〇二四三

粵語歌詞創作工具

魔法書

黃志華 著

序一
填詞 L：〇二四三魔法學院的萬年 freshman

高中時期跟同學利用轉堂時間改編聖詩歌詞，又嘗試把音樂科要考的《貝多芬命運交響》曲填上「今天出殯／真的不幸」等搞笑內容，過程中經常就「啱唔啱音」的問題爭辯不休，令我不禁好奇協音與否到底有沒有客觀標準？有沒有科學的方法知道歌詞是否「啱音」？可惜一直求助無門，找不到答案。我們以粵語為母語，成長過程中從未曾在語文課堂中有系統地學習過粵語拼音，僅能在道聽途說下知道「廣東話有九聲」，推測「聲調」跟「啱唔啱音」有關，卻沒法歸納出一個方程式。

及至升大學前的暑假偶爾逛琴行接觸到黃志華老師的大作《香港詞人詞話》，才初次意識到香港有學者、研究者以如此專業的角度分析、評論粵語歌詞及詞人，引發了我對「填詞」這門工藝、「填詞人」這個行業的強烈憧憬。我從填詞興趣班老師口中得知其姐妹作《粵語歌詞創作談》中有談及一個名為「〇二四三」的協音理論，可惜尋遍港九新界大小書店卻只得到一個答案：「這本書早已賣斷市」！

幾經波折，我從一位詞友的珍藏中借到了這本傳說中的魔法書，如獲至寶，還未及抄寫、影印當即就地把「〇二四三」的章節看個透。多年來「啱唔啱音」的謎團終於解開，我從一個「啱音麻瓜」變成了魔法學院的新生。「〇二四三」開啟了我的填詞宇宙，「粵語歌詞」、「音樂旋律」，甚或至「中文字」於我從此變得不一樣。

其後，我進入影視產業，當起編劇、導演仍不忘爭取機會寫詞。最近自資拍攝了一部以填詞為題材的電影《填詞 L》，並有幸邀得「〇二四三」魔法學院院長黃志華老師客串飾演中學校長。早前電影舉辦優先放映，能跟客串演出的詞友們一起觀賞。我把學

會「〇二四三」一幕化成了劇情，並由衷地藉主角之口讚嘆了一句：「發明呢個方法嘅簡直就係偉人！」電影放映至此時，戲院內的填詞同業更是同聲鼓掌，場面感動。

由初學魔法至今接近二十年，我依然是「〇二四三」的重度使用者，我甚至沒有辦法不用這個工具填詞。感謝黃志華老師這些年間仍不斷為「〇二四三」作更深入的研究統計、發展延伸理論，並在把其最新理論知識整合成這本最新的魔法書，再造經典！適逢「〇二四三」四十歲生日，在此祝賀「〇二四三」生日快樂／三二四二！

〇二四三魔法學院的萬年 freshman

黃綺琳

2023 年 12 月 26 日

序二
為被「〇二四三」所困的人「解咒」

對於從未接觸過粵語流行歌詞的人而言,「〇二四三」這套填詞法實在很靈異,感謝黃志華老師邀請,在寫這篇序時讓我重新回憶當年——究竟我是怎樣學會填詞呢?

年代久遠,那是我的青蔥歲月。最初嘗試執筆寫詞時,是中學五年級,不過只試了十數分鐘後便放棄了,甚至認為「填粵語歌詞是我一輩子也不可能做到的事」。忘了當時想改編哪首流行曲,反正覺得很難便是了。

兩年後的暑假,才開始真正去聽流行曲(從前聽歌,都是別人在播 CD 或開着電視機、收音機,剛好讓我聽到而已),由於不諳音樂,曲式如何歌者如何並無研究,勉強懂的就只有文字,於是嘗試在一句歌詞中只改幾個字,看看改過後會否與原詞意思有很大差別,就這樣慢慢的由改幾個字變成幾句,再變成一段、兩段 ⋯⋯最後不知不覺地完成了第一首完整的改編歌詞。

換句話說,我並沒有學過填詞,只是從不斷的摸索中慢慢領悟到一點點,倘若當年知道有填詞書籍這回事,或許就走少很多冤枉路吧。又不過,自學填詞的過程,雖然不正統,卻是有趣的體驗,在那迂迴曲折的日子裏,讓我發現自己對填詞的興趣,是人生中第一次在沒有人帶領、安排、監督之下,找出自己喜歡的事,令我既振奮又緊張。

振奮,是因為得知自己能處理如此冷門又困難的事情,在首次完成的改編歌詞中,至少百分之九十合樂,語病雖存在但未至於太混亂,前言對得上後語,當時也不禁自我讚嘆了一番;緊張,是因為填詞從來不是熱門興趣,更與家人一直反感的影音娛樂有關,所以一直擔心別人會如何看待自己這門「技藝」。

如是者嘗試在網上的討論區分享改編拙作，也順道看看其他詞人的作品，才發現原來以填詞為興趣的人多的是，小宇宙裏面滿是志同道合的網友，是現實世界外的另一天地，令我沉醉不已。

頭一年的習作不多，在一次討論中有網友提出「數字填詞法〇二四三」並分享一份「押韻表」，當時打開文件檔一看，完全呆了——是甚麼東西？而最不解的是，討論區的網友都知道何謂〇二四三，只有我不知道！

基於愛面子，與其問人倒不如自己找答案。既然都有一份「押韻表」了，玄機一定在此。我把這份「天書」列印出來，在上學空堂時間放在桌上，托著腮，仔細地逐個字逐個字逐個認識……

終於，用了兩小時解開這個謎，原來「數字填詞法」，又稱「〇二四三」是這麼一回事！

理論其實很簡單，就是把文字以同音調的數字代替，例如「魔法書」是「三八三」，「八」與「四」同調，所以「魔法書」就是「三四三」。

這「魔法」的神奇之處在於，任何旋律都可以合樂地填上「〇二四三」，又所以，神奇的其實是廣東話本身。

大概是這個時候，才真正去想如何填一首歌詞。

認識「〇二四三」後，聽音樂填上數字慢慢成為習慣，亦發現在音準方面更得心應手，加上押韻表，開始理解不同的韻腳，大概有一至兩年時間，填詞都是以這個模式運作，有點「滑牙」。

幾乎每一次討論音準，都會以數字表達，有新朋友想嘗試填詞，

我也先以「〇二四三」做例子，以為會讓他們更快上手，卻沒想到，反而令人更費解，更卻步。

此時，方才發現填詞並非單一模式，而所謂的合樂協音亦非只有一個可能；盲目以數字去追求音準，只會掉進死胡同，忘記人自身本來就有聆聽音樂的能力。

寫一首粵語歌的基本，不外乎合樂、文法通順和押韻。然而，又是否需要百分之一百合樂呢？

聽眾聽歌，是憑歌者的聲音傳入耳朵，經過大腦消化而理解意思。因為粵語九聲的獨特之處，有別於其他語言，我們可以無須費勁就能直接聽出歌詞，只要聽得出字，其餘的便順理成章。不過，過程中其實並非每一個字都合樂，只是組合成完整句子後，我們甚至不察覺原來偶有「走音」之處。

經過二十年的填詞體驗，我並不鼓勵初學者以「〇二四三」為學習合樂的第一步。要練字應先練耳，後以數字輔助。原因有很多，但過去我一直都不知如何有系統地解釋，而黃老師這本《〇二四三魔法書》有效地為我這不完整的說法「施咒」及為被「〇二四三」所困的人「解咒」。

歌詞是用唱的，不是朗誦，不然寫一首新詩就好了，何必花那麼多人力物力去做一首歌？承上文，我們聽不出歌詞偶有「走音」，是因為大腦會「腦補」。簡單一點說，一句歌詞中有一字拗音，只要不令人誤會為另一意思或聽起來突兀，我們都會覺得順口順耳。

如書中第九章提到的例子，《喜歡你》的一句「挽手說夢話」的

「話」，音調其實是「華」，但因為「夢華」不成意思，我們自然地理解成「夢話」；《給自己的情書》的「拋得開手裏玩具」，「具」唱出來是「geoi4」，因無字，我們自然知道是「玩具」。有時亦會因整句歌詞的前言後語，當中某一字的拗音就不明顯，以拙作《逾越生死》為例，「汗水　髮根　或指紋」中的「髮faat3」其實存在拗音，不過因為「faat6」無常用字，加上前後兩組詞語承托，讓聽眾容易理解是「髮根」這組詞。

「〇二四三」填入旋律，可能性不只一個，同於書中第九章就提及到「有高填高」。由於沉音不響，倘若一句之中有大量低沉音調，聽起來就如在「南無」般，難觸動聽眾神經。另一拙作《致未來的我》中的副歌，demo詞的音調為「三三三　〇〇〇三三三　〇〇〇」，為免音程差距大太，同時因曲式重複亦較多，層次感上須花點功夫，入詞時我刻意在第一組「〇〇〇」填上「二二二」音調歌詞，把音調稍為提高，如此歌者就能唱得自然，聽起來亦不似在無感情地「唸口簧」。

我們日常用語其實也有此習慣，例如「銅鑼灣」的「灣」有「環」或「彎」兩種說法，雖兩者皆有人用，但普遍還是「彎」的說法比較多，因為「銅鑼」已為沉音，最後一字用上較高音調，說起來聽起來更嘹亮；相反，「長沙灣」因為中間的「沙」已有音調帶動，我們就不用說成「長沙彎」了。又例如，老一輩常以姓氏互相稱呼，「老陳」的「陳」提高音調唸成「can2」，亦是如此。

合樂尚有另一情況而有所不同，書中第十章所說的「一逗一宇宙」，說明了歌詞分句的重要性。在為歌曲填詞之前，除了先分辨清楚旋律的音調外，句式分佈亦須同時進行。只要先分好句，

找出旋律特性，才能在修辭上讓歌詞突顯旋律獨特之處，令曲詞合而為一，有着密不可分的關係，讓一首歌在聽眾的印象更為深刻。

很多時候因有着先入為主的緣故，我們會認為出版歌詞的字才是正確的合樂，在寫改編歌詞做練習時，既定了字詞的音調，忽略了的旋律的彈性。為了讓大家容易理解，在寫這篇序之前，我問了幾位合作過的作曲人要譜，看看作曲人寫曲時原意如何。

或許會有人覺得奇怪，詞人收到曲時，同時不也會收到譜嗎？而現實中，不論是作曲人、監製或唱片公司找我填詞，都只會提供一個音樂檔案，又因為我無須看譜，自然從未見過。沒想到這一問，竟然問出個驚訝來——作曲人寫曲，其實也不用譜！

意不意外？驚不驚喜？原來作曲人和填詞人都是「冇譜」的，聽起來是否「離晒大譜」？

做歌是聽音樂多於看音樂，填詞時會聽得出旋律某些句子有不同音調的可能，通常在入詞時會因應用字喜好或需要而決定使用哪一個可能。有時候是因為對某些用字的執着，有時是為了唱出來的音感，更多時候是在跟監製討論過後改變決定，而成為最終面世的版本。

再舉拙作之一《天梯》副歌為例，「幾多對　持續愛到幾多歲」及「幾多對　能悟到幾多精髓」，兩句用字的音調有所出入，但事實上原本 demo（無歌詞，只有人聲哼出）旋律卻是相同的，再次證明合樂並非只有一個可能，惟聽眾只聽過一個版本的歌詞，於是有理由地認為這個「原詞」才是正確合樂，而實際上，

在製作過程中經歷反覆改動的填詞人才知道當中存在不少可能。

除了認識「〇二四三」後開始掌握合樂理念外，還有其他寫詞技巧在早期時已有使用，但不明所以，純粹因為其他歌都這樣做，於是照辦煮碗。後來與其他詞人切磋後，才更深入懂得如何善用技巧，以及應用恰當。在此只注重「〇二四三」這套魔法，期待來日有機會分享粵語填詞奇妙旅程的另一頁。

鍾晴

2023 年入冬後在休養中尋找自己的一天

序三
以「〇二四三」學填詞是老幼咸宜

作為一個填詞人、填詞導師,並且也曾是從填詞路上磕磕絆絆走來的學生,我會形容「〇二四三」是「填詞界最偉大的發明」。

很榮幸可以為黃志華老師的新書撰寫序言,老師有幾本著作曾為我的填詞世界帶來過許多養份,獲益匪淺,所以這次我以真摯誠懇的回饋之心,將我對粵語音律及「〇二四三」的學習與應用體驗從頭憶述以作分享,希望讓大家了解「〇二四三」魔法的作用。

在大約 2008 至 2011 年期間,是我填詞的初學期,對於摸索協音處於「憑感覺」的狀態。當時填詞老師並沒有解釋「如何填得啱音」,只會提點同學哪個字寫得不協音,讓我們從「聽」和「感覺」去分辨。對於填詞的起稿方法,我學到的是「假字法」,即是將覺得音調合適而無意義的中文塞進旋律中。因為音感較佳,所以遇到的最大問題並不在於如何協音,而是當「覺得某一兩粒字個音好似怪怪哋」時,往往無從入手去修改。

這段期間,忘了是從哪本書看到或是自己開竅,開始知道了起稿的方法可以用數字〇至九去填,於是聽音速度有了明顯進步,再加上研究了粵語九聲的原理後,靠著將不同數字和九聲字「撞入」旋律中,基本上已可解決不協音及拗音的問題,同時亦領悟到同一旋律可以有不同的數字填法,而哪些音的字又可以彈性通用,哪些音的詞彙較多或較少等等之類,但這些自習成果大多仍屬於只可意會而無法言傳的階段。

數年過去,我才真正逐漸從黃志華老師的書籍、文章及其他網上資源中,對「〇二四三」有了認識及創作上的應用實踐。驚喜在於黃老師早將數字填詞的方法有具體而深入的分析,更確切指出只需「〇二四三」四個數字,便可填盡天下旋律,這是何等奇妙,

又何等相逢恨晚！比起緩慢的自行摸索，無疑這是一次「站在巨人的肩膀上」的體驗。

2015 年開始，我有幸成為了音樂學院的填詞導師。曾為學生，自然更能明白學生所需。有感自己在學習期間走過不少「冤枉路」，引以為鑑，我希望自己的教學能更精準實用，所以在教授協音這個重要的基本功上，當然要包含「〇二四三」這門必修課。

透過「〇二四三」，我能夠以有限的課堂時間去迅速帶領學生對協音有所認識，尤其對於音感較弱者，使用「假字法」或填「〇至九」十個數字仍會出現選擇困難的情況，但「〇二四三」因只有簡單四個選項，學生聽音的速度便大大提升，加上背後有黃志華老師的研究理論支持，我在對音律上的解釋亦能更具體，而學生下課後，亦能細閱黃老師的文章作更進一步的學習。

比起黃老師對於粵語填詞研究之深，我對於「〇二四三」的認識與教學實屬入門級別，但在至今逾八年的教學生涯中，我亦略盡綿力地已為過千位學生打開「〇二四三」這道門。最印象深刻莫過於教導年近八旬的銀髮族及小四至小六的兒童學生。

說到銀髮族學生，他們大多比年輕人更熟悉粵語九聲，雖然在初接觸「〇二四三」時看似轉數稍慢，但在耐心解釋後，會發現其學習深刻程度往往更高，因為他們總是會正襟危坐，一邊聆聽教學內容，一邊認真地用筆記簿抄寫，回家亦不忘做練習；這一輩的學習態度實在讓人由衷敬佩。

至於小學生，因尚算是「白紙一張」，吸收與應用知識比成年人靈活。其中一個原因是不少成年人學習樂理多年，一直以來

都是以 do re mi fa 等唱名去「翻譯」旋律，所以在接觸「〇二四三」這套新語言時相對較難適應和理解。而在兒童身上，學習「〇二四三」不單讓他們快速學會「捉音」填詞，更重要的是能發掘小朋友的「音感天份」。回想我自己，其實在小學時已有較高的聽音能力，但由於沒有特別的機緣啟發，後來要到十七八歲時才在填詞中發現自己的這種天份。所以如果小朋友能夠接觸到如此簡單的「〇二四三」，在無須經過其他樂理或樂器訓練的情況下，便可馬上測試出其音感能力，難道不值得在兒童教育中普及嗎？

在我的教學經驗中證明，「〇二四三」在填詞的天賦啟發和後天培訓上皆帶來極重要的作用。經訓練後，即使是長者或兒童，皆可憑藉「〇二四三」成功學會填詞，甚至在課程完結後，仍能將這套方持續地應用在個人創作中，可見「〇二四三」是有如「扎馬步」般對填詞功夫具有長遠影響力。以上的經歷分享，除了想說明「〇二四三」的效用外，更想帶出的是，我始終相信，不論甚麼年紀，都是學習填詞的最好時機！

說了這麼多，在黃志華老師這位「〇二四三之父」面前都確如班門弄斧，尤其在我教學中遇到一些常見問題時（例如：「為何 do re mi 不等於〇二四？」/「為何我聽到的數字跟其他人不同但都能夠唱到？」/「為何兩句都協音，但前後連着一起唱便有些奇怪？」），不免仍只能以片言隻字粗疏解釋一番，然後以「欲知詳情，請回去看黃志華老師的研究」作結。幸好，這本《〇二四三魔法書》面世後，我除了能加上此書書名作為「必殺技」外，更能夠將此書成為我的「進修之書」，讓自己從中精進學習，將最正統的「〇二四三」造詣傳承下去。

填詞的人應該都知道，有種簡簡單單，才是最不簡單。「〇二四三」之所以能讓粵語音律在填詞上的應用變得如此簡單易明，背後毋庸置疑是黃志華老師數十年的心血煉成。不論您是填詞的初學者、未學者，或如我這般已有一定經驗的填詞人，我都期待與你在此一同浸沉在〇二四三的奇妙魔法中。

張楚翹

2023 年 12 月 7 日

序四
作為首位完全明白〇二四三最新理論的人……

初次接觸「〇二四三」這套粵語歌填詞時會用到的輔助工具，大概在我開始寫歌詞的頭幾年吧。那時還是個高中生，記得有一天，一位詞友告訴我，寫歌詞前先把旋律隨意填上數字，之後再填字會容易得多。就是這麼一句，一點即明。從那時開始，每次填詞時都會先填上數字。初時，是〇至九都會用到，後來才知道可以簡化為「〇二四三」就足夠。

之後，光陰似箭，日月如梭，來到 2010 年，在我舉行音樂會時，冒昧邀請了黃老師為音樂會的場刊寫序文，自此開始了跟黃老師學習的過程，從沒料到今天，他竟然反過來向劣徒邀序，實在受寵若驚，也同時不得不感嘆緣份之巧妙，或許這也是「〇二四三」的魔力之一。

讀者如果有垂注並閱覽過「〇二四三」初階和進階講堂，應該也留意到該課程有位女聲旁述，那正是小妹。很榮幸得到黃老師的信任，給我機會為這兩個課程作聲音導航，也同時讓我成為世上首個閱讀到每一課內容的人，能夠先睹為快，感恩至極。

然後，在閱讀的過程，每次頭上都會漸漸浮現出一個個問號。雖然我是「〇二四三」的多年忠實用戶，但從來沒想過背後原來有這麼多深奧的理論，初次見到「真值圖」，就馬上有種「看山不是山，看水不是水」的感覺。也從來沒有想過，原來「〇二四三」還牽涉到很多深層次的數學邏輯，即使簡單如在計算音程差距的時候，也不是想像之中那麼容易掌握得到。所以當每次收到新的一課，都會務必把內容從頭到尾讀懂，為求旁述起來更有自信，更有說服力，當然最重要的是因吸收到新知識而感到興奮。

說到錄音的過程，其實也甚多挑戰，首先因為我沒有專業的錄音室，所以只能在家用簡單的電腦設備錄音，因此會受到不同的環境限制，可能會影響成品質素，那就要靠後期製作來調整，最後才交出現在大家在網上聽到的版本。另外一個大難題，就是由於我不是專業歌手，每每都要反覆練習多次，才能準確地唱出講堂內容所需要的歌唱示範。所以每錄一課旁述，都要花最少兩三天時間，但是錄音完成後的滿足感，也真的是非筆墨所能形容。

在黃老師的導言中，提及到研發出「〇二四三」這套理論的心路歷程，我也想藉此機會談一下對這項研究的想法。關於做研究的本質，就是在茫茫的知識大海裏，找到一套原創的，有證據支持的說法，從中探索出一些新可能。在已有共識的舊知識的基礎上，希望能夠產生出一些新知識。

這類研究，通常都是在一個未知或未確定的領域進行，亦跟打工不同，沒有一個明確的上頭指示告訴你要做甚麼或怎樣做。而當一個人長期處於這樣的一個未知領域裏，每天都要面對種種的不確定，還可能會因為各種原因不斷地肯定或否定自己（因為整個世界也未必有人能肯定到你正在研究的理論），尤其在「〇二四三」這個極度專門的範疇內，那種艱辛實在超越我們作為學生的想像。因此，我和各位讀者一樣，作為被動地吸收知識的一群，感到非常佩服，對這些學者尊敬萬分。

題外話，「〇二四三」甚至意外地融入到我的日常生活中，例如用於自選電話號碼，或是作為用戶登入名稱或設定密碼的基本變化。所以就算你不會填詞，你也能受益於「〇二四三」的魔法，你說是不是很神奇呀！當然在此希望，「〇二四三」這項輔助工

具在未來會越來越普及，若是讓每一位初次接觸填寫粵語歌詞的朋友都能獲益，那就最好不過了。

絲絃——第一代網絡音樂人

2023 年 12 月 18 日

導言
四十，不惑了 — — — |

「〇二四三」，有個學術一點的名稱叫「類音階」，即是它們有類似音階的性質，卻又絕不等同於音階。它是一項在粵語歌詞創作中很有用的輔助工具，在新世紀以來，廣獲填詞愛好者採用，甚而到了 2020 年 6 月，有心人更編寫了一個相關的網站平台，名為 0243.hk。

算起來，「〇二四三」這個輔助粵語歌詞創作的工具，到今年的2024 年，是有四十年歷史了。回想 1984 年初，獲聯合音樂院的王光正院長錯愛，邀筆者籌辦填詞班，並編寫教材講義，當時與詞友陳銘佑兄合作，編寫了一冊《粵語歌曲填詞研究》，其中筆者負責執筆的「協音規律」一節，便已指出粵語九個聲調的實際音高，可分為四級，亦已編製了「相鄰二字協音基本規律表」。這可謂「〇二四三」理論建設之始，也是用於粵語歌填詞教學之始。可惜，這一冊教材，只用於聯合音樂院的填詞班教學，流傳不廣。

其後，到了 1989 年初，獲盧國沾先生邀請，合著《話說填詞》，筆者正式把有關「〇二四三」的知識公開寫在書內，從此，「〇二四三」這個輔助填粵語歌詞的工具，便像細水長流般慢慢傳揚開去。到 2003 年，筆者獨力編寫《粵語歌詞創作談》，順便把有關「〇二四三」的知識來一次更新。由於這小小拙著頗受填詞愛好者關注，有關「〇二四三」的知識，傳揚之廣已是筆者個人所沒法想像，但倒也知道甚至有專上學生運用這些「〇二四三」的初步理論來撰寫研究流行曲的論文。

不知不覺，便四十年了。四十，是應該「不惑」了！想來，有關「〇二四三」的理論，在頭三十多年來，一直頗簡陋，到了近幾

年，個人處於半退休狀態，那才有條件深入探索，不但修建好了它的理論基礎，也做了很多改善和開拓，這樣，才感到有關「〇二四三」的理論漸見完備。回想那探索過程，一方面是不斷教一些小班以至個人教授，期求教學相長；一方面是不斷編寫和更新教材，每於編寫之時又獲新的啟發。事實上，本書的內容，很多都是近年才發展出來的東西呢！

本書命名為《〇二四三（粵語歌詞創作工具）魔法書》，意在寫一冊有關「〇二四三」理論的普及版，另一方面也是有感於那些理論是近年才發展出來的，並未為眾多填詞愛好者知曉，因而很急需有這本普及書籍。由於書中應有好些東西或違一般人直覺的，甚至有些事情有人會覺得不可思議，所以，很想先在這個導言之中為讀者簡介一下，或者，可以藉此引起一下動機。

君不見，僅是「〇二四三」本身，就已經有很多人感到不可思議，只是這四個字音，就能唱盡人世間的所有歌調？其實筆者也是到近年才想到應該怎樣才能夠簡潔而清楚地解釋，這個，可以參考第一章第五節，讀者會見到，理由原來是這樣簡單！在其後的第二章第二節，更有這樣的描述和比喻：

……這又是一重魔法：不管音樂旋律怎樣複雜，都走不出「〇二四三」／「人刃印因」的「四指山」！

或者可以這樣比喻，要印刷彩色圖畫，我們可先把千變萬化的色彩透析成三原色；而要填粵語詞，我們可先把千變萬化的旋律音調透析成「四原聲」——「〇二四三」／「人刃印因」！

這個「四原聲」比喻，應可讓大家不再感到是那麼不可思議。

近年的「○二四三」理論有不少新發展，當中有些項目是把理論大大地深化了。比如從數學那處引入了「真值」和「近似值」的概念（參見第四章），很多粵語歌的協音現象，頓時可以得到清楚的解釋，甚至也能用以證明人們某些直覺是不對的。比如一般人會想當然地認為，每首歌曲旋律都必然能填到百分之一百協音。但實際上是不可能的，因為很多音階排列是不存在「真值」填法的，只有「近似值」填法。嚴格而言，凡屬「近似值」填法，必然存在輕微拗音，只是很多時會因歌者唱功了得，唱來完全不覺得有拗音，彷彿跟「真值」無異，可謂「幾可亂真」。總之，一首歌的詞曲結合幾乎是不可能做到百分之一百協音的，即是說粵語歌詞或多或少於某些地方存在微微拗音，並且是常態來的呢！再說，世事無絕對，並不是凡屬「真值」的填法就是好的填法，在第九章第四節便有例可援：很多時，吻合音區的「近似值」填法更勝於「真值」填法。

有了「真值」和「近似值」的概念，也可幫助消除某些誤解或錯覺。比如說，很多填詞愛好者都以為，歌曲中每個樂句都只有一種「○二四三」填法，事實上，一個樂句往往不止一種「○二四三」填法，如果未認識到這一點，就會少了很多用字的自由！又比如第九章第五節，會證明一項事實：詞句句讀或音樂節拍對協音效果，只會有好的影響，不會有壞的影響！可是不少人士會有錯覺，認為詞句句讀或音樂節拍對協音效果會有壞的影響。

坊間有種說法，認為使用「○二四九三」會比「○二四三」更精密些。即是「○二四三」加進陰上聲「九」。其實，這種說法是有兩點不合理的。其一是往往會把「近似值」當作「真值」處理；其二是把特殊情況硬視為一般情況處理。這兩點，在邏輯上是完

全說不通的。借用張群顯博士的說法，則是：「從科學的角度看，真相是四個而你多添一個，這並非更嚴謹，而是錯了」。本書的理論，類音階仍只有「〇二四三」四個，但會注意兩個上聲聲調和三個入聲聲調的特點之借用，而這樣借用，俱屬特殊情況。即是說，陰上聲「九」的用法固然是有關注的，卻不止這樣，還關注到陽上聲和三種入聲字的特點的借用。這方面，讀者可以參看本書的第六章。

近年，筆者曾運用類音階理論去研究舊日傳統粵語歌謠，得着是不少的，至少發現前人在用粵語出口成歌的時候，會有「唱高一音」、「唱低一音」以至「音區對比」之技法，這些，我們好應該認識一下，請參看本書的第五章。

填粵語歌詞，很多人對於字句是否協音，尚停留於感覺的層次，即是感覺到要這麼這麼填便協音，卻難以說得出為何可以這樣填，亦即古人說的「知其然而不知其所以然」。知其所以然絕對是重要的，至少不必每次都憑感覺重新摸索。比如說在第七章第四節和第十三章第七節所談及的「全能現象」，當憑感覺填詞，頂多因用字之需要而發現另一填法也可以，卻未必發現竟可以是「四項全能」。事實上，本書中也有說及到某些填法，實踐中甚罕見，卻肯定是成立的，這些知識，應可供來日派上用場。

曾有哲人說：「一種科學只有在成功地運用數學時，才算達到真正完善的地步」。類音階理論的發展，可說也驗證了這句話。除了上文提到引入了「真值」和「近似值」的數學概念，近年類音階理論也嘗試統計某些用量和頻率，因而才發現了頗隱閉的「雙少現象」，而大部份的粵語歌詞都存在「雙少現象」的呢！所謂

「雙少現象」，是指最低音字（亦即陽平聲字或「〇」音高字）使用量偏少，相鄰類音階的跳進次數也偏少。這「雙少」，對填詞來說絕對是掣肘，因為是影響到很多最低音字沒法用得上，相鄰字音含跳進的字詞也難有用得上的機會。換個說法，填粵語詞乃是一項「違反自然」東西！因為，一般隨意書寫的文本，最低音字的用量不會偏少，相鄰字音含跳進的字詞也不會偏少。

為了想寫得有趣些，也為了想照應一下《〇二四三（粵語歌詞創作工具）魔法書》這個書名，書中多處的內容都嘗試跟「魔法」拉上關係，例如第十一章第四節，由字音距離的大幅度壓縮，便想到古代神話中的「縮地術」，遂喻之為「縮地」魔法。又如最後的第十七章，談先詞後曲的作法，講到「跌得好睇」及如何「讓作曲拍檔譜曲時有『飛得起』的快意」，於是這個章節的標題便索性寫成「讓作曲家飛得起的魔法，有嗎？」當然，有時並不想硬來，沒能跟魔法拉上關係便由它，比如在第十二章，隨心即景地寫了兩句「任它飛流斜下，看我寫意橫移」，相信也會讓讀者有所感應吧。

導航的文字，寫到這裏大致上夠了。這小書，好應該四十年前便寫出來，讓大家既知其然也知其所以然。

目錄

第一章
魔法的本源

第一節　粵語聲調的三種特點

粵語歌曲的創作，是詞和曲的結合，其中必須顧及字音和樂音的配合，以求做到字音隨樂音唱出來的時候，感到「啱音」，並且也聽得到歌詞是在唱甚麼。

有人說，粵語歌詞難填是因為粵語有九聲，其實這句話只有幾成對，那麼實際的情況是怎樣的呢？

要得到這個問題的答案，讀者卻是真的需要認識粵語字音的九個聲調是怎樣分辨的。雖然，很多喜歡創作粵語歌詞的朋友，並不懂得分辨字音的聲調，可是憑着敏銳的音樂觸覺，便能填出歌詞來。當然，這些朋友只是對「啱音」知其然，卻不知其所以然。可以說，當想去知其所以然，是需要學懂很多概念以至理論，才較易弄明白為甚麼會這樣。

可以預告一下，當明白「啱音」上的道理，弄清楚是怎樣的一回事，便感到粵語字音彷彿是有魔法的！

我們還是從粵語的九個聲調說起吧。但相信不少朋友對分辨九聲是頗感困難，縱然坊間流傳不少諸如「三碗細牛腩麵一百碟」的字句，幫助初學者去辨識，然而對這些朋友卻未必有用。這可謂一大煩惱！

本章節，會嘗試從最基本的概念講起，或者，能較易明白這些粵語聲調的特點，從而也較易明白那些辨識的方法。

當前香港人說的粵語的聲調，在特點方面，基本上有三種：橫調、升調和促調。

橫調，又名恒高調。即是字音的發音始終保持在同一個音高水

平，而且是可以隨意延長。粵語九聲之中，陽平聲、陽去聲、陰去聲、陰平聲這四個聲調俱屬橫調。

字例：

誰遙無懷仍常（陽平聲）

在望盡念是夢（陽去聲）

唱半太故醉見（陰去聲）

歌山空鄉心她（陰平聲）

升調，它的另一特點是**複音**。這類聲調都是從較低音的地方起音，然後迅速往上滑，所以有「升」的感覺，由於它總是由較低的音「升」到某個高度的音，發音過程基本上是一共發兩個音，並且必須兩個音發齊，我們才明確所聽到的字音是「升調」，故此是「複音」。粵語九聲之中，**陰上聲和陽上聲俱屬升調**。

字例：

鼓粉小寶幾（陰上聲）

舞嶺雨馬米（陽上聲）

促調，這類聲調，自然地讀來，都是很短促的，而在拼音方面，促調字總是以 P、T、K 綴尾的。不過，這類促調字有時可以拖長來讀或唱，但最終還是要停在 P 或 T 或 K 這幾個綴尾的音上。由於可以拖長，不免會跟橫調混淆，所以，要注意是否有 P、T、K 這些尾音，有的話就必然是促調。粵語九聲之中，**陰入聲、中入聲、陽入聲這三個聲調俱屬促調**。

字例：

一識不急速（陰入聲）

百法吃撲發（中入聲）

日律辣滅落（陽入聲）

粵語是有一種上入聲的變調，有人稱之為粵語聲調中的「第十聲」，比如「金鈪」的「鈪」，就是上入聲，這種聲調可說是升調和促調的交集，但要注意的是，字音本是促調，因變調而變成帶有升調的性質。在此多舉一例，比如「玉面虎」、「雕欄玉砌應猶在」之中的「玉」是不變調的，是原原本本的促調，但如「霍小玉」、「賈寶玉」等名字中的「玉」，就會變調成上入聲。

第二節　粵語聲調的調值

通過上一節認識了粵語聲調的特點之後，我們可以進一步學習粵語聲調的調值，這樣，對於粵語聲調，了解就會更深。

調值是一種標示字音形態的系統，不過只屬基本的刻劃，很多時會覺得它的刻劃並不完美。這方面大家要注意。

調值是把字音音高分作五度。最高音是 5，最低音是 1，中間還有 2、3、4 三個層級。大家不要以為這五個層級的 1、2、3、4、5 會跟音樂上的音階有關係，甚至視為 do re mi fa so，其實二者絕無關係。再說，這五個層級的標示，只屬語音上的相對音高，而不是樂音上的絕對音高！又由於聲調的讀法並不是恒久不變的，所以本書所採用的調值標記會以當下的香港粵語為準，而即使這樣，記法上仍有分歧，本書惟有自訂一套標準，但在某些情況下會是兼收並蓄。

現在把上文提到的十個粵語聲調的調值列出：

表 1.2.1

橫調：	陰平 55	陰去 33	陽去 22	陽平 11
升調：	陰上 25/35	陽上 13/23	上入 25/35	
促調：	陰入 55/5	中入 33/3	陽入 22/2	

可以看到，除了橫調，屬於升調或促調的那些聲調，其調值的記法俱見分歧。就升調而言，是因為字音的起點難確定，於是比如陰上聲，有人認為調值是 25，有人認為調值是 35。至於促調，有人認為調值應與橫調一樣，也有人有感促調是短促的字音，應該用一個數字標記便可以。

本書為求統一，會使用以下「表 1.2.2」的數據：

表 1.2.2

橫調：	陰平 55	陰去 33	陽去 22	陽平 11
升調：	陰上 35	陽上 23	上入 35	
促調：	陰入 5	中入 3	陽入 2	

這「表 1.2.2」之中是有一種概念須說明一下。比如說「陰上」聲的調值是 35，我們會稱「3」是「調頭」，「5」是「調尾」。至於促調如「陰入」聲，調值僅有一個數字：5，會視之為只有「調尾」，沒有「調頭」。

第三節　粵語可會有調值為 44 的橫調？

相信會有讀者看罷「表 1.2.2」中各項調值的數據後，不禁想到：粵語既然有 55、33、22、11 等四種橫調，那麼 44 這種橫調的

字音會是怎樣的呢？

語音學家給我們的答案是：粵語把字音音高分割成四個橫調，已是極限，不可能再分割出第五個橫調來！

這個答案很是重要：總之，粵語的橫調，頂櫳只有四個，不可能有第五個。而之所以讓我們覺得應該有第五個橫調，那是因為調值這套標音系統是有不完美之處。

第四節　粵語字音音高分幾層？

之前三節，說的都是「〇二四三」的魔法的最本源的東西，卻未說到與樂音結合的具體事情。來到本節，乃是時候說了。

我們且先思索一下，之所以感到某句歌調跟粵語字句結合時很「啱音」，其實是因為當中的粵語字音音高跟樂音的高低有很好配合。換句話說，樂音與字音結合得好，關鍵是字音的音高，聲調只是其次！所以我們必須好好認識粵語字音在音高上的諸般情況。

最基本的問題是：粵語字音在音高上，到底分多少層？

從調值看，字音音高頂多分五層，可是香港粵語十個聲調的調值，都不見出現 4 這個標度，所以，是不會有五層這麼多，頂多四層。

理論上，如果兩個聲調有相同的調尾，那麼他們在字音音高上應屬於同一個音高層級。即是說，調尾相同的聲調，可歸入同一個音高層級。所以，我們會有下表中的音高層級：

表 1.4.1

調尾為 5（最高音字）	陰平 55	陰上 35	陰入 5	上入 35
調尾為 3（高音字）	陰去 33	陽上 23	中入 3	
調尾為 2（低音字）	陽去 22	陽入 2		
調尾為 1（最低音字）	陽平 11			

即是說，粵語字音在音高上是可以分為四個層級。為了方便使用，每個音高層級，會選用一個字做代表，這個字最好是橫調，以方便去唱。最常見的一套代表字，就是很多讀者已很熟悉的「〇二四三」，或寫作 0243，好處是這四個代表字都是數字，不管是筆記還是電腦打字，都很方便。也有學者使用「尖亢下沉」這套代表字，這主要是提示使用者某層字音音高的狀態，比如「尖」是表示字音「高尖」。

以下，再多列一個表，讓讀者可以多一重了解：

表 1.4.2

調尾	有相同調尾的聲調	代表字甲套	代表字乙套
5	陰平　陰上　陰入　上入	三	尖
3	陰去　陽上　中入	四	亢
2	陽去　陽入	二	下
1	陽平	〇	沉

這種四個層級音高的分法，對於那些對字音音高極其敏感的讀者來說，會感到把陰平聲字和陰上聲字分到同一個音高層級去，不是那麼妥當。為此，須詳盡地解釋一下。

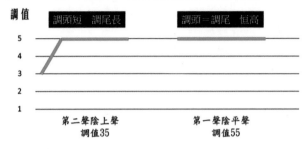

圖 1.4.1　陰上聲與陰平聲視為音高相同之理由的圖解

如圖 1.4.1，除了顯示了我們已知的事情：陰平聲的調值是 55，陰上聲的調值是 35，還指出了陰上聲字的字音一般是調頭短，調尾長，即是字音讀出來的過程之中，調頭 3 的發音很短，而調尾 5 的發音較長，甚至可以隨意延長。也即是陰上聲字讀出來的時候，調尾是跟陰平聲字的調尾相同，而且這個調尾讀出來的時間是頗長的，因此，陰上聲和陰平聲基本上可視為有相同的字音音高。

第五節　以唱名唱音階是須用橫調唱

西洋音階的唱名，如不計變化半音，共有七個：do、re、mi、fa、so、la、ti。一般讀者未必注意到的一項事實：這些唱名要唱出來的話，是用橫調／恒高調來唱的，即是說，那聲音可以隨意延長，而音高是始終保持在同一個水平。

這項事實，正是「○二四三」之能有魔法的基礎。事實上，「○」、「二」、「四」、「三」這四個字音音高代表字恰好都是橫調，而上文已清楚指出，粵語字音的橫調只有四個，不可能有第五個。

由此是可以想像得到，粵語字音在音高上雖然僅有四層，卻足夠用來唱出任何音調！真好像是有魔法！

寫到這裏，是須要介紹一下，「〇」、「二」、「四」、「三」這套代表字，是有一個學術一點的名稱，喚作「類音階」。即是說它們跟音樂上的音階有相似之處，但又絕對不等於音樂上的音階，這是必須注意的。

第六節　從「la 歌」到「yan 歌」

相信很多讀者都有「la 歌」的經驗，即是僅用 la 這個發音，去哼唱好些音調。這樣的「la 歌」，可說是無歌不可「la」的，一定「la」得到的，還可以有層次分明的高低音。

這種「la 歌」之法，原理是甚麼？

仔細研究一下，會發覺在「la 歌」的過程，其實是包含着四層橫調的音高的。即是說，表面上我們是用一個 la 音來哼唱歌調，實際上是用四層橫調音高來哼唱的。

「la」這個字音，其四層橫調音高在中文裏並不是全部都有音有字。這是比較遺憾的。為了彌補這個遺憾，可以由「la 歌」改為「yan 歌」，這樣的話，「yan」的四層橫調字音音高，都有音有字，而且有筆畫較少的字可選用，由低向高排列，就是「人」、「刃」、「印」、「因」，所以，這「yan 歌」之法，亦可稱作「人刃印因」法。[1]

「〇二四三」，是一套類音階，「人刃印因」是另一套類音階，雖然這兩套類音階都不過是粵語四層字音音高的代表字，實質是同一種東西，卻各有不同的用途，可謂各擅勝場。讀者應比較熟

悉「〇二四三」，而「人刃印因」在此之前可能從未接觸過，但不要緊，就從這本書去開始認識「人刃印因」吧！

1　當然，也可以有其他選擇，如「由又幼休」之「yau」歌法或「維胃畏威」之「wai」歌法，等等。

第二章
魔法初展：外張力之奇

第一節
以「人刃印因」唱音階見出類音階之「外張內斂」

使用「人刃印因」來「yan 歌」，可以很迅速就能觀察到四個類音階的特點。我們可以從最簡單的音階排列來研究、觀察。而所謂最簡單的音階排列，乃是從鋼琴的白鍵就可彈得出來的。

比如以下的音階排列：re mi fa so la

用「yan 歌」法會「yan」出些甚麼字音來？

有人唱出來的會是「人刃印印因」，又或者有人唱到的是「人刃印因因」，這兩個答案都是可以接受的，不存在誰對誰錯之事。

又比如以下的音階排列：do re mi fa so la ti do'

用「yan 歌」法去「yan」，更不會存在唯一答案！我們只知道，這八個向上行的逐級而上的音階，最低的 do 音必然是唱成「人」，最高的 do' 音必然是唱成「因」，但居於中間的六個樂音，唱到哪個樂音會唱「刃」，再向上唱到哪個樂音要唱「印」，就不可能有唯一的唱法，而是不同的人，會有不同的唱法，並且這些唱法都是成立的。

再如以下的音階排列，樂音數量更多了：

　　so. la. ti. do re mi fa so la ti do' re' mi'

樂音數量多了，其唱法的變化就更多。唯一能知的是最低的 so. 音必然是唱成「人」，最高的 mi' 音必然是唱成「因」，但居於中間的十一個樂音，唱到哪個樂音會唱「刃」，再向上唱到哪個樂音要唱「印」，那是沒法確定的，不同的人絕對會唱出不

同的「方案」來。

通過以上的小小研究和觀察，我們至少見到以下一些現象：

在純上行的樂音音階中，在「yan 歌」時，最低的樂音必然是唱成「人」，最高的樂音必然是唱成「因」；就「刃」和「印」而言，向上攀爬一兩個半音的彈性總是有的。

舉一反三，可以想像得到，在純下行的樂音音階中，情況也是相若的：在「yan 歌」時，最低的樂音必然是唱成「人」，最高的樂音必然是唱成「因」；就「刃」和「印」而言，向下滑落一兩個半音的彈性總是有的。

根據以上的觀察結果，我們有如圖 2.1.1 的結論。

圖 2.1.1

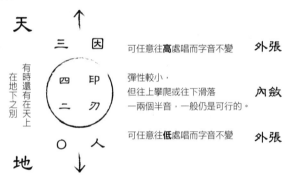

具體地依圖 2.1.1 說來，四個類音階，「三」在最高處，它可以任意往高處唱而字音不變；「○」在最低處，它可以任意往低處唱而字音不變。這種性質稱為「外張」，也可以說二者俱有「外張力」，而這種「外張力」看來頗神奇。至於「二」和「四」這兩個類音階，俱為「三」和「○」所包圍，彈性上就細小得多，

然而往上攀爬或往下滑落一兩個半音，一般仍是可行的。所以，「二」和「四」的性質是比較「內斂」。

我們說類音階有「外張內斂」的特點或性質，就是指這些。圖中左方還有一行字：「有時還有在天上在地下之別」，這主要是指「三」音高字像是在天空，「〇」音高字像是在地上，因而兩者在彈性上亦會有些分別，此是後話，往後會詳細說到。

說來，圖 2.1.1 是類音階「外張內斂」性質較新近的描繪，較早期的時候，是用下面的圖 2.1.2 來呈現：

圖 2.1.2　類音階之「外張內斂」圖

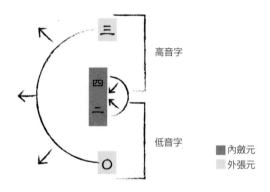

這個圖 2.1.2，除了用以呈現類音階的「外張內斂」性質，也對四個類音階做了兩種分類，一類是把「〇」、「二」列為低音字，「四」、「三」列為高音字；一類是把「〇」、「三」列為「外張元」，「二」、「四」列為「內斂元」。

第二節 以「yan」歌法唱着來填

新世紀以來，學粵語歌填詞的朋友，相信絕大部份都知道有「〇二四三」這套東西，並用以輔助填詞，比如聽 demo 時，先用「〇二四三」來依旋律填出一個類音階譜，然後便依這個類音階譜來填詞。只是使用「〇二四三」來填旋律，未必能一揮而就，有時是會難判斷怎樣填才協音一些。

然而，前文提到的「yan 歌」之法，倒是可以有唱着來填類音階的妙用，並且是可以不加思考，依着旋律音調去「yan」就成的了，我們要做的是要事後查察在「yan」歌的過程之中，某個樂音唱的到底是「人刃印因」的哪個字音。

顯然，這樣去「yan 歌」，是無歌不可「yan」的，因而最終總是能夠透析成類音階譜，由於是「yan」歌，這些類音階譜最方便的會是用「人刃印因」來寫成，如有需要，轉化回「〇二四三」亦是可以的。

想想，類音階僅是四層橫調，使用「yan 歌」之法卻可以證明，不管旋律音調怎樣複雜，卻是無歌不可「yan」，亦即不會有歌是不能夠透析成由四層橫調構成的類音階譜的！這又是一重魔法：不管音樂旋律怎樣複雜，都走不出「〇二四三」/「人刃印因」的「四指山」！

或者可以這樣比喻，要印刷彩色圖畫，我們可先把千變萬化的色彩透析成三原色；而要填粵語詞，我們可先把千變萬化的旋律音調透析成「四原聲」──「〇二四三」/「人刃印因」！相信，神奇事見多了也只是平凡事。

下面的圖 2.2.1，嘗試總結及解釋一下「四原聲」的原理：

圖 2.2.1　「四原聲」

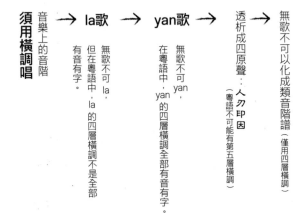

須用橫調唱

音樂上的音階 → la歌 → yan歌 → 透析成四原聲：人 刃 印 因（粵語不可能有第五層橫調） → 無歌不可以化成類音階譜（僅用四層橫調）

（la歌）無歌不可以 la，但在粵語中，la 的四層橫調不是全部有音有字。

（yan歌）無歌不可以 yan，在粵語中，yan 的四層橫調全部有音有字。

第三節　「超平聲」與「外張力」

本節會先介紹一種粵語中的特別聲調，喚作「超平聲」。

能夠說明「超平聲」存在的具體例子不多，但這些具體例子一般都跟「小稱變調」有關。亦由於例子不多，好像未至於可以獨自成為一種「聲調」。再者，如用調值表示，「超平聲」的調值仍只能是 55，跟一般的陰平聲字的調值 55 沒有甚麼不同。

這裏先舉幾個例子，都屬「小稱變調」，由某聲調變成超平聲：

咁長長（「長」11 → 55）

手指尾（「尾」23 → 55）

一個人（「人」11 → 55）

嘅妹（「嘅」33 → 55，「妹」22 → 55）

竹籮（「籮」11 → 55）

蟛蟧絲網（「網」23 → 55）

咁大個（「大」22 → 55）

未有耐（「耐」22 → 55）

我們須體察得到，這樣因「小稱變調」而變讀作超平聲的時候，那字音是比一般的陰平聲輕而高的。

然而，陰平聲已經是字音之中最高的了，如何想像或讀出比陰平聲還要高的字音呢？實際上是真的可以讀得出這樣輕而高於一般陰平聲的字音音高的，而這也是高音字「外張元」那種「外張力」的存在證據。

圖 2.3.1

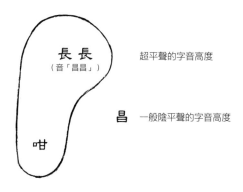

上面的圖 2.3.1，嘗試用圖解幫助各位讀者去想像，「咁長長」的字音，如何比一般的陰平聲如「昌」字來得高。大抵，如果用音樂上的音階來量度，至少是高兩三個半音吧！

要是以粵語歌詞為例，應該更易明白超平聲怎樣高於一般的陰平聲。比如梅艷芳主唱的《似是故人來》，有個旋律小片段的樂音是 so so mi re，詞人填的幾個字句計有「三餐一宿」、「一種相思」、「執子之手」，可以見到陰平聲填在 so、mi、re 這三個音的任一個都可以，唱來都感到協音，若說填在 re 音上唱得的是一般陰平聲，那麼填在 so 音上的那個字音唱出來就會是超平聲。同樣是梅艷芳的歌曲，《胭脂扣》之中有個旋律小片段，其樂音是 re mi so mi，歌詞乃是「千般相思」，當中四個都是陰平聲字，而「相」字比「千」字高五個半音！但唱來依然是感到協音的。這處的「相」字比起「千」，就絕對是屬於超平聲。不過這只是一種「借喻」，並非說「千般相思」這樣唱是一種「小稱變調」。

換句話說：「千般相思」是因為依曲調填詞而產生不同音高的陰平聲字；「嘅妹」是因語音上的變調而產生比一般陰平聲高的字音。二者的唯一相似點只是陰平聲字出現不同的音高。

為了展現高音「外張元」的神奇外張力，筆者曾填寫過一首實驗短歌，歌詞是這樣的：

飄飄

飄飄飄

飄飄飄飄飄

飄飄飄

從頭到尾共十三個字,全是「飄」字,會是怎樣唱的呢?看看圖 2.3.2,便有分曉:

圖 2.3.2

這十三個「飄」字,自是有一兩處是容易拗音的,比如第二、第三和第六個「飄」字,是易拗音之處,而其他的「飄」字基本上是協音的。

從以上所說,我們對「超平聲」和高音「外張元」的外張力至少都已有些感性認識了!

第三章
研究協音就是研究十組相鄰字音

第一節　單音無協事

我們有了「〇二四三」／「人刃印因」這四個類音階，要研究粵語歌曲的協音上的諸般問題，就方便得多了。甚至，它也可以作為寫詞或譜曲時的輔助工具。

不過，我們首先要明白一件事情，粵語字音，跟音樂上的音階結合時，必須是有兩個樂音先後響起，形成音高上的對照，那才談得上應配合怎樣的字音才是諧協。如果單單給出一個樂音，沒有音高上的對照，則與字音結合時，其實幾乎任何一層字音都成立的，因而也是沒有意思的。

即使嚴格些說，以人類能唱到的音域而言，雖是唱單音，則最低音的「〇」音高字，如果用人聲的甚高的那些音去唱，應會產生違和感。反之，最高音的「三」音高字，如果用人聲的甚低的那些音去唱，也應會產生違和感。除了這兩種較「極端」的情況，一般人聲在中音區唱的單個樂音，便會是任何一層字音都成立的。

這個道理，**筆者會稱為單音無協事**。即單單一個樂音，是並無配某字音協不協音之事。

第二節　相鄰字音與樂音音程之最自然結合

職是之故，研究粵語歌曲的協音規律，須從兩個樂音和兩個字音的相配情況開始，這是最基本的，也是退至最簡單的情況。

在西洋的基本樂理而言，兩個樂音會構成音程，比如小二度、大三度、純五度之類，有些網友可能對音程不大認識，但希望能自

行往網上找資料來學習一下。事實上，要探究歌曲的音字結合，又或只是想學學填粵語歌詞，都要對樂音與樂音之間的距離有足夠的敏感，聽得出甲音和乙音距離有多少個半音，否則，上述兩件事，都難以深入去說。再說，音程知識，是屬於很初級的樂理，好應該去認識和掌握。

關於西洋樂理中各種音程的叫法，中文譯名是有欠理想之處，晚近甚至有所謂「純一度」的叫法。以下是部份常見音程的名稱的雙語對照。

Perfect Unison	同度
Minor 2nd	小二度
Major 2nd	大二度
Minor 3rd	小三度
Major 3rd	大三度
Perfect 4th	純四度
Perfect 5th	純五度
Octave	八度

其中的 Perfect Unison，晚近有稱作「純一度」，但本書是會稱作「同度」，這個須請讀者注意。事實上，半音個數是零的音程，卻叫「一度」，感覺奇怪！

四個類音階，拿兩個出來排列，而且可以是同一個類音階重複使用，這樣一共有十六種排列方式。它們跟哪些音程結合時最感自然與諧協，通過無數實踐作品的觀察和歸納，有下面的「相鄰二字與音程的最自然結合表」：

表 3.2.1　相鄰二字與音程的最自然結合表

前字／後字	◯	二	𝄞	三
◯	同度	上行大二度 上行大三度	上行純四度	上行純五度及以上
二	下行大二度 下行大三度	同度	上行小二度 上行小三度	上行純四度
𝄞	下行純四度	下行小二度 下行小三度	同度	上行大二度 上行大三度
三	下行純五度及以上	下行純四度	下行大二度 下行大三度	同度

這個表的數據，不但觀察了大量現成的粵語流行曲作品概括出來的，並經個人親自驗證，也經實際的填詞教學時師生交流的驗證，可謂既客觀又相當真確的。須注意的是，這裏並沒有讓某一個類音階與某一樂音對應，而只是讓相鄰的兩個類音階與音樂上的音程對應。音程都是浮動的，沒有確指是哪兩個音階，故此跟同樣是在音高上飄移不定的相鄰類音階對應，乃是恰當的。

初步審視一下這個「相鄰二字與音程的最自然結合表」，會看到它是頗對稱的，亦會見到有些相鄰類音階的排列，能跟不止一種的音程自然結合，可謂具有天然的彈性。這個表，讀者並不用怎樣刻意去記的，實踐得多了，自自然然就會記得，也能隨時把它全部寫出來。事實上，如果從組合的角度來看，還可以再簡化為

十種相鄰字音組合，並且分成三類，那應該更易掌握了：

表 3.2.2　十種相鄰字音組合

平移	○○	二二	四四	三三
級進	○二	二四	四三	
跳進	○四（跳一級）	二三（跳一級）	○三（跳兩級）	

換句話說，研究粵語歌的協音規律，主要就是研究這十種相鄰類音階組合的彈性性質。完全能夠以簡馭繁。

第三節　音距與自然音距

要更好地運用上面那個「相鄰二字與音程的最自然結合表」內的數據，我們須建立幾個基本的概念和定義。

音距指兩個字音的字音音高的距離，以西洋樂理中的半音為單位。

自然音距指兩個字音／類音階與樂音相結合時最感自然諧協的那個距離。

這些自然音距，都只能從「相鄰二字與音程的最自然結合表」之中找到，或者說是由該表中的數據來確定或定義。比如說，類音階排列「二三」的自然音距，按表中所知是上行純四度，而純四度有五個半音，所以「二三」的自然音距有五個半音。如此類推，「三○」的自然音距是七個半音（按：「及以上」在某些時候可以省略）。不過，表中有些類音階排列是同時配兩種音程都感到

最自然的，對於這些情況，較大的一個稱為**自然外音距**，較小的一個稱為**自然內音距**。比如，就類音階排列「二四」而言，它的自然內音距是一個半音，自然外音距是三個半音。

有了這些概念，我們可把「相鄰二字與音程的最自然結合表」改寫轉換成下面的「自然音距表」：

表 3.3.1 自然音距表

相鄰類音階		自然音距（單位為半音）	
		自然內音距	自然外音距
平移	○○	0	
	二二		
	四四		
	三三		
級進	二四	1	3
	四二		
	○二	2	4
	四三		
	二○		
	三四		
跳進	○四	5	跳一級
	二三		
	四○		
	三二		
	○三	≥ 7	跳兩級
	三○		

其實，「自然音距表」（表 3.3.1）和「相鄰二字與音程的最自然結合表」（表 3.2.1）的基本內容是完全一樣的，只是前者用半音為音距的單位，後者則使用普通的音程術語，然而正由於「視角」有點不同，用途便不大一樣。

第四節
類音階三種基本功能：木劍、棚架、顯影劑

本節會岔開一下，轉而介紹一下類音階有甚麼基本功能。

講基本功能，至少有三個。第一個是「木劍」，第二個是「棚架」，第三個是「顯影劑」。

「木劍」功能，就好像舊時學劍術的人，不會一開始就用真劍，可能會先用木劍，習慣一下及熟習一下手勢和招法。類似地，初學填詞的朋友，通常是未熟習文字與音樂結合的規律，用「○二四三」或「人刃印因」來做填歌仔的練習，好處是不需要顧慮文字的意思，只需要專注怎樣會填得啱音。

「棚架」功能，在建築上，棚架一般是可以幫助工程進行，工程完成後，棚架就可以拆走。很多較資深的填詞朋友，都會將「○二四三」當棚架來用，先依旋律填一份「○二四三」譜，然後依這份「○二四三」譜填上有意思的文字。

「顯影劑」功能，這個功能一般用於協音規律及理論的研究，將名家的作品變成「○二四三」譜，是非常方便去研究他們作品中蘊藏的協音技巧。

這三個功能，「棚架」功能實在跟建築不同，建築用的棚架搭一個就夠，填詞卻不宜只是依賴一個棚架，因為很多時一個樂句是不止一種「○二四三」填法的，這一點，讀者看看本書往後的內容，就會非常明白。這一點，宜時刻牢記，否則便會害苦自己少了用字的選擇。

至於「顯影劑」功能，是對填詞上協音問題之研究有莫大的幫助，

讓我們可以不用停留在靠感覺填詞的層次，而是可以事事講得出個所以然，甚至糾正不少其實是錯誤的直覺呢！

第五節　樂音多於兩個時怎麼辦？

在歌曲世界，應該不會有只有兩個字的歌詞，也不大可能有只得兩個音的歌調。那麼面對音符繁多的現實歌曲世界，「自然音距表」（表 3.3.1）和「相鄰二字與音程的最自然結合表」（表 3.2.1）是怎樣應用的呢？

對的，說到應用，我們很快便發覺是會有不少麻煩的！

比如說，如果旋律線是 do re re la.（為方便討論，本節所舉示的旋律線，都不考慮節拍因素，全視為一拍一音），我們自然很容易找到適合的選擇，do re 是上行大二度，可選用「四三」，re re 是同度，這裏可選用「三三」，re la. 是下行純四度，在表中亦找到很合用的「三二」。於是將它們串起來，便知就旋律線 do re re la. 而言，可填以類音階排列「四三三二」。

但要是目標旋律線今次變成是 do re re ti. ，我們便感到有麻煩了，do re re 當然仍可以是配類音階排列「四三三」，但末尾的 re ti. 似乎有點不知如何是好，因為頭一個字音須是類音階「三」，可是以「三」開始的排列，在「相鄰二字與音程的最自然結合表」之中並不存在可以配合下行小三度（含三個半音）的選擇，這該怎麼辦？

我們可以先看看圖 3.5.1：

圖 3.5.1

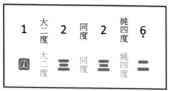

實際經驗告訴我們，就 do re re ti. 而言，我們一般是可以填「四三三二」，唱來是頗協音的。這樣我們不禁問：為何同一組類音階「四三三二」，既可以填進 do re re la. 之中，又可以填進 do re re ti. 之中，是甚麼道理？此外，從圖 3.5.1 所示，對於旋律線 do re re ti.，也可以考慮填「四三三四」，協音效果不會太差（往後，當我們知道有「顯形美學」這回事，便知道就 do re re ti. 而言，填「四三三二」會較「四三三四」有好一點的顯形效果）。

從這些麻煩事，迫切地讓我們感到需要有些新的概念來好好處理！俾能真的以簡馭繁。

第四章
「真值」、「近似值」
與音程差距

第一節 「真值」與「近似值」

我們需要的新概念，乃是借用及引入兩個數學用語：真值、近似值。這裏可以搶前的說說，在圖 3.5.1 之中，就 do re re la. 而言，「四三三二」是「真值」填法，就 do re re ti. 而言，不管是「四三三四」還是「四三三二」，都只是它的「近似值」填法。

那麼「真值」是甚麼意思？且回到「自然音距表」（表 3.3.1），當相鄰類音階的自然音距恰等於某兩個樂音的音程，我們便稱這對相鄰音階是這兩個樂音的「真值」填法。從表中可以看到，有某些音程是不止一種「真值」填法的，比如純四度，「〇四」和「二三」都是它的「真值」填法。這是很不同於數學中的「真值」概念，須加注意。

我們也應該很快就注意到，即使是兩個樂音的音程而言，「自然音距表」（表 3.3.1）並未能全部「覆蓋」，其中是有一個音程「覆蓋」不了的，那就是含六個半音的音程，這在一般的鋼琴白鍵音階之中是找得到例子的，比如 fa ti，或 ti. fa。亦即是說，含六個半音的音程，無論怎樣排列某兩個類音階，都沒法得出其「真值」填法，我們只能夠以自然音距為五個半音的「二三」／「〇四」，或者是以自然音距為七個半音的「〇三」作為它的「近似值」。在實踐中，甚至會以「三四」作為下行的含六個半音的音程的「近似值」填法，比如在兩首很老舊的粵語歌之中，la ti la ti fa 是填「世間太虛渺（三四）」（《歡笑在心中》），do' ti do' ti fa 是填「始終不釋放（三四）」（《愛情陷阱》），而「三四」的自然外音距是只有四個半音，還差兩個半音。

寫到這裏，「真值」和「近似值」的含義都介紹到了。

所以，對於只有兩個樂音的情況下，如果某對相鄰字的字音的自然音距跟這對樂音的音程完全相等，那麼後者就是前者的「真

值」填法。如果不相等，半音個數或多或少差一點點，那就只是「近似值」填法。比如說，「四三」之於 do mi 這對樂音，是「真值」填法，因為 do mi 是大三度，有四個半音，而「四三」的自然外音距也是四個半音，兩者完全相等。但它就 do fa 這對樂音而言，卻只是「近似值」填法，因為 do fa 是純四度，有五個半音，而「四三」的自然外音距是四個半音，相差一個半音，並不相等。

顯見，相鄰字音與相鄰樂音相配是否屬「真值」填法，全賴「自然音距表」（表 3.3.1）來判斷，故此我們有絕對的理由，把「自然音距表」視同「真值表」，以進一步去審視樂音數量更多的旋律線條的協音情況。所以，往後會把「自然音距表」另稱作「真值表」，當然，「相鄰二字與音程的最自然結合表」（表 3.2.1）乃是「真值表」的另一形態。為了方便讀者，還另外編製了個「真值圖」（圖 4.1.1）：

圖 4.1.1　真值圖

半音個數	音程	具體樂音舉隅	屬真值的類音階填法			
七個半音及以上	純五度及以上	so. re　la. mi　do so　re la	○三			
六個半音	減五度／增四度	ti. fa　fa ti				
五個半音	純四度	so. do　la. re　ti. mi　do fa　re so	○四	二三		
四個半音	大三度	do me　fa la　so ti	○二	四三		
三個半音	小三度	la. do　ti. re　re fa　mi so	二四			
二個半音	大二度	do re　re mi　fa so　so la　la ti	○二	四三		
一個半音	小二度	ti. do　mi fa　#so la	二四			
零個半音	同度	do do　re re　mi mi	○○	二二	四四	三三

紅字：宜高音區　　灰地：內斂族
藍字：宜低音區　　黃地：混血族
黑字：無分音區　　無地：外張族

所謂重要的事情要說三次。「真值」填法和「近似值」填法是類音階理論中的重要概念，自然也須從不同的角度去展現有關的數據。

第二節
哪些旋律線填「誰在唱歌（〇二四三）」都是「真值」填法？

在上一節已說及過，有某些音程是不止一種「真值」填法的，就以級進類別的相鄰字音組合而言，「〇二」、「二四」、「四三」都各有兩種「真值」填法。

因此，統計起來，「〇二四三」這個類音階排列（比如說具體字句是「誰在唱歌」），總共有八條旋律線與之配合，都屬「真值」填法，而這八條旋律線兩兩不能由互相移調所得。讀者可以參看下面的表 4.2.1，是哪八條旋律線填「誰在唱歌（〇二四三）」都屬「真值」填法。

表 4.2.1　與〇二四三都能作最自然結合的八條旋律線（它們任兩條都不構成移調關係）

序號	半音個數	具體旋律線例子	半音總數
1	212	re mi fa so	5
2	214	re mi fa la	7
3	232	re mi so la	7
4	234	re mi so ti	9
5	412	do mi fa so	7
6	414	do mi fa la	9
7	432	do mi so la	9
8	434	do mi so ti	11

為了讓讀者對這個事實有更深的印象，這裏再附上視點不同的圖4.2.2：

圖 4.2.2 以「○二四三」配填而屬真值填法的八種音階排列示例

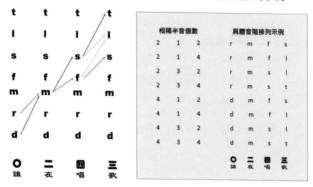

在這個事實之中，我們至少還要留意到下面圖 4.2.3 所示的情況：

圖 4.2.3

這個圖 4.2.3 形象地顯示出，填「○二四三」都屬「真值」填法的八條旋律線，音域最闊的一條有十一個半音，音域最窄的一條則僅有五個半音，二者差距達到六個半音。

由此可以見到粵語字音有時是具有天然彈性！再說，雖然及不上孫悟空有七十二變化，但一「身」能有八種「真值」填法的旋律線，這小小魔法，相信已不是一般人曾想像過可以這樣的。

第三節　音程差距

本節要介紹的是「音程差距」的概念。其實，在第一節已有觸及這個概念。為了讓讀者明白些，特多舉一個例子，作仔細闡述。

比如以「三四二四〇」來填目標旋律線 la so mi so re，分析如下面的表 4.3.1：

表 4.3.1

類音階排列	自然音距	所填樂音	所填樂音之音程
三四	兩個半音	la so	大二度
四二	三個半音	so mi	小三度
二四	三個半音	mi so	小三度
四〇	五個半音	so re	純四度

這表 4.3.1 裏，有些類音階排列具「天然彈性」，自然音距是分內、外的，那自然是選取合用的那個。由上述分析，可看到每一行的自然音距與其所填的音程所含的半音個數都是相等的，由此可知類音階排列「三四二四〇」乃是目標旋律線 la so mi so re 的「真值」填法。

假如，當目標旋律線換成 do' so mi so re，我們好像仍可以照舊用類音階填以「三四二四〇」，唱來感覺上仍是甚協音的。只是，

當我們像表 4.3.1 那樣去分析一下：

表 4.3.2

類音階排列	自然音距	所填樂音	所填樂音之音程
三四	四個半音	do' so	純四度
四二	三個半音	so mi	小三度
二四	三個半音	mi so	小三度
四〇	五個半音	so re	純四度

如表 4.3.2，這一回，第二行至第四行的自然音距跟所填的音程所含的半音個數都是相等的，可是第一行的自然音距是四個半音，而純四度包含五個半音，二者相差一個半音，並不相等。由此可知，類音階排列「三四二四〇」只是目標旋律線 do' so mi so re 的「近似值」填法。

為讓各位更一目了然些，把剛才的例子編製成如下面的圖 4.3.3：

圖 4.3.3

與上方目標旋律音程差距

四對相鄰音字結合，音程差距全為 0，所以是真值填法。

與下方目標旋律音程差距

四對相鄰音字結合，有一對的音程差距不是 0，所以是近似值填法。

由圖 4.3.3 我們便能完全明白，用類音階填某個音階排列，如果音程差距處處是 0，那便是「真值」填法！而只要有一處不是 0，就只是「近似值」填法！

對於「音程差距」，嘗試作如下的定義：當一對相鄰字音與一對鄰樂音結合，樂音形成的音程，與字音形成的自然音距，兩者的半音個數的差異，便是「音程差距」。

「音程差距」可以是 0，也可以是正數或負數，有些情況下，甚至是 ±1。

由以上的論述和具體例子，還可以進一步推論：

在一字一音地填詞的情況下，固然有不少目標旋律線是有真值填法的，但是也存在很多目標旋律線，它們任一條都是無法由類音階之排列來構成其「真值」填法的，只能構作出其「近似值」填法。

以上文提到的例子而言，在第一節所提到的 do re re ti. 又或本節剛提到的 do' so mi so re，都是沒有「真值」可填的呢！

這樣便省悟到，粵語歌填詞，以「近似值」填法來填詞幾乎是不可避免的事情！而以「近似值」填法填詞，字音微拗是必然有的，但其微拗的程度仍有輕重之分，而有很多時候，由有高超功力的歌手來唱，可以讓聽者察覺不到有微拗。

簡而言之，詞有微拗是常態！

第四節　節點

為了更好地處理音程差距的計算，須引入「節點」的概念。以下通過敘述來解釋有關「節點」的概念。

每個樂句都由若干對相鄰樂音構成，而每對相鄰樂音就構成一個「節點」。

樂句與樂句之間不存在「節點」。

每個詞句都由若干對相鄰文字構成，而每對相鄰文字就構成一個「節點」。

詞句與詞句之間不存在「節點」。

顯然，當詞句與樂句結合，樂句「節點」的數量，總是大於或等於詞句的「節點」的數量。

第五節
音程差距的計算方法：一字一音的情況

每個節點上的音程差距計算，雖屬簡單的加減數，但計算的方法還是需要說明一下。事實上，情況說起來也不止一種，比如有一字一音的情況，有一字多音的情況，也有些情況是字音和樂音結合時是逆向的。

我們先來看看一字一音的情況吧：

其一，平移的相鄰類音階，向上微調是正值，向下微調是負值。比如 mi so 填「分飛（三三）」，「飛（三）」唱時須要向上

微調三個半音，所以「音程差距」是 +3。又如 so mi 填「好心
（三三）」，「心（三）」唱時須要向下微調三個半音，所以「音
程差距」是 -3。

其二，級進和跳進這兩大類相鄰類音階，當要把自然音距壓縮來
配合樂音的音程，其音程差距是負值。反之，要把自然音距拉
伸來配合樂音的音程，其音程差距是正值。比如 fa' ti 填「闖蕩
（三二）」，「三二」的自然音距要多拉伸一個半音，才能配合
得到 fa' ti 這個含六個半音的音程。又比如 ti fa 填「可能（三
〇）」，則「三〇」須壓縮一個半音，才能配合得到 ti fa 這個
含六個半音的音程。

其三，就級進類別的相鄰類音階而言，由於它們的自然音距分內
外兩種，故此當「〇二」或「四三」這兩種相鄰類音階組合去配
合含三個半音的小三度音程，其音程差距乃是 ±1，即既可視為
把自然音距拉伸一個半音，也可視為將之壓縮一個半音。同理，
當「二四」這種相鄰類音階組合去配合含兩個半音的大二度音
程，其音程差距亦是 ±1！比如老歌《陸小鳳》，一開始是以
「（情）與義」填 (3)76，這「與義」跟 ti la 結合的音程差距，
便正是 ±1。

其四，就級進類別的相鄰類音階而言，還有另一類情況：當所配
填的樂音音程小於它的內音距，則以內音距計算；當所配填的樂
音音程大於它的外音距，則以外音距計算。具體例子，當以「飛
向（三四）」配填 fa mi，而 fa mi 是小二度音程，只有一個半音，
小於「三四」的自然內音距，所以須用「三四」的自然內音距來
計算，這個自然內音距是要壓縮一個半音才能跟小二度音程配
合，所以音程差距是 -1。

又例如，當以「飛向（三四）」配填 fa do，而 fa do 是純四度音程，有五個半音，大於「三四」的自然外音距，所以須用「三四」的自然外音距來計算，這個自然外音距是要拉伸一個半音才能跟純四度音程配合，所以音程差距是 +1。

為了不致太多數據，看得眼花撩亂，音程差距為 0 的地方，一般省略那個 0 不寫。

第六節
音程差距的計算方法：一字多音的情況

說起來，現今的粵語歌，幾乎全部是一字填一音，一個字填兩個音都很少見得到，但是，一個字填多個音，其實是可以增加字音的彈性，亦相應增加用字的自由，所以，這方面的知識何妨多知一下。

其實，一個字拖唱幾個音，當中拖唱的音，至少有兩種不同的性質的，而這兩種不同的性質，俱是增加字音彈性的因素。簡而言之，這兩種性質，一種是「過渡」，一種是「轉折」。此外，在計算一字唱多音的音程差距時，還有一個「絕對值最小原則」，即是須選取算出來絕對值是最小的那個情況。

現在來看看下面的例 4.6.1：

例 4.6.1 《一水隔天涯》

這例 4.6.1 的小片段是取自《一水隔天涯》,有問號的兩個節點,音程差距是多少?

這個例子顯示的就是屬於「過渡」的情況,凡遇這種情況,計算音程差距時,將這些過渡音刪掉就可以了,所以例 4.6.1 內的「水～隔」同「天～～～涯」跟那些旋律音的結合,音程差距都是 0。這一點,參看下面的例 4.6.2,應會更加明白:

例 4.6.2 《一水隔天涯》

6 3 i 6̇ ✕ 5 | 6·5̶ 3̶ 2̶ 1 — |
只 恨 一 水 隔 天 涯
 +3 -3 0 0

以下的例 4.6.3,乃是屬於「轉折」的情況了:

例 4.6.3 《愛情味道》

1 2 | 3· 3 6 5 3 2 | 3 — — — |
我 此 心 像 止 水
 +2 ?

這例 4.6.3 之中,有問號的那個節點,音程差距是多少呢?像這種情況,要計算音程差距,就要採用拖唱到最後那兩三個具鋪墊作用的樂音來幫助計算。還請參看例 4.6.4:

例 4.6.4 《愛情味道》

1 2 | 3· 3 6 5 3 2 | 3 — — — |
我 此 心 像 止 水
 +2 0

在這例 4.6.4 中，有紅圈圈着 mi re mi，隱含「三四三」的「真值」填法，因此，「止～～～水」跟那些旋律音的結合，其音程差距乃是 0。

可以說，拖腔的這類轉折性質，又好像有魔法似的，一對相鄰字音的後一個字，轉轉折折地拖唱好多個音，再經鋪墊之後，是配甚麼樂音都唱得協音的。筆者亦曾形容這是「一字多音的魔法」。不過現今的粵語歌當然不會一個字拖唱十幾個音，但知一下無妨。

以下我們再多看幾個例子：

例 4.6.5　《一人之境》

$$3\ 5\ \underline{1}\ 3\ \mid\ \overset{\frown}{2}\,5\,3\,5$$

原來 也很　高　興
+3　　 -2　 ?

這個小片段來自《一人之境》，我們可判斷得到「高～～興」所配填的樂音，屬「轉折」性質，而 mi so 有「真值」填法「二四」，所以這處「高興」與樂音結合的音程差距是 0。

例 4.6.6　《漫漫前路》

$$\underline{1}\ 2\ \mid\ 3\ \overset{\frown}{6}\,5\ \mid\ 3\ -$$

有幾　多 風　光
+2　+5　 ?

這個小片段來自《漫漫前路》，末處的「風～光」所配填的樂音，如視之為「過渡」，音程差距會是 -5，但如視之為「轉折」，音程差距會是 -3，依「絕對值最小原則」，這處的音程差距應是 -3。

例 4.6.7　《風雨同路》

$$3\ 3\ \underline{3}\,\underline{5}\ 3\ \overset{\frown}{2}\,\underline{1}\ \mid\ 2\ -\ -\ -\ \mid$$

怎麼 分開 假與　真
　　+3 -3　 ?

這個小片段來自《風雨同路》，末處的「與～真」所配填的樂音，可視之為「轉折」，所以這處的音程差距是 0。

例 4.6.8 《約定》

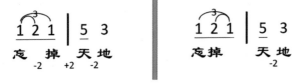

這例 4.6.8 所展示的兩種唱法，右邊大抵會是詞人設想的，而左邊應是歌者錄音時隨意唱成的。右邊的唱法，當然是啱音得多，而左邊的唱法，無論怎樣計算，「忘掉」與樂音結合的音程差距，都是 -2。

第七節
一首粵語歌內的音程差距幾乎不可能處處為 0

在第三節，曾作如下的推論：

在一字一音地填詞的情況下，固然有不少目標旋律線是有真值填法的，但是也存在很多目標旋律線，它們任一條都是無法由類音階之排列來構成其「真值」填法的，只能構作出其「近似值」填法。

現在有了節點的概念及具體的音程差距算法，這個推論可以有一個更數學化的說法：

粵語歌曲填詞，要填到整首歌曲每個節點的音程差距都是 0，那幾乎是不可能的事情。除非作曲家刻意寫出某個旋律，以致填粵

語詞時音程差距能處處為 0，但這個旋律會否好聽，實是疑問！

理由是很簡單的，因為存在無數的樂音音階排列，是沒法有「真值」填法的，只能有「近似值」填法。比方簡單如 do re mi 這組音階排列，竟已不存在「真值」填法！

這個「音程差距幾乎不可能處處為 0」的「定理」，可以幫助打破一般人的迷思：認為每一個歌調都總有辦法填到「好啱音」，但實際上是不大可能的，總有些地方只能使用「近似值」填法，只是有不少「近似值」填法有很好的近似程度，聽來仍覺得「好啱音」罷了。

第五章
傳統粵語歌謠所見之類音階魔法

第一節　取音趨向

自古以來，中國文字都有「以文化樂」的作法，即是直接從文字吟唱出歌調來。粵語人也不例外，比如說傳統的粵謳、南音、木魚、童謠以至坊間的叫賣調子，其生成歌調的方法一般都是「以文化樂」，換句話說，是可以憑歌詞「出口成歌」。

身為粵語人，又喜歡粵語歌創作，是好應該去了解及認識一下這種「以文化樂」／「出口成歌」的傳統。很相信到某一天是會有借鑑得到的地方。

圖 5.1.1　《雞公仔》

```
3  3  ⌒2  -  | 1  1  1  -  |
三  三  三       几  几  几
雞  公  仔       尾  拍  拍

1  2  1  3  1 1 | 1  -  1 5 1 3 | 3  1  1  -  |
几三 几三 几 几     几      几  几三     三 几  几
我跟 阿爸 去見 客       見完世叔     兼 世  伯

1  5  2  1  2 5 | 5  -  2 5 1 2 | 1  -  |
几  三  几  三        几  几三 几     几
每人 分我 幾文 錢       積埋有幾     百

1  6  1  2  | 2  -  1 6 2 2 | 1  -  |
几二 几三     三     几二 三三     几
買部 唱歌 書     買部 寫畫 冊

1  2  2  2  | 2  -  1 1 5 5 | 2  1  1  -  |
几三 三三     三     几三 ○○     三 几  几
買枝 風槍 仔     着對 皮鞋 響 颯  颯

5  7  6  1  2  - | 1 2 5 1 2  5 | 1  -  -  -  ‖
○二 二几     三      几三○三 三  ○     几
無事 學吓 操      有膽唔怕 畀 人  嚇
```

何妨從比較簡單的童謠說起。上面圖 5.1.1 的童謠《雞公仔》，是誕生得較晚近的版本，也由於此，「出口」所成的「歌」，歌調比較拙樸，於是它的「取音趨向」也很簡明，其中規律完全可以從下面的圖 5.1.2 展示出來。

圖 5.1.2　「取音趨向」規律

圖 5.1.2 是比較簡樸的情況，據筆者觀察，一般音調比較複雜些的傳統歌謠，其「取音趨向」的規律會是像圖 5.1.3 所展示的那樣。由於圖 5.1.3 所見的音域，是適合於用正線來奏唱，所以稱作「正線的取音趨向」。

圖 5.1.3　正線的取音趨向

三	2 ↗ 5 還可更高
𝄫	1
二	6̣ ↗ 7̣
O	2 ↗ 5 還可更低

圖 5.1.4《月光光》

《月光光》歌譜（簡譜），歌詞：

月光光　照地堂　年卅晚　摘檳榔
檳榔香　摘子薑　子薑辣　買蒲達
蒲達苦　買豬肚　豬肚肥　買牛皮
牛皮薄　買菱角　菱角尖　買馬鞭
馬鞭長　起屋樑　屋樑高　買張刀
刀切菜　買羅蓋　羅蓋圓　買隻船
船有底　賺銀歸

現在我們來看看圖 5.1.4 之中的那首《月光光》。這個版本的《月光光》，在 1930 年代後期有一個由黎鏗灌唱的錄音，在網上不難找到。由於這個《月光光》版本，肯定是流傳了很多年的，它的歌調經過很多無名氏歌者的潤飾，故此有十處八處左右是不大依「正線的取音趨向」來唱的。比如圖 5.1.4 之中，「摘子薑」的「子」字，按「正線的取音趨向」，至少須唱 re 音或更高的音，可是這處卻是用 do 音來唱，那是唱低了一個音。

字音唱高了的就更多，圖中有粗紅底線的字都是唱高了的，有七處之多，比如「買」字，如依「正線的取音趨向」來唱，一般是用 do 音來唱，但「買馬鞭」的那個「買」，卻是從 mi 音起唱。相信，這些情願不依「正線的取音趨向」來唱，並且難免會有些拗音的地方，都是為了想音調好聽一點，又或是想有點變化吧。

實在，這《月光光》之中，字音唱高唱低，其作用僅是想音調好聽些多變化些，那是有欠積極。之後，是發展到以唱高一音或唱低一音來突顯表情作用，歌調的表現力便大大增強了。

第二節　唱高一音與唱低一音

讀者要注意的是，本節所說的「唱高一音」或「唱低一音」，指的是一整個樂句甚至是樂段。為了讓大家有個具體而清晰的認識，就各舉一個較簡單的例子。

例 5.2.1　《萬惡淫為首》

例 5.2.1 是截取自新馬師曾主唱的粵曲《萬惡淫為首》的一個小片段，它基本上是很依從「正線的取音趨向」的，只是有四個紅色字：「少」、「有」、「冷」、「菜」應唱 do 音的，卻唱高一音唱 re 音。

先說說這個片段開始處的「好心呢！福心呢！」雖然「好」和「福」都是可以任意往高處唱的「三」音高字，然而唱到 so 音這樣高，不無引人注意的況味。

至於例 5.2.1 那個唱高一音的字句，且借助圖 5.2.2 來作比較深入的闡釋。

圖 5.2.2　《萬惡淫為首》唱高一音之闡釋

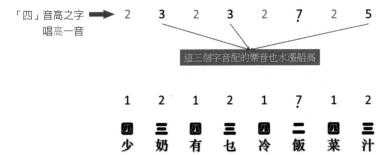

如圖 5.2.2 所示，「少奶有乜冷飯菜汁」這句歌詞，唱高一音的主要是「四」音高字：「少」、「有」、「冷」、「菜」，但其它類音階自然也隨之水漲船高，尤其是「三」音高字。**這樣唱高一音，多具強調之意**，就以這句唱詞而言，正是強調太飢餓了，即使冷飯菜汁也極需要，讀者也應注意到，「汁」字也唱到 so 音那樣高，亦是一種很強調的語氣。

這句唱詞如不用唱高一音的唱法，改用圖 5.2.2 下方那個音調，亦即依一般的取音趨向規律來唱：do re do re do ti. do re，唱來便平淡乏力得多。

說罷唱高一音的例子，接下來要說說唱低一音的例子。這次例子來自紅線女的名曲《昭君出塞》。

《昭君出塞》是以傳統粵曲粵樂特有的乙反調唱的，而乙反調的取音趨向，一般跟正線相若，然而當要唱低一音，是有個名堂喚作「冰魂腔」。據說，這「冰魂腔」唱法是曾浦生在 1940 年代創造出來的，當時的名伶芳艷芬，曾以四丈餘之紅緞錦標，嵌出「獨創冰魂」四字，贈予曾氏，懸於演唱台前。如此鄭重其事，顯出這樣唱低一音是了不起而重要的發明，也像是發現了甚麼驚世魔法似的。

如下面例 5.2.3，「身在胡邊心在漢」那句唱詞，就是用了唱低一音的「冰魂腔」唱法，唱成 do so. fa. do do so. ti.。**這樣唱低一音，會使情感更低回及愁苦，亦會增加壓抑感。**如不唱低一音，依一般的取音規律，唱的音會是 re ti. so. re re ti. do。

例 5.2.3 右下方藍框內展示的是，乙反調唱低一音的方式是 fa. 低唱成 re.（而不是 mi.）、so. 低唱成 fa.、ti. 低唱成 so.（而不是 la.）等等。這方式是因應乙反調的音階結構而形成的！

例 5.2.3　《昭君出塞》

4̣ 5̣ 1 4 4 2　1̣ 5̣ 4̣ 1 1̣ 5̣ 7̣

三〇〇⑪三三　三二〇三三⑪
一回頭處一心傷　身在胡邊心在漢

2 7̣ 5̣ 2 2 7̣ 1

	〇〇二⑪三三
原　腔（乙反）	4̣ 5̣ 7 1 2 4
冰魂腔（乙反）	2̣ 4̣ 5̣ 7 1 2

「身在胡邊心在漢」這句唱詞，具體唱法可見以下的圖 5.2.4。

圖 5.2.4

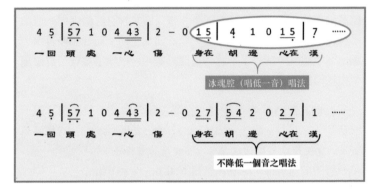

讀者可以按譜仔細哼唱，體驗一番。

第三節 音區對比

當唱高一音或唱低一音都感到未足以呈現所需的情感對比，傳統粵樂粵曲人就會考慮使用音區對比。

在談這種音區對比的方法之前，是需要先介紹一種類似「正線之取音趨向」的「反線之取音趨向」。要注意的是，正線和反線是粵曲中的兩個不同的調門，然而跟類音階相關的「正線之取音趨向」與「反線之取音趨向」，是可以在同一個調門內共存的。這種共存，一般是因為歌曲音域甚闊，於是在低音區時會採用「正線之取音趨向」，在高音區時便會採用「反線之取音趨向」，而這自然便構成音區上的對比。

圖 5.3.1 展示的就是「反線之取音趨向」的規律：

圖 5.3.1　反線之取音趨向

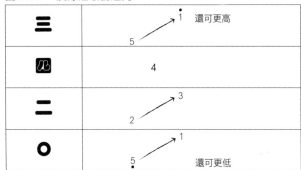

比較一下，可知「反線之取音趨向」至少是比「正線之取音趨向」移高四個音，這樣以不同的音區來對比，對比效果會比較強烈。

現在我們用一首比較知名的《紅豆曲》為例，乃是 1941 年面世的電影歌曲，是以先詞後曲的方式寫成的。

例 5.3.2　《紅豆曲》

i · 7 6 5 2 4 ｜ 3 — — — ｜ 2 · 5 4 5 3 2 ｜ 1 — — — ｜
鶯　聲　驚　殘　夢　　　晨　起　懶　畫　眉
反線取音

3 · 3 2 1 6 ｜ 1 — — — ｜ 3 · 5 2 1 2 3 ｜ 5 — — — ｜
相　呼　姊　妹　至　　　共　唱　紅　豆　詩
正線取音　　　　　　　反線取音

5 · 7 2 5 ｜ 1 — — — ｜ 3 · 5 1 2 3 5 ｜ 2 — — — ｜
紅　豆　生　南　園　　　春　來　折　幾　枝
正線取音

3 · i 6 i 6 5 ｜ 3 — — — ｜ 6 · 5 4 5 ｜ 5 — — — ｜
願　君　多　採　摘　　　此　物　最　相　思
反線取音

3 · 2 5 3 5 6 ｜ 7 — — — ｜ 2 · 1 7 1 7 6 ｜ 5 — — — ｜
相　思　何　時　了　　　觸　景　暗　神　馳
正線取音

4 · 6 2 3 4 5 ｜ 6 — — — ｜ 4 · 3 2 4 3 2 ｜ 1 — — ‖
悔　將　紅　豆　採　　　至　意　恨　無　期
反線取音

從例 5.3.2 的曲譜所見，《紅豆曲》的音域是甚闊的，從低音 mi 到高音 do，只差四個半音便達到兩個八度。由於音域闊，「正線之取音趨向」和「反線之取音趨向」並用，那是很自然而然的事。

創作者看來是有意識地使用這兩套相差四個音的取音趨向，形成音區上的對比。十二句歌詞，頭兩句用「反線之取音趨向」，居高臨下，先聲奪人。第三句用「正線之取音趨向」，稍為低沉一下，第四句立刻又回復使用「反線之取音趨向」，讓歌聲高亢。此後每兩句就轉換一次音區：「正線」→「反線」→「正線」→「反線」，也就是頻繁地使用音區這種強烈對比。

讀者亦應已注意到，有個別的字音是唱高唱低了，比如最後四句，「了」字不依「正線之取音趨向」唱 do 音，卻低唱為 ti. 音，「悔將紅豆採」的「紅豆」，也不依「反線之取音趨向」的唱高了。這些，也許有一定的表情作用，又或許，為了音調好聽些，惟有把字音唱高／唱低。

以下續舉另一個例子，那是面世於 1951 年的《荷花香》（原名《銀塘吐艷》）：

例 5.3.3　《荷花香》（原名《銀塘吐艷》）

荷花香　新月上　荷花愛着素衣裳

花香引得情蝶浪　怎禁她芬芳吐艷滿銀塘

心如明月留天上　夜夜塘邊照檀郎

情味是甜還是苦　郎情可似柳絲長

輕輕俔向檀郎問　你可知情到深時怕斷腸

花香那得千日艷　榴花結子便枯黃

例 5.3.3 的歌詞，是先寫了詞然後譜上曲調的。這一大段歌詞，譜曲人基本上是依「反線之取音趨向」來取音的，圖中紅字，字音是唱高了的，藍字的字音則是唱低了的。相信這些唱高唱低了的字音，大部份都有其表情作用，而不僅僅是為了音調好聽些。讀者請嘗試仔細體會這些字音唱高唱低了的地方，其表情作用為何。

接下來，會再多舉兩個曲調不算熱門例子，希望讀者從中更了解唱高／低一音及音區的對比。

例 5.3.4　《燕歸來》（又名《三疊愁》）

例 5.3.4 是 1948 年的電影《蝴蝶夫人》的插曲《燕歸來》的第三段。這首《燕歸來》亦是先詞後曲之作，並且是使用乙反調來寫作的。圖中藍色類音階俱是唱低了一音的，其作用都是增加愁苦及壓抑的感覺。「與妾有同哀」那句則是採用了「反線之取音趨向」，音區移高四個音，產生很強的情感對比，彷彿是哀聲高叫，情感猛烈！

《燕歸來》這個曲調，後來常見重新填詞來演唱，比如有冼劍麗灌唱的粵語流行曲版的《嘆三聲》，為此，筆者特編製成下面兩幅圖：

例 5.3.5 《嘆三聲》

例 5.3.6 《嘆三聲》

低八度的反線取音趨向

從例 5.3.5 和例 5.3.6 來看，原作是先詞後曲，藍色類音階是藉唱低一音表現情感的壓抑。《嘆三聲》是重新填詞，但求填得協音，故此是不會考慮「唱低一音」的問題。此外，原作的「歸」字拖唱了十個音，是有其用意，強調「歸」來「歸」去未見「歸」的那份心情！《嘆三聲》的重新填詞者，則按需要幾乎傾向一字一音地填哩！

例 5.3.7　《鴛鴦曲》

儷影一雙　並肩歡暢

燦爛斜陽　風吹送好花香

池內鴛鴦比翼　似笑我兩情長

感郎情如海樣　妾心意如糖

但願白髮齊眉舉案

只怕紅顏命薄難永享　又怕天公降下無情棒　打散鴛鴦

例 5.3.7 是《鴛鴦曲》的曲詞，它是 1951 年的電影《難為了媽媽》的插曲，電影廣告上把它稱之為「時代曲」，但其實乃是粵曲人以先詞後曲創作出來的，或者確是想過寫得有時代曲風味一些的。這《鴛鴦曲》是依「正線之取音趨向」來取音的，當中是有若干處唱高一音，不過就沒有採用唱低一音之法。

例 5.3.8　《鴛鴦曲》

例 5.3.8 是具體地以簡譜呈現了《鴛鴦曲》那些唱高一音的地方到底是怎樣唱的。

歌詞一開始就見唱出全曲最高的音,故此這處就不僅是「暢」字唱高一音,而是開始的八個字都是在高處中去唱,作用應是要表現興奮喜悅之情。圖中灰色方框處特別展示了這八個字依一般「正線之取音趨向」的規律來唱,效果上真是平淡很多的。圖中亦提到林子祥「在水中央有儷影一雙」的歌詞,旨在讓讀者多一個案例去比較一番。

例 5.3.8 的右下方所見的唱法,其唱高一音的效果,就是強調對情路的前景之擔心與害怕吧!

本章提到的取音趨向、唱高一音、唱低一音、音區對比,可謂是 1960 年代以前粵曲粵樂創作人善於運用的「法寶」,期望讀者能憑本章的介紹領略一二。有一點值得一提的是,這些據詞譜成的創作歌曲,如果只是奏純音樂,那麼唱高一音以求強調,唱低一音以求壓抑,以至運用正線與反線的取音趨向形成音區對比,這種種效果便會完全消失,亦難以體察到創作者的原意。依此看來,這些歌曲表情效果是非常依賴粵語字音的呢!

此外,本章所提及的歌曲,基本上都可以在網上找得到來聆聽的。

Chapter

6

第六章
無真值可填正好施展
聲調特點之魔法

第一節　do re mi 無「真值」填法之探討

在第四章的最後一節，曾說：「存在無數的樂音音階排列，是沒法有『真值』填法的，只能有『近似值』填法。比方簡單如 do re mi 這組音階排列，竟已不存在『真值』填法！」

認識到這項事實，讀者是有兩項練習可以做一下。第一項練習是嘗試去證明一下：do re mi 這組音階排列，確是不存在「真值」填法！第二項練習，是嘗試去尋找一些同樣沒有「真值」填法的三個音階排列的具體例子，比如 do so mi 或者 mi do' la 等，這些具體例子再多找十個八個應不難。

本書不會提供這兩項練習的答案。但是 do re mi 無「真值」可填，實在值得研究、探討！

圖 6.1.1　do re mi 的六種常見近似值填法

通常情況	特殊情況	聲調特點之運用
d r m	**d r m**	
四 三 三 $_{+2}$	四 **九** 三 $_{+2}$	陰上聲
四 $_{+2}$ 四 三	**五** $_{+2}$ **八** 三	陽上聲及中入聲
二 $_{\pm1}$ 四 三		
○ 二 $_{\pm1}$ 四		
○ 二 $_{+2}$ 二	○ **六** $_{+2}$ 二	陽入聲
○ ○ $_{+2}$ 二		

特殊情況俱屬聲調特點之運用
聽來很有層次感

圖 6.1.1 展示了一批有關 do re mi 的「近似值」填法的常見例子，每一個填法都註明音程差距。圖中，左邊的六組視為「通常情況」，右邊的三組視為「特殊情況」，特殊在都是借助了粵語的聲調特點。

先看看左邊的六組「近似值」填法，類音階從高音到低音都有，而每組都標記了音程差距，其差距的絕對值都在一兩個半音之內。六組之中，「二四三」的協音效果應是最良好的，因這種填法還很符合「句頭寬句尾嚴」（往後會詳細說到）的協音規律。

接着看看右邊的三組，要留意的是，圖中所謂的「特殊填法」，是說以下的三種情況：

「四九三」是「四三三」的特殊填法；

「五八三」是「四四三」的特殊填法；

「○六二」是「○二二」的特殊填法。

這些特殊填法，都是特別地借助粵語聲調的特點，從而在與樂音結合時，產生顯著的層次感，故此雖然仍屬近似值填法，卻會感覺到協音效果甚佳，這是從善用聲調特點而生的魔法，使得「近似值」填法如有「真值」填法的效果。

細說一下，「四九三」是善用陰上聲「九」那升調的特點，從稍低處起音，故此配合 re mi 的時候，「九三」感覺上會比一般的「三三」諧協得多。

「五八三」則是同時善用陽上聲「五」及中入聲「八」這兩種聲調的特點。「五」亦屬升調，要從稍低處起音；「八」是促調，有不易唱拗的特點，故此配合 do re 的時候，「五八」感覺上會比一般的「四四」諧協些。

「〇六二」善用的是陽入聲「六」的特點。其實下行的時候，協音效果更佳，即是以「二六〇」填 mi re do，會感到如用了「真值」填法那樣協音。

第二節　深入些認識入聲字的聲調特點

早在第一章第一節，已經說過粵語入聲字自然地讀來都是很短促的，故名之為「促調」。但我們還應該再深入一些認識入聲字的另一兩個特點。

除了音節短促，入聲字的第二個特點，就是在同一個韻部內，經常是高中低音字難見齊全。表 6.2.1，就很清楚地詳列出來。

表 6.2.1　入聲韻部缺音一覽

缺高音		
芍藥	甲集	八達
摺疊	鐵裂	說月
國樂	活潑	劈石

缺中音		
吉日	墨黑	識食
曲目	出術	吸入

測冊賊	高中低音較齊

割葛	字太少

粵語入聲字共有十七個韻部，其中「割葛」韻字數太少，不成韻部，而僅有「測冊賊」一個韻部高中低音都比較多字可用，不過當中高音字還是較少的。至於其餘十五個入聲韻部，缺中音字的韻部有六個，缺高音字的韻部有九個。

由以上兩個特點，入聲字因而產生第三個特點，那就是字音與樂音結合時，不易產生倒字，原因至少有以下幾項：

一、音節短促，歌手吐字時易咬得結實；

二、韻部之高中低音每每不齊全，有時縱使拗音，也往往有音無字；

三、陽入聲已是入聲之中的最低音，無論怎樣往低處唱，字音仍不變。

就第三項而言，即是陽入聲亦具有如陽平聲那樣的外張力。這裏可舉「無敵是最寂寞」這句經典歌詞為例。「寂寞」是兩個陽入聲字相連，但填的樂音是 ti la，即是「寞」字要比「寂」字唱低兩個半音，卻由於陽入聲已是入聲之中的最低音，無論怎樣往低處唱，字音仍不變，所以我們仍能很清楚地聽到唱的是「寂寞」！

第三節　「五八三」與「二六〇」的具體例子

這一節，將展示兩個與「五八三」和「二六〇」有關的句組，讓大家可以感受當中聲調特點之善用。

第一組字句的類音階都是「〇二五八三」：

門	外	有	隻	貓
行	路	上	雪	山
潛	力	會	發	揮
棋	藝	倍	覺	高
流	浪	已	八	天

以上這五個字句，紅色字都是陽上聲，藍色字都是中入聲，這樣配搭起來，用以填 so. la. do re mi，感覺上是很協音的。可見，so. la. do re mi 除了填很多人都知道的「〇二四九三」，實在也可以另填以「〇二五八三」，只是善用的聲調特點並不相同。

第二組字句的類音階都是「三四二六〇」：

手	法	甚	業	餘
多	去	練	習	填
千	里	路	獨	行
等	到	下	學	期
相	信	是	實	情

以上這五個字句，綠色字都是陽入聲，用以填 la so mi re do，感覺上是非常協音的。或者有讀友由 la so mi re do 而想起「滄海一聲笑」，但這句歌詞的類音階是「三三三三四」，這說明 la so mi re do 這組樂音至少有兩種填法哩！

從這兩組字句，我們可以體驗得到善用「陽上」、「中入」、「陽入」聲來填樂音，協音效果確是很良佳的。

至於本章第一節中尚有提及的「四九三」的情況，由於這種特殊情況是已為很多人所熟悉的，所以這裏只會舉一個例子。這例子來自同一曲調的《千千闋歌》和《夕陽之歌》，曲調中是有 so. la. do re mi 這個音階排列的，在《千千闋歌》中填的是「來日縱使千……」類音階乃是「〇二四九三」呢！同是這五個音，《夕陽之歌》中填的是「曾遇你真心……」類音階則只屬一般情況的「〇二四三三」，其中「真心」的「真」字確有微微拗音，及不

上「縱使」的「使」字那樣諧協。

我們也應該懂得，特殊情況畢竟是特殊情況，雖然協音效果會完美些，但如果在特殊情況下無字可用，就要懂得退回一般情況來考慮，畢竟在一般情況下可用的字會多些。或者，上例中的「曾遇你真心」中的「真」字如硬要改換一個陰上聲的字，很可能會損及詞意！

說來，因為 do re mi 能填以特殊情況的「四九三」，會帶來若干迷思，其中一種是認為在同一樂句之中，陰上聲字填的樂音不應比陰平聲或陰入聲高，但事實上是高了也不礙事的。以下略舉數例，讓讀者感受一下高了實在也是可以的。

願意擔起枷鎖（《盼望的緣份》）

求今天所得（《信》）

如果君心裏（《這一曲送給你》）

最初只似石頭（《眉頭不再猛皺》）

人生於世上有幾個知己（《友誼之光》）

以上五個例句，塗了紅色的陰上聲，所填的樂音都比塗了藍色的陰平聲高，唱來實在是沒有甚麼問題，基本上是感到協音的。又比如有首廣告歌：「恭喜你，恭喜你，添丁又發財……」，其中「恭喜你」所填的音調是 la do' so，亦是陰上聲所填的樂音比陰平聲高呢，但播了那麼多年，大家都不覺有協音上的問題！

讀者還應了解，以上幾種特殊情況，是可以不僅用於填 do re mi，還可以推廣的：好些上行的旋律，都可以考慮填「四九三」、「五八三」或「〇六二」；好些下行的旋律，都可以考慮填

「三九四」、「三八五」或「二六〇」。下面的圖 6.3.1，就舉示「三九四」填某些下行旋律線的例子，期可從中舉一反三：

圖 6.3.1　以「三九四」填下行旋律之例

0i 65 32　1｜03 32 i7　6｜

三九四 三九四　　三九四 三九四

辛苦你 辛苦 你　　辛苦你 辛苦 你

多可愛 多可 愛　　多可愛 多可 愛

從圖 6.3.1 所見，就「三九四」這特殊情況而言，除了可以填下行的 mi re do，亦可見到還能用來填 do' la so、mi' mi' re'，以至 do' ti la 等等，雖然音程差距由一個半音到三個半音都有，但它們的協音效果都是理想的。

或者，具體的作品的例子，上行的和下行的也各舉一個吧。《香夭》中有一句「帝女花帶淚上香」，當中「帝女花（四九三）」填的樂音是 re mi so；《石頭記》中有這一兩句：「紛紛擾擾作嫁，春宵戀戀變卦」，兩句的類音階都是「三三九九四四」，填的樂音是 do' do' la la so so。

第四節　八度填九聲

在一個八度的音域內，把粵語的九種聲調都填進去，可說是創作上的小小挑戰。為了旋律線是單向上升或下降，九種聲調的排列也得講究一下，並不能照依字典中那些一聲二聲的序號來排。當用數字都代表九個聲調，由高音至低音會是這樣排：

三　一　九　四　八　五　二　六　〇

由低音至高音的話，排法自然是倒轉過來：

〇　六　二　五　八　四　九　一　三

這種排列方式還頗能發揮上聲字和入聲字的聲調特點的呢！

圖 6.4.1 八度填九聲圖

圖 6.4.1 乃是八度填九聲的具體填法。因為八度有八個音，九聲比它們多一個，所以八度填九聲，總有一個樂音是需要重複使用的。

這個具體填法，已是呈現出「六」（陽入聲）、「一」（陰入聲）、「九」（陰上聲）等聲調之特點怎樣善用：即是「六」介於「〇」、「二」之間，而「九」、「一」則介於「四」、「三」之間。

「五」（陽上聲）和「八」（中入聲）的特點活用，則要通過左上和右下兩幅圖才能清楚呈示出來。「五八」在左上方填的兩個音是 fa fa，右下方卻是 fa so 或 so fa。這樣的彈性，可能有讀者從未想像過！

第七章
相鄰字音音距的彈性

第一節　外張族、內斂族與混血族

在第三章第二節，已曾為十種相鄰字音組合分作三類，即「平移」、「級進」、「跳進」，這可說是屬於動向形態上的分類。

本節會再為十種相鄰字音組合另作一種新的分類，這一回的分類目的是旨在呈現它們在外張內斂方面的性質。其分類如下：

外張族	○○	○三	三三	
混血族	○二	四三	○四	二三
內斂族	二二	二四	四四	

上面的三種分類名稱，着眼的是相鄰字音是由甚麼「元素」組成。比如外張族的三個組合，俱是全由外張元構成的。內斂族的三個組合，俱是全由內斂元構成的。其餘四個組合，每個都既有外張元也有內斂元，所以稱為「混血族」。

往後的研究將顯示出，屬於混血族的四種相鄰字音組合，因為兼有外張元和內斂元，故此其性質亦外張與內斂兼備，其彈性之大，常是意想不到。

第二節　相鄰字音平移與村屋圖

本節研究的是相鄰字音在平移的時候，其音距的彈性怎樣？為了便於說明，我們有以下的「村屋圖」：

圖 7.2.1　村屋圖：類音階平移的彈性規律圖說

圖 7.2.1 所示的畫面，因為有點像一間村屋的橫切面，所以便以「村屋圖」來稱之。

處於「頂樓」連「天台」的「三三」和處於「地下」的「〇〇」，俱是純由「外張元」組成的，所以二者的微調餘地會較大，一般有三個半音的微調幅度。也很形象的是，處於「頂樓」連「天台」的「三三」，微調起來較易，但處於「地下」的「〇〇」，要微調的話可能要掘地牢才成，感覺上難些。這可說是「天」與「地」之差別。

「二二」和「四四」俱純由「內斂元」組成，二者位處村屋的中層位置，往上是人家的天花板，往下卻是地板，所以，是難有微調的餘地。勉強地去微調，大抵只是一兩個半音。

歸結起來，「〇〇」和「三三」一般都有三個半音的基本微調幅度，而圖中更附帶說明，「三三」要作微調，配下行的樂音效果會好些。當然有時上行也不壞，比如老歌《分飛燕》，「分飛」配填的樂音是 mi so，正是向上微調三個半音。

「二二」和「四四」，如無外加的因素，幾乎難以微調，勉強微調亦限於一兩個半音。

第三節　「三三」的超強外張力

上一節指出，「三三」一般有三個半音的基本微調幅度，但有時音距達到五個半音亦是實踐中可見的。

例 7.3.1　《血肉來擋武士刀》

比如在例 7.3.1 之中，末處的樂音是下行純四度的 la mi，但配填的類音階卻是平移的「三三」（風中／刀飛），即是這處的音距達五個半音。

例 7.3.2　《一對舊皮鞋》

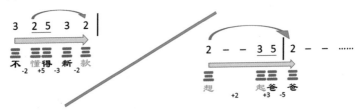

例 7.3.2，是兩個截取自《一對舊皮鞋》的小片段，讀者可以見到，「懂得」是配上行純四度，「爸爸」是配下行純四度，即音距都達五個半音，唱來聽來卻是感到協音的。可以說這兩處都是發揮了「三」音高字的外張能力。

第四節　奇特的「全能現象」

由於下行純四度竟可配填「三三」，產生達五個半音的音距大家都覺得仍接受。

由此，會讓我們可以見到一種「全能現象」：

圖 7.4.1　「全能現象」

la so	下行純四度 含五個半音	mi re
☰	-5	☱
☰	+1	☵
☰	0	☱
☰	-2	○

所謂「全能現象」，就像圖 7.4.1 的右邊那樣，la mi 的 mi 音，或 so re 的 re 音，是填「三」、「四」、「二」、「〇」都可以的，十分神奇。當然，除了「三三」配填純四度的音程差距甚大之外，其他三種填法的音程差距，都僅在一兩個半音之內。故此，這種「全能現象」，委實不可多得。

第五節　「最低音字的遺憾」

雖然，從「村屋圖」之說，「〇〇」是有三個半音的基本微調幅度。但很多時候未必盡然。比如說某兩個相鄰樂音有「真值」填法「二〇」或「〇二」，如果改填「〇〇」，就幾乎會產生拗音，這就是本節的標題所說的：「最低音字的遺憾」。

一個著名的例子如林鳳時代的老歌《榴槤飄香》，「榴槤」總是拗音拗成「漏槤」，但為了點題，詞人卻不能不這樣填。

其他例子如：

必須破籠牢（《天蠶變》）

此際幸月朦朧（《今宵多珍重》）

是青春少年時（《大地》）

當年情（《當年情》）

快樂是情人（《容易受傷的女人》）

其中塗了紅色的「〇」音高字都是拗音的。

第六節　相鄰字音級進、跳進與行星圖

十種相鄰類音階組合，上文已研究了屬平移的四種，餘下六種，是屬於級進和跳進的類別。

這兩種類別的相鄰類音階組合，可以用一個類似行星圖的圖表來呈現它們在字音音高上的彈性規律，也因此就索性喚作「行星圖」。

圖 7.6.1　行星圖：類音階級進或跳進的彈性規律圖說

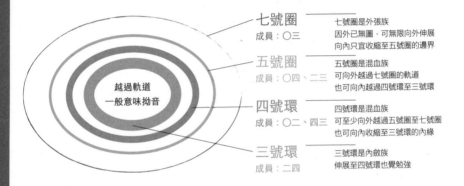

圖 7.6.1 這個「行星圖」看上去頗有些複雜，但這是因為初接觸吧！何況這個圖是關於六種相鄰類音階組合在字音音高彈性上的彈性規律，訊息當然會頗多。筆者倒是相信，這已是一個頗簡潔的呈現方式。

先了解一下「三號環」、「四號環」、「五號圈」、「七號圈」這四個名詞。從圖中知道，「三號環」只有「二四」這個相鄰類音階組合成員，它具有自然內音距和自然外音距，所以會是一個

「環」，再因它的自然外音距是三個半音，因此稱為「三號環」。「四號環」有兩個成員：「〇二」和「四三」，同理，因其自然外音距都是四個半音，所以稱作「四號環」。「五號圈」也有兩個成員：「〇四」和「二三」，因其自然音距都是五個半音，故此名之為「五號圈」。同理，「七號圈」因僅有的一個成員「〇三」的自然音距可省略地視為七個半音，遂名之為「七號圈」。

圖中的「三號環」內有一句話：「越過軌道一般意味拗音」。這一點，對於最內的「三號環」和最外的「七號圈」是確會這樣的。「三號環」的成員如配填超過三個半音的音程，拗音是必然的。「七號圈」如果配填少於五個半音的音程，拗音亦是可以肯定的。對於「七號圈」，圖中的描述：「因外已無圈，可無限向外伸展」，那絕對是極其形象的說法，真是完全想像得到「〇三」可以配填任何含七個半音以上的音程，只要人聲唱得來便可以了！

「四號環」和「五號圈」加起來共有四個成員，而它們全屬混血一族，在字音音高的彈性上甚大，所以「越過軌道一般意味拗音」這句話對它們是未必適用的。在實踐上，「四號環」的成員，其自然音距可以壓縮到一個半音，又可以伸展到越過「七號圈」。「五號圈」越過「七號圈」更無問題，而很多時候，亦能壓縮到一個半音，即是能夠配填小二度音程。

了解過這些之後，圖 7.6.1 這個「行星圖」，就應該容易掌握得多了。

第七節 「四號環」成員的外張力

「四號環」的兩個成員「〇二」和「四三」都屬級進的類型，它們的音距能壓縮到一個半音去配填小二度音程，是不難想像的，反而，它們的音距能大大伸展，甚至越過「七號圈」，更值得讀者注意！以下舉出六個這一類型的例子。

例 7.7.1 　《上海灘》

3 5	6 i	6 5 1 3	2 — —
二四	三三	三三 四四	三三
萬里	滔滔	江水永不	休
浪裏	分不	清歡笑悲	憂
	+3 -3	-2 +3	-2

5 1	2 1 2	3 — —
三三 四四	三三	三三
一發不		收
+3		

譜例 7.7.1，是經典的《上海灘》，兩個藍色方框顯示，「三四」可配填含七個半音的純五度音程，其音程差距是三個半音。

例 7.7.2 　《好歌獻給你》

2	7 —	0 7 i 2	i · 5 6	…
〇	二	二 四三 四	〇 二	
唯	願	為 你解 去	愁 悶	
陪	伴	度 過黑 暗	長 夜	
+5				

例 7.7.2 是取自《好歌獻給你》的片段。藍框顯示，「〇二」可以配填含九個半音的大六度音程，其音程差距達到五個半音。

例 7.7.3 《勇敢的中國人》

3	5	–	6	5	4	1̇	–	6 1̇ 6	5	–	…
令	我		錦繡		故	鄉		色	變		

（-2　+3　　-3）

例 7.7.3 是取自《勇敢的中國人》的片段。藍框顯示，「四三」可配合七個半音的上行純五度。

例 7.7.4 《千王群英會》

1̇ 2̇	3̇	2̇ 1̇	7 · 3 7	–
看不 清 勝	負 成 敗			

看不 清 勝（+2）　負 成 敗（+3　+3）

各顯 千 秋世（+2　-2）　上 群 英（+3）

就算 早 知愛（±1　-2）　恨 離 合（+3　+3）

例 7.7.4 是取自《千王群英會》，藍框內的樂音是 ti mi ti，填的竟是「二〇二」，其中的音程差距，是三個半音。

例 7.7.5 《鯨落》

1 7	7 7 1̇	7	5 5 5	……
沉 沒	在大海	怎	配有冷	
鯨 沒	入大海	只	有冷	

（+7）（-4　-1）

第七章　相鄰字音音距的彈性

例 7.7.5 取自《鯨落》，藍框內的「○二」配填的音程是大七度，含十一個半音，其伸展的幅度頗驚人！

例 7.7.6 《凡星》

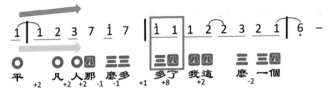

例 7.7.6 取自《凡星》，藍框內的「三四」填是是八度音程，即含十二個半音，亦是頗驚人的伸展幅度。

從以上的六個具體案例，可知「○二」和「四三」這兩種相鄰類音階組合，其音距的伸展幅度是可以很大的，八度音程看來都並無問題！

第八節
外張力的又一種展示：「來為你唱首歌」

圖 7.8.1 外張力之又一種展示

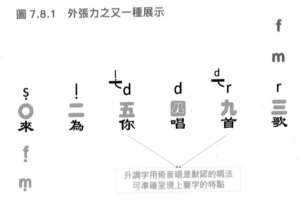

圖 7.8.1 所見，以「來為你唱首歌（〇二五四九三）」配填 so.
la. la.／do do do／re re，展示的是一種真值填法及以呈現
升調特點的倚音唱法。圖的左右兩端，則展示了借用「〇二」
和「四三」的外張力而產生的一些旋律變化：左邊的「〇二」
除了配填 so. la.，也可以配填 fa. la. 又或再低一點的 mi. la. 等
等；右邊的「四三」除了配填 re re，也可以配填 re mi 又或
再高一點的 re fa 等等。這樣變化起來，「來為你唱首歌（〇
二五四九三）」是至少可配唱九條旋律線！

第八章
兩種看不到聽不出的
類音階現象

第一節　雙少現象

有了「○二四三」這四個類音階，在理論上其實是可以幫助我們去認識粵語歌填詞的難處，即是不僅僅是讓我們知道感覺上很難，而是可以較具體地說得出難在甚麼地方。

如本章標題所說，在那些依旋律音調填出來的粵語歌詞，是潛藏了兩種看不到聽不出的類音階現象。具體說來，乃是：

其一，「○」音高字的用量少；

其二，相鄰類音階屬跳進的節點數量少。

這兩種現象，筆者慣稱為「雙少現象」。

關於「○」音高字在歌詞中使用量往往偏少的現象，下圖有扼要的闡釋：

圖 8.1.1　關於「○」音高字用量少

據曲調填出來的粵語歌詞，其中四種類音階的使用數量，過半數的詞作呈現如下的數據形態：

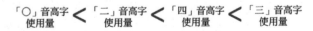

「○」音高字　＜　「二」音高字　＜　「四」音高字　＜　「三」音高字
使用量　　　　　使用量　　　　　使用量　　　　　使用量

調尾	有相同調尾的聲調			代表字	
5	陰平55	陰上35/25	陰入5/55	三	最高音
3	陽上13/23	陰去33	中入3/33	四	高音
2	陽去22	陽入2/22		二	低音
1	陽平11			○	最低音

主要緣由

　粵語九個聲調，僅有陽平聲字屬「○」音高字，勢單力薄，所以它的用量在一首歌詞中常常偏少。

圖 8.1.1 左下方那個表格，其內容即是相當於第一章第四節的表 1.4.1。也就是說，粵語的九個聲調，分歸屬於四層字音音高，但歸屬得很不均勻，是向高音字的方向傾斜的！「最高音字」和「高音字」各有三個聲調「加盟」，「低音字」也不算孤單，有兩個聲調「支持」，最孤零零的是「最低音字」，只有陽平聲這位成員，孤零零到「無朋友」！

正是這個原因，大部份依旋律音調填出來的粵語歌詞，其四個類音階的用量，往往是「三」音高字用得最多，次為「四」音高字，再次為「二」音高字，而用量最少的，幾乎必然是「〇」音高字。

至於相鄰類音階屬跳進的節點數量少，我們須先重溫一下第三章第二節的表 3.2.1，只是為了方便解說現象，須把表中某幾個格子塗上紅色，即是像下圖那個模樣：

圖 8.1.2　相鄰二字與音程的最自然結合表

前字／後字	〇	ニ	ㄩ	三
〇	同度	上行大二度 上行大三度	上行純四度	上行純五度及以上
ニ	下行大二度 下行大三度	同度	上行小二度 上行小三度	上行純四度
ㄩ	下行純四度	下行小二度 下行小三度	同度	上行大二度 上行大三度
三	下行純五度及以上	下行純四度	下行大二度 下行大三度	同度

圖 8.1.2 之中，塗了紅色的格子，共有六個，它們都是屬於跳進的相鄰類音階。這六個格子，佔全部格子的八分之三。

第二節　八分三定律與十六分三定律

據研究統計，一般的天然粵語，比如書籍報刊上的一般文字，相鄰字音屬跳進的頻率，往往很接近八分之三，甚至有時比八分之三大得多。

但是，依旋律音調填出來的粵語歌詞，詞中相鄰字音屬跳進的頻率，往往比八分之三少得多，很多時是一半都不足，而這些字音跳進頻率低於十六分三的歌詞作品，估計佔全部填詞作品的八成！箇中原因也不難理解：**一般抒情而優美的流行曲旋律，大跳音程不會用得很多，反映到所填的歌詞上，相鄰字音出現跳進的次數自然也不會很多！**

再說一遍，在一般天然粵語（或者說是非入樂文本）之中，相鄰字音屬跳進的頻率約會是八分之三或會更大；但在依旋律音調（入樂文字）之中，相鄰字音屬跳進的頻率往往不足十六分之三！

從「雙少」現象，可以清楚地了解得到依曲填粵語詞的兩項難處。第一項難處是由於優美旋律的大跳音程不很多，於是填詞時很多含字音跳進的詞語便難以用得上，得另想同義詞以至另作構思。第二項難處是在好些歌調之中，「〇」音高字也難以派上用場，這樣，亦影響到很多含「〇」音高字的字詞難用得上！這兩項，可謂無形的掣肘，而且是那樣的隱而不顯！我們也不得不承認，填粵語詞，所做的乃是**違反自然**的事，因為一般非入樂文本，並不存在「雙少」現象。由此亦想到，如果憑空寫一首歌詞，要求做到「雙少」，那可能會使寫作者感到為難，但如果依歌調填詞，填畢發覺竟是「雙少」的，那倒像容易成功些。

第三節 「○」音高字用量特別偏少的案例

為了讓讀者對「○」音高字在歌詞中用量偏少的印象深刻些，表列了好些作品的數據如下：

表 8.3.1 「○」音高字用量偏少之例

歌名	類音階頻譜	跳進頻率	所用「○」音高字
《誰明浪子心》	2:38:84:97（共 221 字）*	0.0756…	情、途（2）
《風雨同路》	3:16:31:51（共 101 字）*	0.09756…	明、同、同（3）
《玩吓啦》	4:11:77:134（共 226 字）*	0.036	無、眉、扒、無（4）
《愛情陷阱》	4:70:66:34（共 174 字）	0.0357	糊塗、情、情（4）
《半斤八両》	6:35:60:120（共 221 字）*	0.126984…	時、唔、凡、皮球、奇（6）
《小時候》	6:20:21:43（共 90 字）*	0.114…	頭、腸、唔、嚟、錢、奴（6）
《海闊天空》	11:11:66:56（共 144 字）	0.008…	寒、懷、迎、從、原、由、誰人、仍然、由（11）

表 8.3.1 之中，有 * 號的那五行，是表示類音階用量都屬○＜二＜四＜三的模式，至於「跳進」的頻率，表中七首粵語歌詞都是比十六分三（0.1875）小得多！

表中《誰明浪子心》和《半斤八両》的歌詞都逾二百二十字，然而前者的「○」音高字竟只用了兩個，後者亦只用了六個，可謂都是不正常地少。這種極其偏少的用量，有時還會是因為「有高填高」。即是說：在四種字音音高用量方面，「○」音高字字數

相對上數量甚少，「三」音高字字數上卻多得多，人們填粵語詞時，遣詞用字常常會先想到由高音字組成的詞語，故此傾向能填高音字便填高音字，簡而言之便是「有高填高」。

第四節　「雙少現象」在新世紀

新世紀的粵語歌調原創旋律，寫法往往不同於上個世紀，故此，本章重點介紹的「雙少現象」，在很多新世紀的粵語歌曲中，就未必會出現。

試以 2019 年面世的一闋《我們都是這樣長大的》為例，其歌詞單是目測，都見到「〇」音高字用得很多；而旋律中的大跳音程，單是聽，亦可感到數量繁多。經過實際統計，結果顯示果然是不同於一般的粵語歌詞。四種類音階的用量是：「〇」音高字九十六個，「二」音高字六十個，「四」音高字九十五個，「三」音高字六十九個，即是「〇」音高字用得最多，用了九十六個。這情況是極其罕見！相信，如果覺得《我們都是這樣長大的》的詞難填，原因之一不再是「〇」音高字的用量少，而是「三」音高字的用量頗少，使用率只有五分一左右——在天然粵語之中，「三」音高字的使用率約有五分二左右。當然，一闋詞內要用那麼多「〇」音高字，也可能頗傷腦筋。

《我們都是這樣長大的》歌詞中的相鄰類音階字音跳進的頻率，約等於 0.27037…，頻率數值介於十六分四與十六分五之間，但跟天然粵語字音跳進的頻率十六分六相比，還有一些距離。可見，這歌詞中字音跳進雖多，卻低於天然粵語的字音跳進頻率。當然我們還應注意到，《我們都是這樣長大的》歌詞中的字音跳進雖多，但多得來是甚有韻律的，而一般天然粵語的字音跳進是

多得來卻極欠韻律，是雜亂無章的。

再比方如 2022 年初面世的《鏡中鏡》，當中類音階的總體用量，還是服從○＜二＜四＜三的模式的，但如把每個樂段都獨立統計一下該段的類音階用量，便見到有很不同的景象。有關數據如下面的表格所示：

表 8.4.1　《鏡中鏡》類音階用量統計

	○	二	四	三	每段類音階總用量
段落 A	3	13	19	85	120
段落 B1	11	27	21	5	64
段落 C	45	3	23	14	85
段落 B2	11	27	20	7	85
段落 D	6	12	12	11	41
五段總用量	76	82	95	122	375

表 8.4.1 中可見，《鏡中鏡》的 A 段，最高音字用了八十五個字之多，而最低音字僅使用了三個，具體的說，那三個最低音字是「囡」、「誰」、「毛」。到了 B1 段，最高音字的用量急降，僅用了五個，即「一首歌曲」和「生」，這一段之中，低音字用得最多，達到二十七個。到了第三段，用量又急劇變化，這一段之中，反而是最低音字用得最多，達到四十五個，而低音字僅用了三個，即「望十」、「舊」。

這些在三段之中的類音階用量變化，是實實在在的反映了，三段的旋律是各有迥然不同的特點，段落 A 最高音字用得最多，顯

示旋律行進是側重於高音區；段落 B1 低音字用得最多，顯示旋律行進是側重在中音區；段落 C 最低音字用得最多，顯示旋律行進側重在低音區。相信，這個景象很少人留意到。事實上，三個樂段，頭兩個都屬「窄幅徘徊」的寫法，即是樂音的音域僅有三至五度左右，來來去去都是那幾個樂音，只是這種「窄幅徘徊」，一段在高音區進行，一段在中音區進行，而第三段是極多地使用低音 la！可見，依曲填詞時類音階用量的變化，往往能反映旋律音調的特色呢！

筆者寫作這本書的時候，曾特別多找十首近年面世的粵語流行曲來研究它們的類音階用量。請參看下表：

表 8.4.2　十首近年的流行曲的類音階用量

	○之用量	二之用量	四之用量	三之用量	相鄰字音屬跳進之頻率	數據形態
E 先生連環不幸事件	57	88	84	88	0.294776…	
作品的說話	67	107	120	319	0.072992…	正態
某種老朋友	92	105	100	138	0.1918…	
小心地滑	61	105	93	103	0.1666…	
記憶棉	66	77	105	128	0.19496…	正態
鹹魚遊戲	40	79	55	108	0.2253…	
凡星	34	57	81	91	0.1834…	正態
東京一轉	33	93	133	153	0.128…	正態
鯨落	32	62	100	101	0.169…	正態
銀行修理員	40	57	98	109	0.1747…	正態
	522	830	969	1338	平均值：0.18015…	

從表 8.4.2 所見，在類音階的用量上，有四首（《小心地滑》、《E 先生連環不幸事件》、《某種老朋友》、《鹹魚遊戲》）比較反常，都是「二」音高字用得比較多，甚至是最多，這或許反映這四首作品的旋律或有比較特別之處。

以「大數據」而言，就必然是「三」音高字使用得最多，「四」音高字次之，「二」音高字再次之，而「〇」音高字總是用得最少。在字音跳進方面，在「大數據」中其頻率則總是略少於十六分之三，這是受旋律大跳音程一般不多所影響！從表中見到，以個別作品來計，字音跳進頻率大於十六分之三的，十首之中有四首，即是《E 先生連環不幸事件》、《某種老朋友》、《記憶棉》和《鹹魚遊戲》。

Chapter

第九章
影響協音感覺的
六種因素

第一節　寬容倒字的原則

粵語歌詞難填，原因之一很可能是因為有「雙少現象」。但無論如何，填寫粵語歌詞，有時為了用到想用的字詞，是情願有拗音或者說是寧有「倒字」。這裏說說一種寬容倒字的原則：

一般而言，只要那個倒字不會使字句產生十分錯誤的意思，便可以寬容。很多時，欣賞者從上文下理，是可以推斷得到某個倒字應是甚麼意思。

第二節　影響協音感覺的六種因素

字音與樂音的結合是否諧協，因素並不止一種，理論上，是有六種，計有：

一、音程差距

二、聲調特點

三、句頭寬句尾嚴

四、音區高低

五、詞句句讀或音樂節拍

六、顯形美學與擬形

第一項的音程差距與第二項的聲調特點，在之前的八章之中，已講得很多很詳細。故此本章會從第三項講起。

第三節　句頭寬句尾嚴

「句頭寬句尾嚴」，這可說是文字入樂時的一種自然感覺，詞人自自然然便感應得到這個規律，而聽者亦覺得依這樣規律填寫出來的歌詞，是協音的。具體來說，一個樂句，近末尾處的那些節點，音程差距最好全是 0，其餘處於樂句開始處的節點，音程差距不必全為 0，而這樣整句唱來，感覺上卻是全句協音的。

這項規律，並沒有誰研究過原因，筆者個人認為，理由或者有下述兩項：

其一，句尾多屬長音，字音稍拗一點聽來便會很覺；

其二，句末常處於靜態，句頭部份由於音階流動，差一兩個半音以至更大的音程差距，常不大察覺。

話雖說「句頭寬句尾嚴」，然而詞人常常為了用到想用的字，又或是另一些影響協音感覺的因素起的作用，於是「句尾」亦不「嚴」，比如以下兩例：

例 9.3.1

$$3 \cdot \underline{1} \ \underline{6} \ 3 \ | \ 2 \ - \ - \ - \ | \ 7 \cdot \underline{5} \ \underline{3} \ 7 \ | \ 6 \ - \ - \ - \ |$$

一　笑 渡₊₂關₋₂山　　孤　劍 在₊₂腰₋₂間

《絕代雙驕》

$$3 \cdot \underline{3} \ \underline{1} \ 3 \ | \ 2 \cdot$$

請　不 要 灰₋₂心

《給自己的情書》

例 9.3.1 內，上段是羅文主唱的《絕代雙驕》，句尾的「關山」和「腰間」，音程差距都是兩個半音，下段是王菲主唱的《給自己的情書》，句尾的「灰心」，音程差距也是兩個半音。或者，在這兩個片段內，詞人更多考慮的是本章往後會談及的「顯形」作用。

第四節　高低不宜相違

四個類音階，「四」和「三」屬於高音字，宜填在歌曲的高音區；「〇」、「二」屬於低音字，宜填在歌曲的低音。因此，有「高低不宜相違」的說法，亦即是說高音字最好避免填在歌曲的低音區；低音字最好避免填在歌曲的高音區。道理是這樣，有時為了用到想用的字詞，難免跟這道理相違背。

我們可以看看一些例子：

例 9.4.1　《書劍恩仇錄》

例 9.4.1 之中，「豪傑」相對而言已屬把低音字填了在較高音的地方，聽來感到違和。這句旋律如用「人刃印因」唱着來填，會唱成「人刃印刃因」，可見最後的 mi 音填最高音字感覺會自然很多。

例 9.4.2　《誓要入刀山》

例 9.4.2 之中的「過千關」是填了在音區較低的地方，唱來是有些壓抑的感覺。

例 9.4.3　《東方之珠》

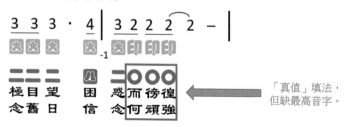

「真值」填法，
但缺最高音字。

例 9.4.3 之中那個樂句，位於歌曲的中音區，詞人填的是「真值」填法，奈何這「真值」填法欠缺高音字，而最後的三個「〇」音高字，填的位置看來是比較高音的地方，所以唱來是有點吃力的感覺，幸而倒像因此而頗吻合詞情詞意。譜例中並給了用「人刃印因」唱着來填所得的填法方案：「因因因，因因印印印」，正好用來對照一下。

例 9.4.4

```
1 · 1 7 5 | 6 - - - |
壯   志 沖 天
```
《佛山贊先生》

```
2 · 2 1 2 | 3 3 3 - |
都   可 換 手   沖 天 飛
```
《皆大歡喜》

```
3 · 3 2 7 | 1 · 3 6 - |
沖   天 開 覓   向   前 路
```
《中國夢》

例 9.4.4 特別選取了三個片段，上段來自《佛山贊先生》，由最高音字組成的詞語「沖天」，填了在歌曲的低音區；中段來自《皆大歡喜》，同是最高音字的「沖天」，填了在歌曲的中音區；下段來自《中國夢》，這一回「沖天」是填了在歌曲的高音區。這可以讓我們很清楚地比較得到，「沖天」看來是填在歌曲的高音區，是甚能表現詞意，聲與情交融。

關於音區高低與字音高低的配合問題，以下四項都值得說說：

一、反常合道

藝術的表現方法，並無禁區，運用得巧妙，原是不宜的做法也會變得適宜。在音區高低的問題上，是會有反常合道的情況，即是低音字填到高音區或者高音字填到低音區，有時竟能更有助傳情達意。

例 9.4.5　《倦》

例 9.4.5 的兩個片段取自《倦》，有紅圈的三處，都是低音字填了在高音區，但正是這樣，更能傳達那份乏力之倦態！

例 9.4.6　《容易受傷的女人》

高音字填低音區

例 9.4.6 的片段取自《容易受傷的女人》，「偷偷的再生」是高音字，卻填了在歌曲的低音區之中，詞意因而倍增壓抑感。

例 9.4.7　《無賴》

高音字填低音區

例 9.4.7 的片段取自《無賴》，同樣是高音字填到歌曲的低音區去，那份壓抑感亦是十分傳神。

二、有高填高

在上一章，即第八章的第三節，已曾提到「有高填高」的情況。實在這也關乎音區高低的問題，故此在這處再重提一下。

正像之前所說：在四種字音音高用量方面，由於「○」音高字字數相對上數量甚少，「三」音高字字數上卻多得多，人們填粵語詞時，遣詞用字常常會先想到由高音字組成的詞語，故此傾向能填高音字便填高音字，簡而言之便是「有高填高」。

由於有這種「有高填高」的傾向，在低音區仍填高音字，也因此是很常見的。

三、吻合音區更重於「真值」填法

一組音階排列如果有「真值」填法，看來是很好的事情，就按「真值」填法填吧。可是有些「真值」填法是有缺點的，比如會欠缺最高音的字（即是「三」音高字），這時候，當相應的音階排列是位於歌曲的低音區，那是很配合的，然而當這個音階排列移高八度，就未必可以照填同樣的「真值」填法，因為會由於缺了最高音字使字音與樂音的配合產生違和感，好像高不上去的。

例 9.4.8

例 9.4.8 是個好例子。右邊 do so. la. 配填「四〇二」是完美的「真值」填法。但左邊是把這三個樂音移高八度，如果仍然填「四〇二」，唱來總覺效果欠佳，詞人們的實踐是，會填「三」音高字較多的「近似值」填法：「三四三」，這樣填，在音區上會感到配合很多。

例 9.4.9　《秦始皇》

例 9.4.9 也是基於這個理由，位於歌曲高音區的 la ti re'，是覺得填「〇二三」比填「〇二四」好些。所以《秦始皇》之中的這三個音，全是填「〇二三」。

四、當「二〇」是「真值」填法卻填「二二」

如小標題所言，當「二〇」是「真值」填法，詞人為了用到想用的字詞，填成「二二」，理論上那應該是會拗音的，會拗回「二〇」。不過，在實踐上，倒也提供了一兩個其協音效果看來是可接受的案例，拗音的情況會不明顯。

例 9.4.10　《最緊要好玩》

例 9.4.10 的片段取自《最緊要好玩》，最後幾個樂音是位於歌曲的高音區，故此末處的 ti la 雖應該填「二〇」，屬「真值」填法，奇在詞人填了「浪漫（二二）」，一般不會聽成「浪蠻」，而會清楚地聽到唱的是「浪漫」。這相信是音區位置較高帶來的影響。

有趣的是，筆者嘗試把末四字改填「更覺夜寒」，這個時候，卻又不會聽成「更覺夜汗」，而只會聽成「更覺夜寒」。大抵，很多時上文下理也很重要，會影響聽者對詞語的接收。「浪蠻」並無意思，所以會傾向聽成「浪漫」。「夜汗」亦不合情景，所以會傾向聽成「夜寒」。所以，拗不拗音，有時真是很微妙。

例 9.4.11　《給自己的情書》

例 9.4.11 的片段取自《給自己的情書》，「玩具」的「具」字即使唱成「〇」音高字，也屬有音無字，故此聽者還是會覺得聽到的是「玩具」。

例 9.4.12　《喜歡你》

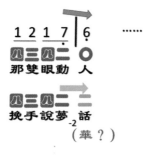

例 9.4.12 的片段取自《喜歡你》，「夢話」即使易唱成「夢華」，由於不成意思，聽者會覺得唱的應是「夢話」。

第五節　詞句句讀或音樂節拍（小宇宙原理）

本節研究詞句句讀或音樂節拍對協音感覺的影響，其中的某些分析，會是有違一般人的直覺。

先看看如下的情況：

當某個片段的樂音與字音結合，每個節點的音程差距俱為 0，那麼無論從何處斷開，斷開的兩段，「處處為 0」的性質並沒有改變。可見在這個情況之中，協音效果是不會受詞句句讀或音樂節拍影響的！

第二種情況：

某個片段的樂音與字音結合，除了某一個節點音程差距不是 0，其餘的節點俱是 0。如果這個音程差距的非 0 節點恰好因詞句句讀或音樂節拍而有斷開的感覺，彷彿是兩個句子，於是這個非 0 的音程差距節點便彷彿不存在，而斷開的兩段都屬「真值」填法。在這第二種情況之中，詞句句讀或音樂節拍對協音效果是有好的、正面的影響！

通過以上兩種情況的分析，可見詞句句讀或音樂節拍對協音感覺方面，並無壞影響，反而有時還有好的、正面的影響！

由以上的研究結果，我們可以作出如下的推論：

小宇宙原理（節點斷開效應）

借仗詞句句讀或音樂節拍產生樂句／詞句斷開的感覺，或者說是樂句／詞句產生「斷點」，那麼「斷點」前後的兩個段落，會各成一個小宇宙，其協音上的安排互不影響。我們還會發現，在該「斷點」，即使是字音與樂音走向相反，也全無問題，因為這個節點的音程差距彷彿不存在！

總而言之，在一般情況下，當某個節點有斷開的感覺，至少是少了一個「非 0 節點」，那影響是好的，是正面的！

第六節　顯形美學與擬形

讀者應會疑惑：「顯形美學」是甚麼一回事。這個，是需要用實例來說明，那是會容易理解得多。當然，也可以先用文字解釋一下：「顯形美學」是一種美感的追求，努力使填出來的字句，在字音音高的起伏上，能呈現所填的旋律的形態。

例 9.6.1　《泥路上》

例 9.6.1 是取自《泥路上》的小片段。如果用「人刃印因」唱着來填，應會唱成「人因因，人因因」。這樣填是「真值」填法，但有個缺點是如果不知所填的旋律，光是看「人因因，人因因」，會覺得兩個三音階排列像是相同的，也就是未能顯出原來旋律線的形態。從例 9.6.1 中見到，原來的《泥路上》詞句，卻是填「〇二二，〇四四」，這樣填雖然只是「近似值」填法，優點卻是貼近旋律線的形態，即使我們不知道所填的旋律是些甚麼樂音，至少知道兩個三字句，後一句末二字的音高是高於前一句的末二字的！這便是發揮了類音階的「顯形」功能，彷彿是有一種「顯形美學」引領詞人這樣去安排類音階的填法。

例 9.6.2　《這一曲送給你》

例 9.6.2 是取自《這一曲送給你》的小片段，它跟上一例的例 9.6.1 情況相若，都算是小樂句模進。我們完全可以填以相同的類音階排列，如例中的「如果君心裏，仍始終痴醉」，其類音階是「〇三三三四，〇三三三四」但這樣填是不會有「顯形」的效果的。倒是原詞所填的「如果君心裏，常覺有顧慮」，其類音階是「〇三三三四，〇四四四二」，那種「顯形」效果委實顯著！值得一提的是，「常覺有顧慮」的「覺有」乃是中入聲與陽上聲的聲調特點巧作借用。

以上兩個例子，都與旋律創作的模進有關，但其實普通的旋律線，也可講究「顯形美學」。

例 9.6.3　《給自己的情書》

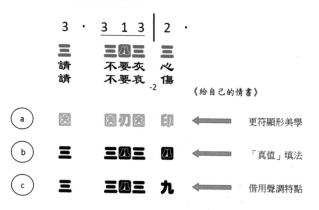

例 9.6.3 這個取自《給自己的情書》的小小片段，可以用來說明。對於 mi mi do mi re 這五個音，原詞填的是「請不要灰心（三三四三三）」，相信是有考慮「顯形」的效果的，例中的 a 行，是用唱着來填而得的「因因刃因印」，會是更符合「顯形美學」的填法。b 行填的「三三四三四」雖屬「真值」填法，卻沒有甚麼「顯形效果」，顯現不出旋律線條的形態。c 行是運用聲調特點填成「三三四三九」，亦能有一點「顯形效果」。

由《給自己的情書》這個小樂句，聯想到英文老歌 *Five Hundred Miles*，想順帶在這處說說，讓讀者多一個參考。因為它也有個小片段是只用 do re mi 這三個音構成的，只是這一回並沒有「真值」填法。它的具體音調是 do do mi mi re do mi，這組樂音排列，用「人刃印因」唱着來填，應會唱成「刃刃因因印刃因」，亦即是「二二三三四二三」，這種填法很符合顯形美學，觀其音程差距只是有三個節點有一個半音的差距（讀者可以自行探究一下，是哪三個節點？），是很不錯的「近似值」填法了，何況因為很符合顯形美學，即是能顯現旋律線的形態，唱來像是毫不費力。

這組樂音排列還有一種借仗聲調特點的填法，乃是「四四三三九四三」，這一回是發揮了陰上聲字的特點，協音效果是近乎完美的，觀其音程差距，僅有一個節點是差兩個半音。由於粵語的最高音字有三個半音的基本微調幅度，所以差兩個半音完全不是問題。

跟「顯形美學」息息相關的一種技法，喚作「擬形」，它除了是一項協音技術，也可以用來分析詞人的協音技巧。

例 9.6.4

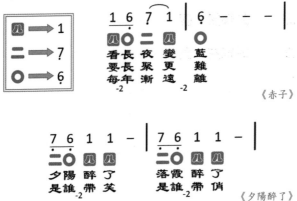

《赤子》

《夕陽醉了》

例 9.6.4 左上角先是交代了某組類音階與樂音的對應方式：「〇」對應低音 la，「二」對應低音 ti，「四」對應 do，這樣，例子中上、下兩個片段便完全解釋得到類音階為何要這樣填，而且這樣填應該是一種很理想的「近似值」填法！

實際上，我們可以先確定一下一種對應，比如：

三→ so

四→ fa

二→ mi

於是，

音階排列 fa mi so so 的「擬形」填法是「四二三三」；

音階排列 so mi fa so mi 的「擬形」填法是「三二四三二」；

音階排列 so fa fa so mi mi fa mi 的「擬形」填法是「三四四三二二四二」。

諸如此類，相信讀者憑此可以舉一反三。

運用「擬形」技術，並不一定是只用一套對應，有時，竟是可以同時使用兩套對應的呢！

例 9.6.5　《最愛是誰》

例 9.6.5 的片段取自《最愛是誰》，當中看來是同時使用兩套對應，如例圖中所示，一套是「〇」對應低音 so、「二」對應低音 la，另一套是「〇」對應 re、「二」對應 mi、「四」對應 fa、「三」對應 so。「雙套對應」無疑是罕見的，但讀者何妨認識一下，或者日後會用得着，又或有甚麼新啟發。讀者還須注意例圖內有兩個小三角，這是表示因為詞句句讀，「尋覓」和「愛侶」之間的節點彷彿因斷開而不存在，於是「覓愛」雖然都是內斂元，卻可以配填大跳音程！這例圖內還有一行的「人刃印因」唱着來填所得的填法，而這填法是頗欠顯形的效果。

用類音階「顯」旋律線之「形」，明顯是有局限的，因為類音階只得四層音高，當遇上線條比較複雜的旋律音調，類音階是沒可能精細地把旋律線條的形態顯示出來。詞人解決方法乃是僅選取局部來「顯形」。

例 9.6.6　《知己同心》

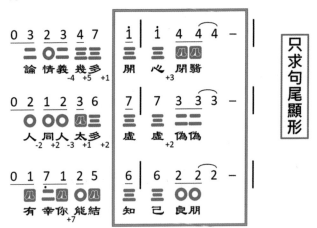

例 9.6.6 的小片段取自《知己同心》，詞人就只求在三個樂句的尾部造出「顯形」效果。「開心閉翳」、「虛虛偽偽」、「知己良朋」，類音階分別是「三三四四」、「三三二二」、「三三〇〇」，字音音高有逐層下降之感，很有層次，也確有助顯示旋律線的某種形態。

例 9.6.7　《要是有緣》

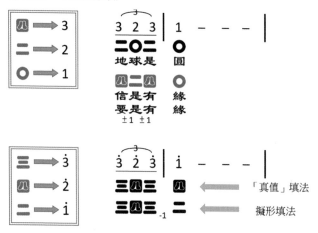

本章最後的例 9.6.7，旨在顯示，音區的高低，是會影響到類音階和樂音對應的選擇的。如這例 9.6.7 所見，當是 mi re do 的時候，對應的類音階可以是「四二〇」，然而當 mi re do 升高八度，宜跟其對應的類音階則會是「三四二」。

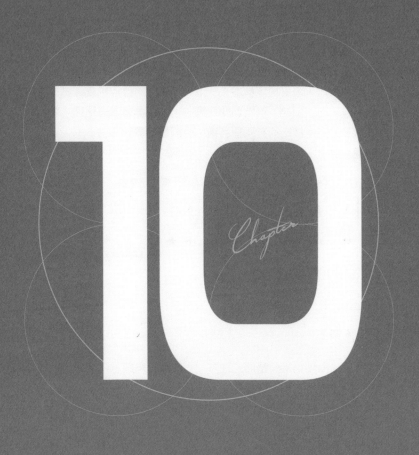

第十章
一個點上的協音魔法

第一節　一逗一宇宙／節點斷開效應

在上一章第五節之中，講及過一項「小宇宙原理」。由此，就可以帶出粵語歌填詞時十分常用的一種彷彿也是有魔法的神奇技巧。這種技巧，筆者早年稱為「一逗一宇宙」，近年也會因應某大類用途，而改稱為「節點斷開效應」，又或再簡潔些稱作「斷點效應」。同一技巧而有兩種名稱，原因是在意的事情不同。以下的圖 10.1.1 先讓讀者初步接觸一下有關的名詞。

圖 10.1.1　「一逗一宇宙」技巧之相關術語、概念示意圖

《偏偏喜歡你》

如圖所見，節點彷彿會斷開的地方，一般用三角標示，圖中「揮不去」的「去」字是「逗前字」，「苦」字屬「逗後字」。於三角處，旋律和詞句斷分成兩截，各成一個「小宇宙」。

「一逗一宇宙」的意思是：

當音樂旋律因詞句句讀或音樂節拍斷開後，字音音高的情況可重新安排，不受之前的旋律走勢影響。

讀者須注意，在三角所標示的那個節點，樂音是下行的，是由 do 下行至低音 la，但字音卻是向上走的，是從「四」音高往上走到「三」音高。這是屬於字音與樂音的逆向結合，在一般情況

下必然拗音的，然而在「節點斷開效應」之下，這種逆向結合通常是不覺拗音的。這正是「節點斷開效應」神奇之處。

第二節　字音樂音逆向結合的音程差距算法

在第四章，已頗詳細的介紹了音程差距的計算方法，但那處所說的並不包括字音與樂音逆向結合的情況。或者說，這些逆向情況多出現於節點斷開的地方，音程差距彷彿不存在，好像不必計也可以。當然，懂得計算是更好，那樣我們更清楚原來在那個斷點上音程差距是有這麼大！

當字音與樂音逆向結合的時候，音程差距的計算會分成三個步驟。

步驟一，計算逗前字逗後字所形成的自然音距；
（附帶原則：凡自然音距有內外，一律以內音距計算。）

步驟二，計算逗前字所填的樂音與逗後字所填的樂音的音程差距；

步驟三，將前面兩個步驟所得的數值加起來。
（數值之正負，取決於逗前樂音與逗後樂音的走向，上行為正，下行為負。）

以下用幾個具體圖例，細說計算的過程：

例 10.2.1　《偏偏喜歡你》

例 10.2.1 的逗前逗後字，來自《偏偏喜歡你》的「愁緒揮不去苦悶散不去」。首先，「四三」的自然內音距為 2，而逗前音 do 與逗後音低音 la 的音程差距是 3。把這兩個數值加起來的結果是 5，由於樂音是下行，因此音程差距是 -5。

例 10.2.2　《世界真細小》

4　5

㡀　〇

裏　群

例 10.2.2 的逗前逗後字，來自《世界真細小》的「夜裏群星照」。首先，「四〇」的自然音距為 5，而逗前音 fa 與逗後音 so 的音程差距是 2。把這兩個數值加起來的結果是 7，由於樂音是上行，因此音程差距是 +7。

例 10.2.3　《奮鬥》

5　#4

㡀　三

切　都

例 10.2.3 的逗前逗後字，來自《奮鬥》的「一切都奉上」。首先，「四三」的自然內音距為 2，而逗前音 so 與逗後音升 fa 的音程差距是 1。把這兩個數值加起來的結果是 3，由於樂音是下行，因此音程差距是 -3。

例 10.2.4　《舊夢不須記》

1　2

二　〇

後　人

例 10.2.4 的逗前逗後字，來自《舊夢不須記》的「此後人生漫漫長路」。首先，「二〇」的自然內音距為 2，而逗前音 do 與逗後音 re 的音程差距是 2。把這兩個數值加起來的結果是 4，由於樂音是上行，因此音程差距是 +4。

通過以上四個具體的計算例子，應可很清楚明白當字音和樂音逆向結合時，其音程差距的計算方法。

第三節　節點斷開效應的實例

為了讓讀者對「節點斷開效應」／「一逗一宇宙」有清楚些的了解和認識，以下舉示七個具體的例子。

例 10.3.1　《當年情》

例 10.3.1 的片段取自《當年情》，兩個詞句雖是填同一旋律，但借用的「斷點」卻不同，所以填的類音階是略有不同。這個例子中，可說是以詞句句讀來產生「斷點」的。而「斷點」的選擇看來是不須有固定位置的，只要能憑詞句句讀或音樂節拍產生「斷」的感覺便可以了。

例中的「氣夢」和「一點」，顯示出「四二」和「三三」是可以交換使用的。譜例中亦有附上「人刃印因」唱着來填的方案：「印印因因因刃因印」，供參照。

例 10.3.2　《變色龍》

$$3\ 4\ \ 5\ 3\ \ 4\ 5\ |\ 5\ \cdot\ 6\ 6\ \ \cdots\cdots$$

刃印　因刃　印因　　　因　　因因
　　　-2　　　　　　　-2

二四　三三　〇二　四四　三三
就算　甘願　平淡　過　　一生
　　　-2　+3　　-1

二四　三三　二四　〇　　二二
讓我　今後　面對　名　　共利
　　　-2　　+1　±1　+5

例 10.3.2 的片段取自《變色龍》，這個片段之中，詞句句讀與音樂節拍是配合得很好的，所以譜例之中的「斷點」，可以說是來自詞句句讀，也可以說是來自音樂節拍。

大家可以見到兩行歌詞的類音階填法不盡相同，尤其末處那三個音，一次填「四三三」、一次填「○二二」，說明「四三」與「○二」這兩種相鄰類音階組合，是可以互換的。

譜例中亦有附上「人刃印因」唱着來填的方案：「刃印因刃印因因因」，供參照。

例 10.3.3　《秦始皇》

6 6　7 1　7 6　　0

大地　在我　腳下
　　　+2　　-1　±1

夷平　六國　是誰

例 10.3.3 的片段取自《秦始皇》，其中「夷平六國是誰」是「真值」填法，對比起「大地在我腳下」，便見後者是有借仗詞句句讀／音樂節拍，在「節點斷開效應」之下，聽來也感到很協音。

例 10.3.4　《郵差》

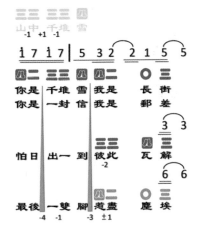

例 10.3.4 的片段取自《郵差》，其開始的五個樂音 do'ti do'ti
so 是有符合音區而又音程差距較小的填法，譜例中「山中千
堆雪」就是個示範。但詞人卻情願借仗「節點斷開效應」，填
「四二三三四」，聽來也覺順耳，聽者鮮有感到有拗音處。

例 10.3.5　《舊夢不須記》

例 10.3.5 的片段取自《舊夢不須記》，當中「此後人」可謂有
節點皆「斷」，是很罕見之例。其實這片段頭四個音填「未來人
生」看來也可以，而且音程差距相對較小。

例 10.3.6　《風雲》

例 10.3.6 的片段取自《風雲》，這樂句是有「真值」填法的，如譜例中第一行所示的「浪漫奇遇我心生美夢」，類音階是「二二〇二四三三四二」，但詞人為了用字的需要，借用「節點斷開效應」，俾得以填他想填的字。我們還看到，原詞的第一和第三行，是在第二個節點斷開，第二行卻是在第三個節點斷開，「斷點」的選擇真像是隨心所欲。相信，這樣填是頗考歌手的「露字」功力，不過聽慣了歌手的出色露字演繹後，大家又好像覺得不難唱。

例 10.3.7　《來來回回》

例 10.3.7 的片段來自《來來回回》，圖例中，「從」和「前」都是「〇」音高字，卻竟可以作九個半音的大跳！當然，這是借仗節點斷開效應，「從」配填的樂音短而位居最弱拍，「前」位處最強拍，通過節點斷開效應，雖然要上跳九個半音，唱來是如此自然。如果未聽過這首歌，怎會知「從前曾陪伴你」是這樣唱的！

同一旋律，「留下紅唇日記」借仗的「斷點」位置卻不同了，但唱來依然是如此自然順暢。這一填法，還借仗了「〇二」這個類音階組合的強大外張力。

同一旋律，「斷點」的位置再遷移，亦可以像筆者那樣填「誰知可如是唱」，唱來一樣諧協。顯見，這個樂句，因應「斷點」的不同位置，便至少有三種類音階填法呢！

第四節　「逗後字」字音變形／歪音之規律

「節點斷開效應」的效用雖是神奇如魔法，然而使用它並不是毫無代價的，只是那個「代價」不明顯，一般聽眾是察覺不到的。

那「代價」乃是「逗後字」的字音是會變形或歪音的。

以下的圖 10.4.1 詳列了「逗後字」的字音變形／歪音的規律：

圖 10.4.1　「逗後字」字音變形／歪音之規律

高音字低唱	橫調字唱來有升調的感覺（雙音）
	升調字唱來仍是升調（仍是雙音）
	促調字唱來帶有升調的感覺（雙音）
低音字高唱	橫調字唱來有降調的感覺（雙音）
	升調字唱來有先降後升的感覺（三音）
	促調字唱來帶有降調的感覺（雙音）

也許，我們也可以用下面兩句來記憶這些規律：

低唱高字╱成升調　　高唱低字╲成降調

圖 10.4.1 告訴我，只有當「逗後字」是升調字，才不會變形／歪音。此外，粵語本身沒有降調，故此如果「逗後字」變形／歪音成降調，通常都沒有甚麼影響，也所以，雖有「代價」，卻不明顯。

圖 10.4.2 逗後字之變形 / 歪音若干實例

夜 裏 群 星 照　　　3 4 5 3 ̇1　《世界真細預》

坤 ↘ 群　　調值變成51

我 哋 大 家（在獅子山下相遇上）　1 ̇7 ̇1 6　《獅子山下》

戴 ↘ 大　　調值變成32

踏 過 荒 郊 我雙腳是 泥濘　1 232 3　5 65 32 1 2　《星》

柯 ↘ 我　　調值變成523

圖 10.4.2 嘗試舉一點實例，圖中的「群」字和「大」字是會唱成降調，而「我」字是會唱成先降後升之調。

圖 10.4.3 逗後字之變形 / 歪音另一實例

0　3 1　2 3　2 6̣ ｜ 1 － 7 － ｜

當你 見到 天上　星　星
　　+2　 -2　 -2　 -1
當你 見他 收入　增　加
當你 見他 手上　飛　刀　　《明星》

圖 10.4.3 要顯示的是，「收入」的「收」屬於「逗後字」，變形後會否唱成「手入」？但實際上是不會的，理由是「收」雖因屬「逗後字」而會唱成升調，但起音是不用強調的，可以很快很輕的帶過。但「手上」的「手」字卻須強調起音，讓聽者知道那是複音字。分別就在於此。

第十一章
「五號圈」之壓縮

第一節　壓縮兩個半音的情況

在第七章第七節，我們探究過「四號環」成員的外張力。本章則會專門探討「五號圈」的成員在自然音距之壓縮方面的若干可能。由於「四號環」成員在音高走勢方面屬跳進，拉伸的幅度自然是可以頗大的，但壓縮的幅度卻不同，情況比較繁多，故此要用上一整章來探討。

圖 11.1.1　五號圈壓縮兩個半音之研究圖

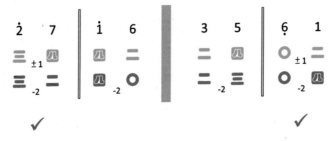

我們先來研究一下，當把「五號圈」的成員的自然音距壓縮兩個半音的時候，會有怎樣的效果？圖 11.1.1 左邊是兩種樂音下行的情況，右邊卻相反，是兩種樂音上行的情況。

先是 re'ti 配「三二」，注意到 re'ti 如配「三四」，音程差距是±1，是不大穩定的字音與樂音的結合，因此，re'ti 配「三二」是不愁會產生倒成「三四」的倒字。

其次，do'la 配「四〇」，這時可見到 do'la 配「四二」卻是「真值」填法，意味 do'la 配「四〇」是很有可能產生倒成「四二」的倒字。

經此分析，所以第一列有紅剔，即是協音效果是可行的，較理想的。第二列較易產生倒字，也就沒有紅剔了。

圖 11.1.1 右邊的情況。以「二三」配填 mi so，由於 mi so 配填「二四」是「真值」填法，所以前述的「二三」唱時會很容易倒成「二四」。

至於最右邊，以「〇四」配填 la. do，這時由於 la. do 配填「〇二」，其音程差距是 ±1，是不大穩定的字音與樂音的結合，因此以「〇四」配填 la. do 協音效果是可以接受的，所以這處也給了紅剔！

例 11.1.2

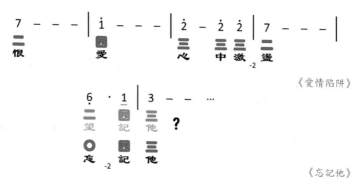

《愛情陷阱》

《忘記他》

例 11.1.2 中所舉的兩個例子，俱是圖 11.1.1 有紅剔填法的實際案例。「激盪」唱來是十分協音的。至於「忘記他」，有人說會易唱成聽成「望記他」。筆者覺得是不會的。

第二節 居中字音不能換

「居中字音不能換」，是指如下的情況：

已知某個三音階排列有「真值」填法，如果把這個「真值」填法居中的那個類音階用另一個類音階替換，那必然會產生倒字，其字音會倒向原來的「真值」填法。

就這種情況來說，如果不得已要換，則至少要換兩個。

例 11.2.1

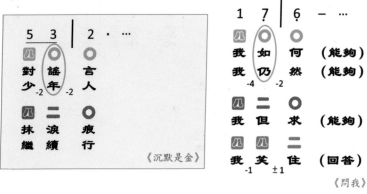

具體例子，我們可從例 11.2.1 之中看到。左邊的 so mi re 有「真值」填法「四二〇」，如果只是把居中的「二」音高字換成「〇」音高字，那是必然拗音的。《沉默是金》之中的這處填「對謠言」、「少年人」便都是以「〇」換「二」，實際唱來確是感到拗音的。

右邊的 do ti. la.，「四二〇」也是它的「真值」填法。其中「如」、「仍」是換居中之字音，結果大家都感到是拗音的。最底的那一行，「四二〇」換成「四四二」，就是上文說的「至少要換兩

個」，這樣兩個節點的音程差距都僅有一個半音，是很好的「近似值」填法。事實上，do ti. la. 填以「四四二」確是很常見的「近似值」填法呢！比如有句經典歌詞：「快樂時要快樂（四二〇四四二）」，後三個字填的樂音正是高八度的 do ti. la.！

第三節　壓縮兩個半音的實踐例子

本節選取了一批例子，讓讀者實際感受，當「五號圈」成員在實踐中壓縮兩個半音的時候，協音效果會是怎樣？

例 11.3.1　《沉默是金》

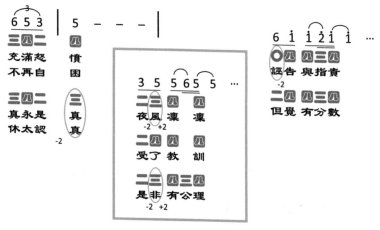

例 11.3.1 中的幾個片段，都是來自《沉默是金》，藍圈圈着的地方，都是「五號圈」成員壓縮了兩個半音，左方的兩個「真」字，因為位處句尾，很多人都覺得唱的是「震」。中間藍框內的「風」與「非」，位處句頭，雖有拗音，協音效果尚不算差。右方的「誣」，雖處句頭，卻也易聽成「霧告」，大抵是因為這處的「〇」音高字「誣」字位於歌曲的高音區，增加了拗的感覺。

例 11.3.2　《家變》

4　3　2 | 7 · i 6　－ | 6
爪　二　〇　二　爪　〇
變　幻　原　是　永　恒　（幸？）
　　　才
　　+5　　　-2

　　　　　　　　　　　　i | 6　－ …
　2 1 | 1 7　7　－　1 | 6　－ …
　三　爪　二　爪　〇
　擁　抱　着　永　恒
　　　　　　　-2

例 11.3.2 之中的兩個片段，都來自《家變》。兩個藍框內的都
是「五號圈」成員「四〇」壓縮兩個半音去配填 do la. 或者是高
八度的 do' la。可以感覺到，除了因為「句尾不嚴」，當填在
高音區的時候是較覺拗音的，以本例而言，即是「永恒」易唱成
「永幸」。

例 11.3.3　《愛是永恒》

6 7 i　i 6　2
〇 二 爪　〇　三
（共你同在）無盡永　恒　中
　　　　　-2　-2
〇 二 爪　二　三
（令這湖上）無盡愛　浪　邊

i 7 | i i 5　3 2 i | i …
爪 二 爪　〇 三 三 爪
愛 是 永　恒 當 所 愛……
　　0　　　-2

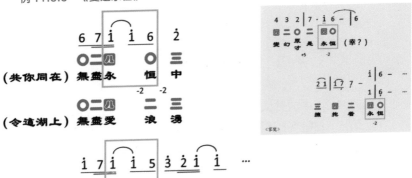
《家變》

同樣是填「永恒（四〇）」，在這例 11.3.3 之中的《愛是永恒》
的片段，「無盡永恒中」的「永恒」不在句尾，小小拗音是可以
寬容的。「愛是永恒當所愛」中的「永恒」是「真值」填法。這
兩種情況，正好跟前一例互相參照。

例 11.3.4　《家變》

例 11.3.4 的片段仍是來自《家變》，當中兩個「幸」字或兩個
「運」字，一處配填 la. 音，一處配填 ti. 音，唱來感覺上是很協
音的。這跟圖 11.1.1 的分析結果是很吻合的。

例 11.3.5　《六月飛霜》

例 11.3.5 的幾個片段，是來自《六月飛霜》，同樣都是「五號圈」成員「四〇」壓縮兩個半音去配填 do la. 或者是高八度的 do' la，並且都是位處句尾。中間那行，配填是較低的音，所以「強」、「場」、「牆」聽來感覺上是較協音些。「正常」卻是配填高八度的 do' la，聽來是拗音的，實際上聽到的是「正尚」，幸而「正尚」並無甚麼意思，聽者從前文便知，唱的應是「正常」。

例 11.3.6　《年少無知》

例 11.3.6 的兩個片段來自《年少無知》，壓縮兩個半音的地方一在句頭，一在句尾，在句頭的「迷信」、「廉價」、「遊戲」等看來確受惠於「句頭寬句尾嚴」，拗音感覺不那麼明顯。在句尾的「有回報」就很易聽成「有匯報」。

通過以上六個實踐例子的觀察，「五號圈」成員壓縮兩個半音，協音效果是否可取？甚麼時候拗音感覺較強？甚麼時候拗音感覺不那麼明顯？是會跟下列三種情況相關：

一、近似值填法與「句頭寬句尾嚴」的問題；

二、所產生的倒字是有音無字還是有音有字，會否產生十分錯誤的意思；

三、音區高低的影響。

第四節
「縮地」魔法：「二三」的自然音距壓縮至五分一

本節的標題亦即是說，拿相鄰類音階組合「二三」去配填合一個半音的小二度音程，亦即是把它壓縮四個半音！這種字音與樂音的結合，按理是不可能「啱音」的，但實踐作品之中，組合「二三」配填小二度音程，是頗常見的，並且很多時都不覺有拗音的問題。這可謂一項神奇現象！彷彿是協音技巧之中的「縮地」魔法。

例 11.4.1　《相對無言》

例 11.4.1 的片段來自很老的舊歌《相對無言》，藍框內是以「二三」填 mi fa，這處相信有借仗「節點斷開效應」，並且主要是該節點於節拍上是由弱拍轉到強拍上，有利於清楚地唱出「三」音高字，而不至於唱成「二四」。

例 11.4.2　《彷如隔世》

例 11.4.2 的片段來自《彷如隔世》，左邊的 mi fa 兩個音，詞人「二三」、「四三」、「三三」三種填法都使用到。當然，音程差距最大的乃是「二三」，差四個半音，不過相信亦因為借仗了「節點斷開效應」，並且位處句頭，故此即使音程差距稍大，達四個半音，唱來聽來不怎麼覺得拗音。

例 11.4.3　《任我行》

例 11.4.3 的幾個片段來自《任我行》。當中每個片段都有拿組合「二三」配填小二度音程的，從實際唱出的效果，大家是感覺不到這些地方有明顯的拗音，有點神奇，真像是使用了「縮地」魔法。

例 11.4.4　《最緊要好玩》

例 11.4.4 的片段來自《最緊要好玩》。「魅力先生」雖位於句尾，卻依然覺得是清楚露字，「二三」配填小二度音程的就好像「真值」填法那般協音。筆者相信，因素之一，會是「三」音高字的外張力。這例中亦顯示了，「三三」是可以跟「四二」交換使用的。

例 11.4.5　《鯨落》

例 11.4.5 的片段來自近年的歌曲《鯨落》，例中所見，不管是中音區還是高音區，都見有「二三」配填小二度音程，除了「節點斷開效應」，也應有借仗「三」音高字的外張力。

例 11.4.6　《鯨落》

最後這個例 11.4.6，其片段仍是取自《鯨落》，這一回「二三」配填小二度音程而能唱得協音，借仗「三」音高字的外張力應是重要原因吧！

第五節　「四〇」也壓縮至五分一

相鄰類音階組合「二三」配填小二度音程，在粵語歌之中是甚常見的用法。同是「五號圈」成員，相鄰類音階組合「〇四」配填小二度音程的例子卻是極少見，大抵是因為效果並不好，一般都不會採用吧！

例 11.5.1 是筆者僅見的例子，或者還有，限於眼界，暫時沒法見到。

例 11.5.1 《婚紗背後》

這個例子中，歌者已經是很有功力地清楚唱出「理由誰……」的字音，只是聽者始終是很容易就聽成屬「真值」填法的「你又睡」。

大抵同是外張元，「二三」的「三」在天，「四〇」的「〇」在地，這就已經對協音效果的優劣有很大的影響：在天的比在地的易唱得協音些。

第六節　彈性／壓縮之極限

類音階的彈性是有極限的，極限之一是配樂音時基本上不能逆向。至於屬於「級進」或「跳進」的類音階組合，它們另有一項彈性的極限：是不能「變成『平移』」！

圖 11.6.1　彈性之極限

例：以「大風」填同音高的樂音如 mi mi 已肯定十分拗音，填逆向的 mi re 就更加不用說亦知是拗音的。

風　三　*l*

諷　四　*s*

大　二　*m*　———　奉　二　*m*

馮　〇　*r*

> 類音階如屬「級進」或「跳進」，則其彈性之極限是不能變成「平移」，「逆向」就更加不可以！

但類音階「平移」卻可
向上／下方微調

圖 11.6.1 所見，以屬混血族的「二三」為例，它有時甚至能壓縮至配小二度音程如 mi fa 之類，而配小三度更是常見。但當把「二三」的自然音距壓縮至像「平移」般去配 mi mi，那就一定拗音。圖中是以「大風」為例，如以「如何大風」填 do re mi so，由歌唱好手來唱，會讓你聽到是「如何大風」，而不會是「如何大諷」。但如果配的音是 do re mi mi，把「大風（二三）」的自然音距壓縮成「平移」般，那無論怎樣唱都會聽成「大鳳」。

要是改用數學一點的說法，則如下：

某相鄰類音階組合，其自然音距如非 0，是不可能壓縮至 0，當然更不能小於 0；反之，其自然音距如為 0，卻可向上／下方微調若干個半音。

第七節 本章小結

「五號圈」成員，即相鄰類音階組合「〇四」和「二三」，壓縮一兩個半音的情況是常見的，但對於「二三」來說，很多時真是會壓縮到只得一個半音，而唱來是神奇地感到協音的。

對於「二三」配填小二度音程，一般是須借仗「節點斷開效應」，以至「三」音高字的外張力。

如果沒法借仗上述兩項因素，就要看看比如「二三」倒成「真值」填法「二四」的時候，那倒字是否有音無字，或者是否會聽成十分錯誤的意思。

由於實踐作品之中不大見有好例子來說明。現假設有這樣的音調 mi fa mi fa mi re do，是一拍一音的（最後的 do 兩拍），當中第一個 mi 和第三個 mi 都處在強拍位置，比如我們填「自感命苦天天怨」，唱出來是會容易聽成「自禁命婦天天怨」（要不要改就須自行決定了），即是「二三二三三三四」會倒成「二四二四三三四」。

12

Chapter

第十二章
一條線上的協音魔法

第一節　外張元與「同向原理」

相鄰字音與相鄰樂音的結合，一般都很講究粵語字音在與樂音結合時，須是同一方向。即是當樂音是向上走，字音最好都是向上走，而很多時候，當字音在某水平某高度平移，配填的樂音則是「單向上升或下滑」等等類型，也算是符合同一方向的要求的。本書稱這類協音規律為「同向原理」。這可說是一條線上的彈性變化，亦可以誇張點說是「一條線上的協音魔法」。

「同向原理」一般是會發揮類音階之中的外張元的一項優點：有較寬鬆的微調幅度，尤其是「三」音高字，通常微調三個半音還只屬基本的，有時「微調」至五個半音都可以！

圖 12.1.1　《水仙情》

圖 12.1.1 正好顯示出「三」音高字怎樣藉「同向原理」發揮作用。圖中所配填的音調，開始的六個音：so mi re do ti. la. 是單向下滑，而所配填的類音階全是「三」，即是當旋律音單向下滑時，字音卻是在「三」音高的水平上橫移，而唱出來是感到這樣自然，不覺得有拗音。

細細察看，可見這樣的配填，每一個節點都有一至三個半音的音程差距，加起來是十個半音，那剛好就是由 so 至 la. 的距離。情況就如將一種十個半音幅度的直線急墜，轉化為兩三個半音幅度的逐級回落，是的，如果 so la. 配填「三三」，那必然是難避免拗音的，惟有 so mi re do ti. la. 配填「三三三三三三」，感覺上卻協音得多了！當然，也因為圖中的填法還符合「句頭寬句尾嚴」的協音規律。

總而言之，「同向原理」結合外張元（尤其是「三」音高字）的寬鬆微調幅度，加上能符合「句頭寬句尾嚴」的協音規律，常常能得到效果甚好的「近似值」填法！

上文的圖 12.1.1，是樂音單向下滑配字音的橫移，這種結合方式在粵語歌之中是十分常見的。以下且多舉兩個具體例子：

例 12.1.2 《落花流水》

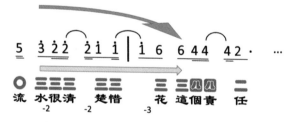

例 12.1.2 的片段來自《落花流水》，字音橫移與樂音下滑涉及六個節點，而樂音總滑落的幅度達七個半音，但唱來仍是這樣自然。

例 12.1.3　《高山低谷》

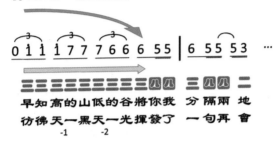

例 12.1.3 的片段來自《高山低谷》，這次涉及的節點更有八個之多，這種樂音下滑配字音橫移的形式圖像化後，像是很壯觀的，實在也只因為當代的流行曲調創作總是音符多多，於是這類「同向原理」的運用便會涉及更多的節點。其實觀其樂音下滑的總幅度，僅得三個半音而已，並不大。

以上兩個例子，任它飛流斜下，看我寫意橫移！說壯觀是夠壯觀，但如問還有沒有總下滑幅度達十個半音的例子？嗯，這實在是很罕見的，幸而要多舉一個還是可以，那歌詞是麗英唱的《東京一轉》之中的「班機都飛不到」，「三」音高字橫移所配填的樂音，總下滑幅度恰是十個半音（由高音 do 滑到 re）！

第二節　上下波動依然可同向

如果光是看上一節所說的，讀者可能會以為「三」音高字就只能用橫移的方式來配填下行的旋律線，這樣才切合「同向原理」。

但實際上並不僅僅是這種形態才成。很多時，當旋律線是上下波動的形態，「三」音高字依然可以憑較寬鬆的微調幅度，以不變應萬變地橫移，便能符合「同向原理」。

例 12.2.1　《順流逆流》

例 12.2.1 的四小節片段，來自《順流逆流》，第一小節是連續四個節點上下波動，可謂屬頻繁的波動，並且波動的幅度都是三個半音，而「三」音高字就只是不變應萬變地橫移。每當我們聽徐小鳳唱這句，哪會覺得拗音呢？

第三小節波動的次數和幅度都減少了，唱來當然更不會有甚麼拗音的感覺了。

例 12.2.2　《海闊天空》

例 12.2.2 的片段來自《海闊天空》，亦是字音（「三」音高字）橫移配填樂音上下波動，唱來也是毫不覺得有拗音之處。細算一下音程差距，上下波動的幅度僅是兩個半音，於「三」音高字而言絕對沒有問題。

例 12.2.3 　《奮鬥》

例 12.2.3 的片段取自《奮鬥》，請留意「千分」既配填 fa mi，又配填 re mi，也明顯是「同向原理」中的旋律線上下波動型！而歌者唱來是並不感到有絲毫拗音。

例 12.2.4

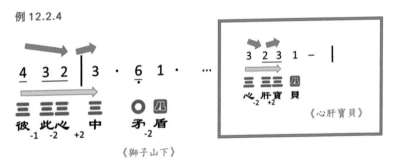

例 12.2.4 是兩個小片段，一來自《獅子山下》，一來自《心肝寶貝》，句頭的音，後者是 mi re mi，前者是 fa mi re mi，很是相近，都是落一兩個音，又上一個音。這兩個小片段，唱來並不覺有拗音！

例 12.2.5 《唐吉訶德》

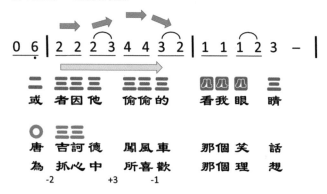

例 12.2.5 的片段來自《唐吉訶德》，其音調的走向形態亦屬上下波動，只是這一回是有一字唱兩個音的情況，那是更有利於增加字音入樂的彈性，故此配以多個橫移的「三」音高字，聽來是這樣諧協。

從以上五、六個例子可見，只要微調幅度在三個半音之內，樂音上下波動而配填以「三」音高字的橫移，其協音效果是頗佳的，鮮有拗音。

第三節　當橫移的是「〇」音高字

本章首兩節所談及的「同向原理」，字音橫移的主角全是「三」音高字。然而「〇」作為另一個外張元，也是可以有類似的做法。以下採用一些實例具體說明。

例 12.3.1　《戲劇人生》

例 12.3.1 的兩個片段俱來自《戲劇人生》，逐級而上的音階排列 do re mi，配填的類音階乃是橫移的「〇」音高字。這類「同向原理」的運用，亦屬常見，只是總不及使用「三」音高字那麼多。還須留意的是，這裏倒是以上行的音階配合字音橫移。

例 12.3.2　《我們都是這樣長大的》

3　4　5　6　2　1　｜1　－　－　－｜

〇　〇　〇　二
和　誰　還　是　一　對
　+1　+2

例 12.3.2 的片段來自《我們都是這樣長大的》，這次是上行的音階排列 mi fa so 配填橫移的「○」音高字，唱來協音效果是很不錯的。

例 12.3.3　《忘盡心中情》

例 12.3.3 的片段來自《忘盡心中情》，末處可說是把低音字填了在歌曲的高音區。橫移的「○」音高字配填的音階排列是上行的 re mi so，總幅度有五個半音，唱來並不覺得有拗音。

例 12.3.4　《誰能明白我》

$$3\ 3\ |\ 6\cdot6\ 6\ 7\ \dot1\ \cdots$$

昂然　踏着　前路　去
　　+1　　　+2

途人　誰　能　明白　我
　　+5

例 12.3.4 的片段來自《誰能明白我》，這處的「○」音高字橫移配合上行純四度大跳的 mi mi la la la，實際是借助了「節點斷開效應」的！當然我們仍可視為「同向原理」之運用。

例 12.3.5　《情人的眼淚》粵語版

$\underline{5}$　1 · 2　3 $\dot{1}$　| 6　— 　……

情　人　　何　事傷　心
誰　能　　明　白他　的
　　+5　+2　　+3　-3

0 $\underline{5}$　1 2　3 6 $\overset{\frown}{5}$ 3　| 2　……

為　何常　在戀愛　　時
常　常流　露心愛　　人
　　+5　+2

例 12.3.5 的兩個片段俱來自粵語版的《情人的眼淚》，跟上一例不同，這次乃屬「同向原理」與「節點斷開效應」的綜合運用。當中，填在 do 音上的字，字音是有點變形，但應可以聽得到是甚麼字。

例 12.3.6　《有妳伴我》（調寄《南屏晚鐘》）

0 $\underline{5}$　1 $\underline{1}$ 2　3 5　| 6 5 3　……

從　來　緣份　自有　天　鑄　定
迷　人　情調　共舞　多　快　樂
　　+5　　　+2

例 12.3.6 的片段來自《有妳伴我》（調寄《南屏晚鐘》），那情況跟上一例相似，俱是「同向原理」與「節點斷開效應」的綜合運用，同樣地，填在強拍 do 音上的字，字音是有點變形，但應可以聽得到是甚麼字。

也許，有些讀者已察覺，以上諸例之中，那些涉及「同向原理」的樂音的走向，都是單向上攀的形態。有沒有上下波動的形態的呢？實在這是甚罕見的。筆者只能捉襟見肘的舉出一例，比如有句歌詞：「從前人～渺，隨夢境失～掉」。其中「從前人（○○○）」配填的樂音是 re do re，算是上下波動的形態。

第四節 「○」音高字之超常橫移

理論上，運用「同向原理」的時候，「○」音高字的橫移，應該也可以像「三」音高字的橫移一般，可以連續施於多個節點。不過，在實踐作品中是十分罕見有這樣使用的案例，故此本節特別地炮製兩個「超常橫移」的案例，以供參考。

例 12.4.1

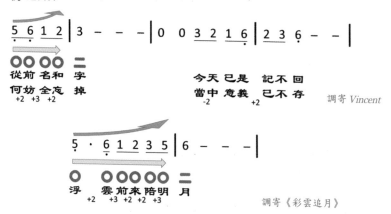

調寄 Vincent

調寄《彩雲追月》

圖 12.4.1 所展示的兩個譜例，便都屬筆者所說的「○」音高字的「超常橫移」。調寄 Vincent 的譜例中，配填 so. la. do re，而在調寄《彩雲追月》之中，更比它多橫移兩個節點，是 so. la. do re mi so，理論上這樣配填是符合「同向原理」的，唱來協音效果應不壞的。

第五節　節點具大跨度

在「同向原理」的作用下，有時可以有個別的節點有很大的音程差距，但字音音高卻仍可以是橫移。本節會給出幾個這類例子，供讀者參考。

例 12.5.1　《誰會為我等》

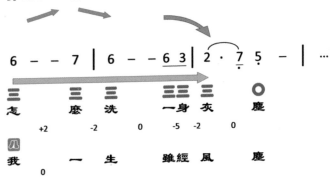

例 12.5.1 的片段取自《誰會為我等》，請注意「一身」、「雖經」那處的節點，音程差距有五個半音，但因為符合「同向原理」，唱來感覺很暢順，聽者也不覺有拗音。

例 12.5.2　《奮鬥》

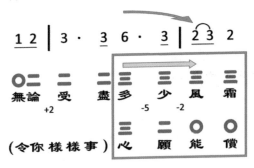

例 12.5.2 的片段來自《奮鬥》，譜例中可見最後幾個音是用了兩種類音階填法，一次是「真值」填法：「三二〇～〇」，一次則是填「三三三～三」，其中「多少」那個節點的音程差距亦有五個半音！唱來聽來都不覺異樣。

例 12.5.3 《天梯》

例 12.5.3 的片段來自《天梯》，位於「不可」之處的大跨度節點，亦有五個半音。

例 12.5.4 *Shall We Talk*

例 12.5.4 的片段來自 *Shall We Talk*，「輕輕」如果只唱 la re，那麼音程差距是有七個半音。但其實因為拖唱了一個 fa 音，「輕輕」之間的音程差距並沒有七個半音那麼多了，只有三個半音而已。這個例子告訴我們，拖唱字音常能增加字音距離的彈性變化。

第六節　上行易拗

「三」音高字橫移配樂音之上下波動，這類「同向原理」之運用，要是一開始的「三」音高字字音是須隨樂音上行的話，會較易產生拗音。本節略舉幾個例子，供讀者參考。

例 12.6.1　《詠梅》

例 12.6.1 的片段來自《詠梅》，「枯枝」的「枯」字因「上行易拗」，易聽成「副枝泣風裏」。

例 12.6.2　《抱緊眼前人》

例 12.6.2 的片段來自《抱緊眼前人》，兩個短句，一開始的「三」音高字都是隨樂音往上行，由是「捨」字易唱成「社會」的「社」，「巴」字易唱成「霸」。

例 12.6.3 《號角》

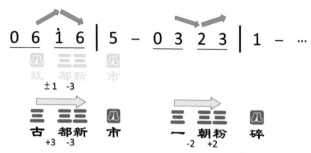

例 12.6.3 的片段來自《號角》，「古都新市」的「古」字，亦屬一開始就隨樂音往上行的「三」音高字，常有人聽成「故都新市」，網上也有些歌詞版本是寫作「故都新市」的呢！

為何「上行易拗」，筆者曾想過，或許是「地心吸力」問題，即使是「高高在天」的「三」音高字，配下行的樂音總會比上行的順暢些！因為上行是違反地心吸力，下行則順應地心吸力。

第七節　無級進的三音階排列

「同向原理」之運用，常是借用外張元的寬鬆微調幅度，但有時並不限於此。

圖 12.7.1 《十年》

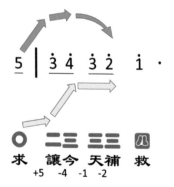

圖 12.7.1 的片段來自《十年》，其中 so mi' fa' 配填「〇二三」，我們自是可以視之為「同向原理」之運用，其中還涉及「二三」配填小二度音程的填法。這樣填，聽來並不覺有甚麼拗音的地方。

圖的右邊展示了另一可能，這處配填 so mi' fa' 的類音階變成是「〇四三」，協音效果亦是很不錯的呢。

由此想起一大類的三音階排列，它們都跟圖 12.7.1 中的 so mi' fa' 情況相近：填「〇二三」或者填「〇四三」，俱有不錯的協音效果。

圖 12.7.2

	3		**5**		**i**
①	〇	±1 -2	二 四	+1	三
	3		**6**		**i**
②	〇	+1	二 四	-2 ±1	三
	6		**3**		**6**
③	〇	+3 +2	二 四	+1	三
	6		**1**		**5**
④	〇	±1 -2	二 四	+2 +3	三

圖 12.7.2 列舉了四組三音階排列，即是 mi so do'、mi la do'、la. mi la 和 la. do so。這四組三音階排列的特色，每個節點不是小跳音程就是大跳音程，所以可稱作無級進三音階排列（但上文提到的 so mi' fa' 是有級進的呢），而每一組都是沒有「真值」填法的。

對於這類音階排列，有一種頗有效的操作方式，那就是第一個音是最低的，第三個音是最高的，於是前者填「○」，後者填「三」，那是一定可行的，至於居中那個樂音，我們會發覺，填「二」也可以，填「四」也可以，而不管怎樣，每個節點的音程差距都不會很大，協音效果是屬於可接受的。

第八節　《胭脂扣》型

所謂《胭脂扣》型，實在也屬上下波動型那一類。不過，它亦可以跟傳統歌謠的取音趨向有關連，而筆者最初則是從《胭脂扣》這首歌曲內發現到這些的，所以就稱之為《胭脂扣》型。

例 12.8.1

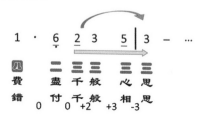

《胭脂扣》

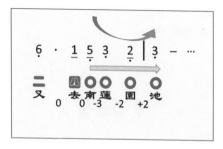

《胭脂扣》旋律之倒影

例 12.8.1 正是《胭脂扣》中所見到的原型，四個「三」音高字橫移，配填的樂音卻是 re mi so mi，而這實在也很符合傳統歌謠之中的正線取音趨向。只是讀者可能沒有想像過竟然可以連續不斷地在 re 音至 so 音之間取音。

筆者還刻意用對稱的方法，勾描出這句《胭脂扣》歌調的五聲音階倒影旋律，得出 la. do so. mi. re. mi.，理論上，最後四個處在低音區的樂音，可以配以「〇」音高字的橫移。不過，始終是天地有別，「南蓮園池」這樣配填 so. mi. re. mi.，實際的協音效果應不大理想。

例 12.8.2　《桃花開》

例 12.8.2 的片段來自《桃花開》，其中「開得春風」便屬《胭脂扣》型。其實《桃花開》比《胭脂扣》早面世得多呢！

例 12.8.3　《一對舊皮鞋》

例 12.8.3 的兩個片段來自《一對舊皮鞋》，其實右下角的那個片段，早在第七章第三節：「『三三』的超強外張力」已出現過。只是，它和左上方樂句的末四個音，同時亦屬《胭脂扣》型罷了。

圖 12.8.4

《桃花開》　　《胭脂扣》　　《胭脂扣》之倒影

圖 12.8.4 是試圖藉這個呈示方法，以顯示圖中的幾個片段俱完全符合傳統歌謠中的正線取音趨向。參見第五章圖 5.1.3。

第九節　一字三、四疊之例

運用「同向原理」，另一類有特色的案例，是一字三、四疊。這類案例一般仍是倚仗外張元。

由於是一個字疊見三、四次，只要第一個字協音，接着的字即使稍有拗音，應不會影響聽眾對訊息的接收。會聽得出是一字三、四疊。

例 12.9.1　《深深深》

$$\underline{3\,2\,1\,7}\ \ \underline{7\,6}\cdot\quad {}^{\#}\underline{5\,6\,6\,7}\ \ \underline{7\,2}\cdot\ \big|\ 1\quad 7\quad 6\cdot$$

三三卅二　Ｏ　　二二Ｏ二　三　　三　三　三
天色已漸　沉　　落日如霧　燈　　深　深　深
　　　-2　　　　+1 +2　-2　　　-1　-2

三三卅二　Ｏ　　ＯＯ二二　三　　三　三　三
天色繼續　沉　　誰人在夜　深　　等　等　等
　　　-2　　　+1 -2 +2 -2　　　-1　-2

例 12.9.1 的片段來自《深深深》。三個疊見的字，是放在歌曲的低音區的，並且句尾沒有填準，音程差距不是 0。結果是大家都不覺得這處有拗音。

例 12.9.2　《你瞞我瞞》

$$\underline{0\ 1}\ \ \underline{1\,\dot1}\ \big|\ \dot1\quad 7\quad 6\quad \underline{\dot5\,3}\ \big|\ \underline{3\,4\,5}\quad 5$$

ＯＯ二　三三三三　二卅三
無言的　親親親侭　　襲我心
　　　　-1 -2 -2 -2

例 12.9.2 的片段來自《你瞞我瞞》。三個「親」字放在高音區，樂音是下行的，又不是句尾，所以唱來是很順暢，聽者也不會覺得協音上有問題。

例 12.9.3　《個個都話愛》

$$0\ \ \underline{5\,5}\ \ \underline{5\,5}\ \ \underline{6\,3}\ \big|\ \underline{5\,0}\ \ \underline{0\,4}\ \ \underline{4\,0}\ \ 3\ \big|$$

卅卅　卅卅　三二　卅　　卅　　卅
到處　個個　都話　愛　　愛　　愛
你愛　佢愛　爭住　愛　　愛　　愛
　　　　　　　　　-2　　　-1

　　　　　　　　　卅　　卅　　二
你愛　佢愛　爭住　要　　發　　誓
　　　　　　　　-2

188 _____ 189

例 12.9.3 的片段來自《個個都話愛》，罕見地，是以內斂元「四」之橫移配填單向下滑的樂音，感覺上是有點拗音的，但如上文所說的：「只要第一個字協音，接着的字即使稍有拗音，應不會影響聽眾對訊息的接收。會聽得出是一字三、四疊。」再說，這歌的風格是比較諧謔的，於是這樣不完全協音的填法，倒是有助諧謔感的產生。

例 12.9.4　《半開玫瑰》

例 12.9.4 的片段來自《半開玫瑰》，不管是一字四疊還是字音橫移配樂音單向上攀，都是非常罕見的例子。然而仍是甚諧協的字音與樂音的結合。

第十節　半音階旋律之填法

半音階旋律，可謂是舶來的東西，配填粵語字音，第一件事絕對能肯定的乃是不會有「真值」填法，第二件事可以確定的是運用「同向原理」會得到較佳的協音效果。我們來看看幾個實踐的例子。

例 12.10.1　《榴槤飄香》

例 12.10.1 的片段來自《榴槤飄香》。最後七個樂音是連續的半音階上行，詞人憑感覺便覺得頭五個音可以用「○」音高字橫移，到句尾則填準，即最後一個節點的音程差距是 0。這樣配填，效果實在不錯。

例 12.10.2　《人生於世》

例 12.10.2 的片段來自《人生於世》，四個樂音是半音階連續下行。詞人的填法還是借仗「同向原理」，最後一個節點是用「真值」填法。這跟上一例的解決方法是完全一樣的。

例 12.10.3　《我們都是這樣長大的》

例 12.10.3 的片段來自《我們都是這樣長大的》，這片段中間的半音階旋律部份帶點回旋，而詞人輕巧地讓其中的節點都僅有一個半音的音程差距，做到這樣，協音效果便會很不錯。

例 12.10.4　《交際姑娘》

例 12.10.4 的片段來自《交際姑娘》，是調寄歌劇《卡門》中的 *Habanera* 舞曲。可以看到，詞人所填的三段，類音階都不一樣的，這是因為半音階旋律沒有「真值」填法，於是可用的「近似值」填法是會不止一種。比較起來，第一行是連續十餘個「三」音高字橫移，音程差距是最小的呢！其餘的第二和第三行，可見到是還借用了「節點斷開效應」。

總結一下，半音階旋律的填法，要注意以下四項：

其一，運用「同向原理」；

其二，句尾節點音程差距力求是 0；

其三，其餘部份的節點力求使音程差距在一兩個半音之內；

其四，借助「節點斷開效應」。

13

Chapter

第十三章
模進原理與
同音反覆原理

第一節　音階上的嚴格模進

旋律創作中有一大類手法稱作「模進」，其中有一種更稱作「嚴格模進」，它的定義是：

兩個樂句的相應節點都有相同的音程和樂音走向

比如說 do re mi do 和 fa so la fa 就是「嚴格模進」的關係。

不過為了方便講述粵語歌的協音理論，我們還需要定義一種「音階上的嚴格模進」：

兩個樂句的相應節點，都有相同的樂音走向和音階相隔個數。

相對而言，文首提到的那種「嚴格模進」，在本書內會稱為「音程上的嚴格模進」。

對於以上所說及的兩種模進，即「音程上的嚴格模進」及「音階上的嚴格模進」，一般都可以填進相同的類音階排列，其協音效果是可以接受的，這就是模進原理。

有時，有些不大嚴格的模進樂句，模進原理亦能適用。

例 13.1.1　音階上的嚴格模進舉隅

例 13.1.1 舉了個「音階上的嚴格模進」的實例，當中的兩個樂句的相應節點，的確都有相同的樂音走向和音階相隔個數，當然，這兩個樂句絕不是「音程上的嚴格模進」，比如節點 a，第一句是大二度，第二句的相應處卻是小二度。不過，按「模進原理」，這兩個樂句已可填進相同的類音階排列，參見下面的例 13.1.2：

例 13.1.2　兩樂句填相同的類音階排列

這例 13.1.2 所見，兩個屬「音階上的嚴格模進」的樂句，填的類音階排列，都是相同的「二二四三三四二四三二」，唱來是頗感協音的。如果計算一下其中的音程差距，第一樂句的音程差距雖有四處非 0，卻都不大於 1。第二個樂句僅有一個節點有非 0 的音程差距，該處是只差兩個半音而已，由於頗符顯形美學，唱來也不會感到拗音的。

不過說到顯形美學，這樣兩個樂句都填以相同的類音階排列，實際上是在整體上不考慮顯形美學了！

第二節　幾個模進原理的實踐例子

這一節，我們看看幾個使用模進原理的實踐例子。

例 13.2.1　《我們》

```
0  3 1  2  3 1 | 1  -  -  -  |
   三八 八 三八
   一句 接 一句
      +2

0  4 2  3  4 2 | 2  -  -  -  |
   三八 八 三八
   一對 接 一對
   ±1 +2 -1 ±1
```

例 13.2.1 的片段來自《我們》，這是「音階上的嚴格模進」的實踐例子。第二行儘管每個節點都有非 0 的音程差距，但都只是差一兩個半音。只要歌者露字功夫好，唱來會毫無問題。

例 13.2.2　《紅日》

```
3 3  3 4  5 3  5 5 |
二二 二八 三八 ○○
命運 就算 顛沛 流離
        ±1 +4

2 2  2 3  4 2  5 5 |
二二 二八 三八 ○○
命運 就算 曲折 離奇
±1 -1 ±1 +2

1 1  1 2  3 1 |
二二 二八 三八
命運 就算 恐嚇
        ±1
```

```
7 1 | 7 6  7 1  7 |
二八 二○ 二八 二
着你 做人 沒趣 味
```

例 13.2.2 的片段來自《紅日》，藍框內的三行樂譜，前六個音屬「音階上的嚴格模進」，詞人正好使用模進原理，三行都是填「二二二四三四」。

例 13.2.3 《寒傲似冰》

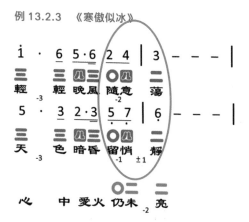

例 13.2.3 的片段來自《寒傲似冰》，其實兩個樂句並不是「音階上的嚴格模進」，只是形態近似，但詞人還是使用模進原理，兩句都是填「三三四三〇四二」，唱來協音效果是可以接受的。詞人還有一行末處是填「仍未亮（〇二二）」，「未」字明顯拗音。

第三節　寧願顯形不依模進原理之例

本節所說的案例，是可依模進原理卻沒有使用，反而是更在意顯形效果。這種情況，也是值得注意的。

例 13.3.1 《零時十分》

例 13.3.1 的片段來自《零時十分》，按例中的曲譜，兩個小樂句是「音程上的嚴格模進」，應可使用模進原理，可是詞人填的卻不是「○○二四，○○二四」，而是「○○二四，○○二三」，這樣，應是注重顯形美學的效果，如果脫離樂譜，單是讀來，都感到第二小句的末字是高音些的。

第四節　借用「模進」填疊詞疊句排比句

音樂旋律以模進手法寫成，從填歌詞的角度着眼，最美妙莫過於可以使用疊詞、疊句以至排比句的修辭手法，詞句因此也添上很強的韻律美以至形式美。本節試舉一批例子。

例 13.4.1　《鮮花滿月樓》

例 13.4.1 的片段來自《鮮花滿月樓》。粵語歌一個詞語連續疊見三次，卻又不是唱相同的樂音，實在是很少見的，這個案例真不平凡。

例 13.4.2　《偶遇》

例 13.4.2 的片段來自《偶遇》。這是較自由的模進方式，詞人卻已恰能使用排比句的修辭手法，很有美感。

例 13.4.3　《天蠶變》

例 13.4.3 的片段來自《天蠶變》。這次是「音階上的嚴格模進」，因而詞人填進很對稱的句子。

例 13.4.4　《難得有情人》

例 13.4.4 的片段來自《難得有情人》。這例子中，也是較自由的模進，卻已堪讓詞人填上有力的排比句子！

例 13.4.5　《天梯》

最後的例 13.4.5，其片段是來自《天梯》，一句之內有疊詞「幾多」，使字句像有一股力量，而這是詞人感應到這兩處活像是局部的模進。

第五節 單音無協事與同音反覆

在第三章的第一節，為讀者指出過「單音無協事」。這裏再複述一下該節所說到的道理。

粵語字音，跟音樂上的音階結合時，必須是有兩個樂音先後響起，形成音高上的對照，那才談得上應配合怎樣的字音才是諧協。如果單單給出一個樂音，沒有音高上的對照，則與字音結合時，其實幾乎任何一層字音都成立的，因而也是沒有意思的。

即使嚴格些說，以人類能唱到的音域而言，雖是唱單音，則最低音的「〇」音高字，如果用人聲的甚高的那些音去唱，應會產生違和感。反之，最高音的「三」音高字，如果用人聲的甚低的那些音去唱，也應會產生違和感。除了這兩種較「極端」的情況，一般人聲在中音區唱的單個樂音，便會是任何一層字音都成立的。

這個道理，筆者會稱為單音無協事。即單單一個樂音，是並無配某字音協不協音之事。

單音的延伸，便是同音反覆，於是上述的單音無協事的道理，也完全適用於同音反覆。亦即是說，當一個樂音連續不斷反覆出現，便會產生與單音無協事相類的現象。

具體而言，當一個樂音反覆出現，比如總共疊見了五次，那麼，填

「〇〇〇〇〇」

或者「二二二二二」

或者「四四四四四」

或者「三三三三三」

都是可以協音的，其中須考慮音區的問題，如果該疊見的樂音是在歌曲的高音區，應不宜填「〇」，反之，在低音區則不宜填「三」。這就是同音反覆原理。

例 13.5.1　《雪中情》

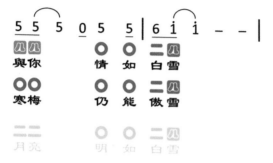

例 13.5.1 的片段來自《雪中情》。雖只是兩個音的同音反覆，同音反覆原理便已經可以派上用場。在原詞中，詞人一次是填「與你（四四）」，另一次卻是填「寒梅（〇〇）」。按同音反覆原理，這兩個 so 音，至少還可以填「二二」。圖例中示範填的是「月亮，明如白雪」，唱出來一樣是很協音的。不過，這兩個 so 音填「三三」就可能字音過高，唱出來效果未必好。

例 13.5.2　《櫻花處處開》

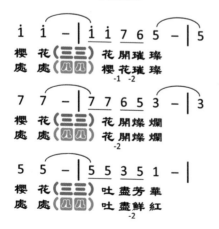

例 13.5.1 的片段來自《櫻花處處開》。這個圖例讓我們認識到同音反覆原理的另一種妙用。這個曲調，同音反覆的樂音的音高是逐句下降的：do' do'、ti ti、so so，但詞人第一段全部填「三三」，在第二段卻全部填「四四」，很神奇。

第六節　當「同音反覆原理」結合「節點斷開效應」

依照同音反覆原理，那些同音反覆的樂音，少說都有三種類音階填法。當這個原理結合「節點斷開效應」，類音階填法的變化就會更多。

例 13.6.1　《前程錦繡》／《的士生涯》

例 13.6.1 的片段來自《前程錦繡》和《的士生涯》。如果用「人刃印因」唱着來填，這個旋律片段是會唱成「人人印，印印印印，人人刃刃，刃刃刃刃刃刃」，即是「〇〇四，四四四四，〇〇二二，二二二二二二」，但詞人在實踐之中，結合了「節點斷開效應」，於是原宜填「四四四四」卻可填上「三三三三」，原宜填「二二二二二二」的地方，卻可填「三三三三三三」（當然，相信「四四四四四四」也是可以的），這自然是變化多了，用字的選擇也多了。

例 13.6.2　《愛情陷阱》

5　5 5　5̲ 5̲5̲ | 7　7̲ 7̲　7̲ 7̲7̲ | i̇·i̇ 6 | 7 － － － |

你　笑笑　看看我　像　是望　着獵物　我　心 已 傷

例 13.6.2 的片段來自《愛情陷阱》。值得注意的是頭兩小節，先是 so 音的同音反覆，然後是 ti 音的同音反覆，但詞人在 so 音上填的是「四」音高字，在 ti 音上填的卻是比「四」低音的「二」音高字。這自然也是因為結合了「節點斷開效應」才產生的變化。

例 13.6.3　《朋友》

1̲ 1̲ 4 5 | 6̲ 6̲6̲ 6̲6̲ 6̲6̲6̲ | i̇ i̇i̇ i̇ | i̇ 7 6 5 | 5 － － 3 | 3 …

遙遙晚空　點點星光息息相關　你我哪怕　荊棘鋪滿　路

　　　　　　　　　　　　　　　　　　　　　　　　7 i̇ i̇ …

情同兩手　一起開心一起悲傷　彼此分擔　總不分我　或你

例 13.6.3 的片段來自《朋友》。最值得注意的是淺藍長方形所標示的那四個高音 do，詞人一次填「你我哪怕（四四四四）」，一次填「彼此分擔（三三三三）」，唱來都是協音的，當然這處也是結合了「節點斷開效應」！

例 13.6.4　《朋友》

4 4 4 4 4 4 4 3 | 2 － 2 1 2 | 3 － 5 － |

替我解開　心中的孤　單　是誰明白　我

第十三章　模進原理與同音反覆原理

例 13.6.4 的片段同樣是來自《朋友》。七個 fa 音，卻不是填七個「三」音高字，開始的兩個樂音竟是填了「四四」，這自然亦是有賴「節點斷開效應」才得以這樣填。由此類推，亦如圖中所示，填「四四四四三三三三」或者「四四四四四四三三」，也應該是協音的。

第七節　因「同音反覆原理」而生的「全能現象」

在第七章第四節，介紹過某一特定的下行（純四度）音程會產生奇特的「全能現象」，填「三三」、「三四」、「三二」和「三〇」都會感到協音效果不錯。本節則介紹因「同音反覆原理」而產生的「全能現象」，同樣都是很奇特的。當然其中還是須結合「節點斷開效應」。

例 13.7.1　《誰能明白我》

例 13.7.1 的片段來自《誰能明白我》。紅圈內的 la la，實在是填「〇〇」、「二二」、「四四」、「三三」都能協音的。真是「全能」。

例 13.7.2 　《信》

例 13.7.2 的片段來自《信》。紅圈內的 la la，也是填「〇〇」、「二二」、「四四」、「三三」都能協音的！

例 13.7.3 　《公子多情》

例 13.7.3 的片段來自《公子多情》。紅圈內的樂音雖是 so 升 fa so（唱作 so fi so），因為拖唱了一個音，可視為同音反覆。也因此，發覺不管填的是「〇〇」還是「二二」、「四四」、「三三」等等，協音效果都是不錯的。

看以上的三個案例，斷點之處俱見大跳音程，其中頭兩個是上行，第三個是下行，看來，這亦是有利於產生「全能現象」的因素之一。

例 13.7.4　《難兄難弟》

例 13.7.4 最頂和最底的兩行都是《難兄難弟》的原詞句，四個同音反覆的 la 音，一次填「〇〇〇〇」，一次填「三三三三」，既然可以這樣填，當然也可以填「二二二二」或者「四四四四」。只是 la ti do' 之前須借仗「節點斷開效應」。筆者並試填了些具體字句：「預備第日人大了」、「你那勸告猶在耳」，讓讀者唱唱及感受一番。

第八節　更多的「同音反覆原理」奇特例子

同音反覆原理結合「節點斷開效應」，是可以產生許多看來很奇特的案例的，這一節再多舉一兩個，希望能收舉一反三之效。

例 13.8.1　《一路走來》

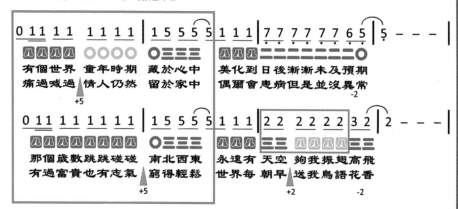

例 13.8.1 的片段來自《一路走來》。這兩行樂句，開始的十二個音，也就是藍框內的音，雖是一樣的，由於詞人在不同的位置借用斷點，於是填的類音階並不一樣，看上去是有點神奇。右下方那個小藍框內，亦因為借用斷點，於是六個 re 音，前兩個填「三」音高字，後四個填「四」音高字，唱來依然暢順，不覺有拗音。

例 13.8.2　《飄》

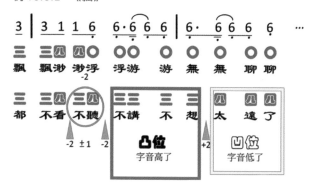

例 13.8.2 的片段來自《飄》，第一行歌詞填得很協音，只有一個節點有兩個半音的音程差距。第二行如譜例中所形容，既有凸位又有凹位，這自然也是借助斷點求得的類音階填法變化。但我們宜記着，凹凸位多了，歌就不大好唱的了。

例 13.8.3　重譜《鐵塔凌雲》

這個例 13.8.3，旨在說明，在同音反覆原理結合節點斷開效應之下，字音的高低有時也可以顛倒過來的。「鐵塔凌雲（四四〇〇）」無疑是頭兩個字比後兩個字高音，但如譜例中那樣，「凌雲」配唱的樂音，是比「鐵塔」高的，這實在也是可以的，而且看來也比較符合詞之意境：比雲還高。

14

Chapter

第十四章
一詞語兩填法與真值／
近似值代換

第一節　一詞語兩填法

一個類音階排列，可跟它配合的樂音排列往往不止一種，這可說是常識。本節所舉有關「一詞語兩填法」諸例，是讓大家看得見或者說是易於感知到：「可跟它配合的樂音排列果然不止一種」，尤其重要的是，當中的「兩填法」是在同一首歌詞中出現的。當然，也希望讀者能從中得到啟發，善用字音在音高上的彈性。

例 14.1.1

$$1 \quad | \quad 6 \cdot \underline{\overset{?}{5}} \quad 6 \quad - \quad |$$

○	三		四	三	
前	方		遠	方	《相思河畔》
	-1			-1	

○	二		○	二	
沉	默		沉	默	《無情》（調寄《相思河畔》）
+5	-1			-1	

例 14.1.1 中的四個樂音，上方的詞句來自粵語版《相思河畔》，下方的詞句來自《相思河畔》的另一粵語版《無情》。在《無情》之中，「沉默」先是藉強大的外張力，伸展了五個半音，配大六度音程，然後又壓縮至一個半音，配小二度音程。唱來卻並不覺得拗音。

「一詞語兩填法」，一般就是借仗字音音高的彈性才得以造就的。

例 14.1.2 《香港香港》

$$\underline{3} \ \underline{3} \quad \underline{2} \ \underline{3} \ 5 \quad | \quad 2 \cdot \underline{1} \ \underline{2} \quad - \quad |$$

香港　我 心 中 的　　故 鄉
　　　　　　+3　-5

$$0 \ \underline{5} \ \underline{67} \quad | \quad \dot{1} \cdot \underline{6} \ 6 \quad - \quad | \quad 5 \cdot \underline{3} \ 3 \quad - \quad |$$

說 一聲 香 港　　香 港
　+2 +1　-3　　-2　-3

210 ——— 211

例 14.1.2 的兩個小片段來自《香港香港》，第一行中的「香港」是「真值」填法，第二行的「香港」則是借仗「三」音高字有三個半音的基本微調幅度，向下微調三個半音。

例 14.1.3　《作品的說話》

例 14.1.3 的兩個小片段來自《作品的說話》，其中的「一詞語兩填法」，都是一個屬「真值」填法，一個是向下微調兩個半音的「近似值」填法。

例 14.1.4　《任我行》

例 14.1.4 的兩個小片段來自《任我行》，第二行的「神仙魚」是「真值」填法，第一行那處的「神仙魚」，音程差距的數值不小，頭一個節點達四個半音之多，但唱出來卻不覺得拗音。

例 14.1.5　《李香蘭》

```
0 6 | 1· 7  7 0 3 | 7 6  7 1  1· 1 | 2 1  2 3  3  - |
      无法   弹动  迷  住凝 望你    褪色  照片中
                  +3                        +2

| 2· 3  3 ·  | 3  - 2 3  2 6 | 2· 3  3 ·  | 3  - - - |
  照  片 中        哪可 以投    照  片 中
```

例 14.1.5 的兩個小片段來自《李香蘭》，第二行的「照片中」是「真值」填法，第一行末的「照片中」則只是「近似值」填法，由於恰好善用陰上聲字的特點，唱來就如「真值」填法那樣。

例 14.1.6　《當年情》

```
2 1  #5 | 7 6  6 - - |  …
添上    新鲜
   -3  -2

0 4  3 6  6 #5  1 7 | 6 - - - |  …
再度添上   新 鲜
    +2 ±1  -3
```

例 14.1.5 的兩個小片段來自《李香蘭》，第二行的「照片中」

例 14.1.6 的兩個小片段來自《當年情》，詞人在不同的樂音排列上兩番填進「添上新鮮」，大抵是覺得這四個字非用不可。察看這兩處的音程差距，數值都不算大，第二句中的「添上」是級進壓縮成平移，是必然拗音的，只是聽者依上文下理，是會接收得到唱的是「添上新鮮」。

例 14.1.7 《不》

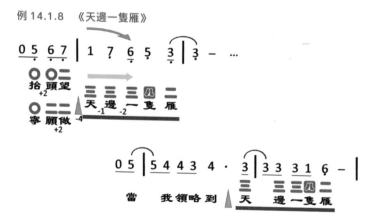

例 14.1.7 的片段來自《不》，這兩個相連的小樂句，是比較自由的模進，既非「音程上的嚴格模進」，也不是「音階上的嚴格模進」，但詞人卻感覺到依模進原理填以相同的類音階排列，是可行的。這是有趣而美妙的示範。

例 14.1.8 《天邊一隻雁》

例 14.1.8 的兩個片段來自《天邊一隻雁》，第二行的「天邊一隻雁」是「真值」填法；第一行的「天邊一隻雁」，則是借仗同向原理而填成的「近似值」填法。

例 14.1.9 《相逢何必曾相識》

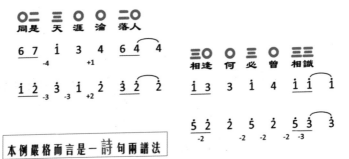

「同是天涯淪落人，相逢何必曾相識」是來自唐代詩人白居易的長篇詩歌《琵琶行》的。創作者把這兩個詩句置入流行歌曲創作之內，為了情感上的變化和對比，第一次譜配的樂音，跟第二次是不同的。相比起第一次，第二次很多節點上的音程都收窄了。

看罷以上九個例子，可知「一詞語兩填法」大多是有一次使用「真值」填法，而另一次則是使用「近似值」填法！

第二節　偶也有一詞語三填法

在同一首歌詞內，「一詞語兩填法」不算罕見，「一詞語三填法」就罕見得多。本節介紹一個筆者僅知道的案例。

例 14.2.1 《何家公雞何家猜》

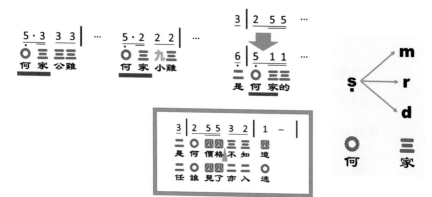

例 14.2.1 的幾個小片段是來自《何家公雞何家猜》，當中的「何家」確是出現三種填法，其中「是何家的」填的音原是 mi re so so，但可移位成 la. so. do do，於是就是譜例右邊所示的，「何家」一語，既填 so. mi，又填 so. re，復填 so. do。如計算音程差距，填 so. mi 或 so. re 都是「真值」填法，填 so. do 則差兩個半音，只是「近似值」填法。

由於原曲調是 mi re so so，頗近歌曲的高音區，所以在這四個樂音上填「是何家的（二〇三三）」協音效果並不壞，「何家」應不會聽成「何價」。為了多比較一下，譜例之中還另填了「是何價格不知道」和「任誰見了亦入迷」，唱來也是感到很協音的。可見，這 mi re so so，既可填屬於「真值」填法的「是何價格」，而填「近似值」填法的「是何家的」也是可以接受的呢！

可見無論是一詞語作多少不同的填法，總會有些填法只屬「近似值」填法，也就是借仗了字音在音高上的彈性。

第三節　真值填法與近似值填法共存

一般情況下，某旋律線如有「真值」填法，不表示它沒有「近似值」填法，而這兩類填法是可以共存的，不會互相排斥的。這道理是顯淺的，應不用多作解釋。

例 14.3.1　《上海灘》

```
 0  6    1  6    5   …
 ☲  ☳☳   ☷
 問  君知   否
    -2  -3  -2
```

```
 ☷  ☵  ☷  ○
 問  棍  自  浮
```

例 14.3.1 的片段來自《上海灘》，原詞的「問君知否」只屬「近似值填法」。這四個樂音，是有「二四二〇」的「真值」填法的，用同聲母同韻母的方式把「問君知否」轉為「二四二〇」那樣的字音，會變成「問棍自浮」。

當然，「問棍自浮」這四個字並沒有甚麼意思，但這裏旨在說明，以「問棍自浮」填 la do' la so 是可以很協音的唱出來的。而出色的歌手，唱時想讓你聽到的是「問君知否」，那我們聽到的就會是「問君知否」，想讓你聽到的是「問棍自浮」，那我們聽到的就會是「問棍自浮」！

這樣，便說明了「真值」填法和「近似值」填法是可以共存的！

例 14.3.2

0 6	1̇ 6	5	...
二	四二	○	
伴	我獨	行	《星》

三	三三	四	
古	都新	市	《號角》
	-3 -3		

三	三三	四	
都	痴痴	醉	《無奈》
	-3 -3		

例14.3.2中的樂音，仍是上一例的la do' la so，當中第一行是「真值」填法，第二和第三行都是「近似值」填法「三三三四」，它們亦是共存的，各自都能唱得協音的。

例 14.3.3 《憑着愛》

```
 ⌐3¬        ⌐3¬
5 3 2  │  1 2 3   5  —  ...
```

| 最美麗 | 仍然是 | 愛 |
| -3 ±1 | +2 | |

| 醉未嚟 | 仍然是 | 愛 |
| -2 | +2 | |

例14.3.3的片段來自《憑着愛》，開始的三個音 so mi re，填「最美麗」只是「近似值」填法，用同聲母同韻母轉為「真值」填法，乃是「醉未嚟」。於是，出色的歌手，唱時想讓你聽到的是「最美麗仍然是愛」，那我們聽到的就會是「最美麗仍然是愛」，想讓你聽到的是「醉未嚟仍然是愛」，那我們聽到的就會是「醉未嚟仍然是愛」！

這種共存現象，亦可以用來說明一條旋律線是不止有一種類音階填法。

z

第四節　真值／近似值代換

填粵語歌詞，很多時為了用字的需要，要換用另一「真值」或「近似值」的填法。當然，在先詞後曲的時候，寫詞者也很需要知道，會有哪些「真值」或「近似值」的填法是可以互換？

這種代換／互換，有甚麼規律呢？其實，重溫一下第三章第三節中的表 3.3.1，就會立刻知道其中的規律的了。為方便讀者，本節特別把這個表再展現一次：

表 14.4.1　自然音距表

相鄰類音階		自然音距（單位為半音）	
		自然內音距	自然外音距
平移	○○	0	
	二二		
	四四		
	三三		
級進	二四	1	3
	四二		
	○二	2	4
	四三		
	二○		
	三四		
跳進	○四	5	跳一級
	二三		
	四○		
	三二		
	○三	≥ 7	跳兩級
	三○		

現在我們先說「真值代換」，在表 14.4.1 之中，自然音距是 0 的相鄰類音階組合有四組，俱屬平移，即「〇〇」、「二二」、「四四」和「三三」，理論上，它們可以互為代換。在級進類別之中，「〇二」和「四三」具有相同的自然音距，或是兩個半音，或是四個半，理論上，二者可以互換。在跳進類別中，「〇四」和「二三」是具有相同的自然音距，都是五個半音，理論上，二者可以互換。

歸納一下，「真值代換」有下表：

表 14.4.2　真值代換

平移	〇〇	二二	四四	三三	可互為代換
級進	〇二	四三	可互換		
跳進	〇四	二三	可互換		

然而，這種「真值代換」，有時會涉及音區的問題，協音效果未必理想。

例 14.4.3 的片段來自《明日話今天》，紅圈內的「前面」，就是應填「四三」卻 換填上「〇二」，變成低音字填到高音區去，加上它是在這個小小樂句的末尾的位置，所以縱是「真值」代換，聽來是甚拗音的。幸而恰巧在後一樂句是可以頂真地再填一次「前面」，那樣看來是可以補救紅圈內不大協音的「前面」。

例 14.4.3

例 14.4.4 《相思風雨中》

例 14.4.4 的片段來自《相思風雨中》，紅圈內的「雲外」，也是應填「四三」卻換填上「〇二」，變成低音字填到高音區去，只是這一回「雲外」不在句尾，由於「句頭寬，句尾嚴」，這「雲外」唱來實在是有點吃力，卻仍可接受。

接下來說說「近似值代換」。顯然，能作代換的相鄰類音階組合，與原本的一組相鄰類音階組合，要有相近的自然音距，二者應該只差一兩個半音。

有個別其實很常見的「近似值代換」，是頗違反直覺。比如「四二」是可以拿「三三」來代換的哩！這個，在前幾章已是有例可援。比如例 10.3.1，「（稚）氣夢」和「（夢）一點」，便是「四二」代換以「三三」。例 10.3.4 內，「你是千堆雪」這個句子就包含「四二」代換「三三」的作法。又如例 11.4.4，最後四個樂音有「真值」填法：「二二四二」，詞人卻是填「魅力先生（二二三三）」，這自然亦是拿「三三」去代換「四二」。

對於「四二」與「三三」可以互換。以下再多舉一例：

例 14.4.5 《為甚麼》

$$\underline{6} \ \underline{6} \ | \ \underline{5} \ - \ \underline{5} \ \underline{5} \ | \ \underline{4} \ | \ 3 \ - \ - \ \cdots$$

| 二 | | 〇 | | 〇 | 〇 | � |
| 問 | 為 | 何 | | 人 | 存 | 隔 | 膜 |

問為　何　　人　存　　隔　膜
　　　　　　　　+5

問為　何　　年　年　　春　歸
　　　　　　　　　　　-1

例 14.4.5 的片段來自《為甚麼》。樂句末的兩個樂音，詞人一次填「隔膜（四二）」，一次填「春歸（三三）」，正是「四二」與「三三」互換。

詳細來說，按表 14.4.1 那個「自然音距表」，基本上可以有以下的一批相鄰類音階組合之代換：

０個半音與１個半音（２個半音亦可）

如　　　○○↔二四　　　二四↔三三
　　　　○○↔○二

１／３個半音與２／４個半音

如　　　二四↔○二、四三

４個半音（３個半音常亦可）與５個半音

如　　　○二、四三↔○四、二三
　　　　○四↔二四

５個半音與７個半音

如　　　○四、二三↔○三

６個半音

如　　　○三↔○四、二三↔○二、四三

以下我們再看一個例子，看看在實踐中的「近似值代換」。

例 14.4.6　《問我》

例 14.4.6 的小片段來自《問我》。從譜例下方的分析，可知「四四
（0 個半音）」代換了「四二（1 個半音）」，「四二（1/3 個
半音）」代換了「二〇（2/4 個半音）」。事實上，以「四四二」
填 do ti. la.，是個很可取的「近似值」填法。

第五節　兩闋關於字音魔法之小小實驗作品

結束本章之前，且舉筆者兩首實驗創作為例，藉此顯示粵語字音
在音高方面的彈性是比想像的大得多。有時亦不免想到如有魔
法。

例 14.5.1　實驗創作一

例 14.5.1 是筆者稱之為「一語成歌」式的實驗作品，它唱出來
協音效果不錯，而仔細分析一下，「你走開」所譜配的旋律線，
不能互相移調的總共有七條：so la do'、do re mi、la ti do'、
do' re' re'、mi fa fa、mi do' la、la so' mi'，充分展示
了粵語字音入樂時的彈性實在不小。

例 14.5.2　實驗創作二

111 3· ｜ 222 3· ｜ 111 2· ｜ 2·2· ‖

111 3· ｜ 222 3· ｜ 555 6· ｜ 6·6· ‖

651 5· ｜ 545 4· ｜ 424 2· ｜ 2·2· ‖

111 3· ｜ 222 3· ｜ 112 1· ｜ 1·1· ‖

例 14.5.2 的曲譜，特點是只用「四」和「三」兩個類音階便可填妥整個曲調，而且是有不錯的協音效果的。填法如下：

四四四三　　四四四三　　四四四三

四四四三　　四四四三　　四四四三

三四三四　　三四三四　　三四三四

四四四三　　四四四三　　四四三四

這兩闋實驗作品，其中的音程差距的具體情況是怎樣的呢？讀者可以自行研究和計算一下。

末了，從本章內容可確實知道，一個樂句常常是不止一種類音階填法，反過來說，一個詞句可譜的音調也必然不止一種！

第十五章
倒字中的學問

第一節 處理倒字的五個是非題

填粵語歌詞，我們已經知道，幾乎可以肯定沒有一個歌調是能夠填到整首歌的音程差距處處為0，必然是存在有非0的音程差距。很多時候，為了用到想用的字，寧願協音效果稍差。故此，拗音或倒字的問題，是無可避免的，卻也因此，值得我們去探究一下當中的問題。

這裏先對「拗音」和「倒字」這兩個詞語作個簡單的釋義：「拗音」是字音和樂音的結合欠諧協，是泛指的；而「倒字」則是指字音在配唱樂音時會唱成／聽成另一個聲調另一個字音，意思較具體。這是兩者含義上的差別。

處理倒字，我們宜問問自己以下的五個是非題：

一、該字並不在句尾，是嗎？

二、倒字的字音是「有音無字」嗎？

三、是高／低音字配高／低音區嗎？

四、填法是否符合顯形美學？

五、產生倒字後不會產生別的很錯誤的意思，可憑上文下理判斷該字，是嗎？

這五個問題，答案越多「是」，可預計其近似值填法的協音效果較可取；相反，越多「否」，越肯定是應該要修改的倒字。

第二節　倒字倒向哪個音的規律

填粵語歌詞，如出現倒字，那麼這個倒字會倒向哪個字音，一般是有個規律的，其基本情況有以下兩項：

一、當某音階排列有「真值」填法，所出現的倒字一般便會倒向「真值」填法；

二、當某音階排列並無「真值」填法，倒字一般會倒向有較佳顯形效果的「近似值」填法。

就第二項而言，也常常是相當於倒向用「人刃印因」唱着來填所得的協音方案，因為這樣唱出來的協音方案，往往既能較符合音區之高低，也很能符合顯形美學。

例 15.2.1

印印因印印因刃	印印因印人刃因	刃因印刃印人刃
四四三四四三二	四四三四〇二三	二三四二〇〇二

四四三四三三二	四四三四〇〇三	二三四二四〇〇
見你衣着顯風度	意氣風發豪情高	便知你大有來頭

試舉一例，例 15.2.1 最底那行歌詞是來自好幾十年前的洋酒廣告歌《大豪客》（Hey! Big Spender）。筆者試着在 YouTube 所見的短片跟着歌者所唱的音調去哼唱「人刃印因」，結果唱成圖中最頂的那行類音階排列。

如上文所說當某音階排列並無「真值」填法，倒字一般會倒向用「人刃印因」唱着來填所得的協音方案。當我們對照一下例 15.2.1 的「人刃印因」協音方案和具體的歌詞詞句，會見到每句歌詞都有一個字是未符用「人刃印因」唱着來填所得的協音方案

的，即是紅色字的「顯」、「情」和「頭」。仔細分析，「顯」字是陰上聲，填在那個位置是正好發揮升調字的特點，有顯形的效用，故此是未至於會產生倒字的。「豪情」的「情」和「來頭」的「頭」卻是應填「〇二」卻填了「〇〇」，產生如第七章所說的那種「最低音字的遺憾」，故此理論上是會倒成「二」音高字的，幸而這兩個倒字的字音都算是「有音無字」，應是可以寬容的。

第三節　以《小小姑娘（賣花女）》為例

本節會以流傳甚廣的童謠《小小姑娘》作為分析的對象，過程之中會碰到有關倒字的知識，遂可順便講解一下。

據網上資料，《小小姑娘》原名《賣花女》，在 1932 年，便已出現在小學音樂課本上，這些課本都是邱望湘（1900-1977）編的或有份編的。其歌詞乃是邱望湘本人填寫的，相信，詞是用國語唱的，在外省流傳很廣，甚至其他幾首同是叫作《賣花女》的國語歌曲，都及不上這首受歡迎。大抵，邱氏沒有想過嶺南地區的人士會用粵語來唱吧！也因為這樣，當用粵語唱，是必然會有些地方甚是拗音。

按分析研究的步驟，首先是要把那個歌調用「人刃印因」唱着來填，填出一個比較理想的協音方案，作為對照的準則。這就正像上文所說的：「這樣唱出來的協音方案，往往既能較符合音區之高低，也很能符合顯形美學。」

例 15.3.1　以「人刃印因」唱 Oh My Darling Clementine

$$1\ 1\ |\ 1\ \underset{\cdot}{5}\ \overset{\vee}{}\ 3\ 3\ |\ 3\ 1\ \overset{\vee}{}\ 1\ 3\ |\ 5\ 5\ \overset{\vee}{}\ 4\ 3\ |\ 2\ -\ \overset{\vee}{}$$

印印　印　人　　因因　因印　　人刃　因因　　印印　刃

$$2\ 3\ |\ 4\ 4\ \overset{\vee}{}\ 3\ 2\ |\ 3\ 1\ \overset{\vee}{}\ 1\ 3\ |\ 2\ \underset{\cdot}{5}\ \overset{\vee}{}\ \dot{7}\ 2\ |\ 1\ -\ \overset{\vee}{}$$

刃印　因因　　因印　因刃　　刃因　印人　　刃因　印

例 15.3.1 便是把原來的美國民謠 Oh My Darling Clementine 用「人刃印因」唱着來填所得的協音方案。

例 15.3.2　以粵語唱《小小姑娘》的協音效果分析

例 15.3.2 是對《小小姑娘》第一段歌詞用粵語唱的協音效果的分析。圖中鮮紅色的類音階排列屬「真值」填法，藍色的類音階排列，實際上就是使用「人刃印因」唱着來填所得的協音方案，只是把「人刃印因」轉換成「〇二四三」而已。讀者應已發現，唱着來填所得的協音方案，未必是「真值填法」，但確是較符合

顯形美學及音區之高低。而歌詞是否有拗音，亦往往是須看是否跟這個協音方案吻合。

圖中有雙藍粗底線的那些字詞或句子，是恰好跟用「人刃印因」唱着來填所得的協音方案相吻合的，而且數量不少，這說明第一段歌詞用粵語唱其實啱音的地方不少。還要注意的是，開始的一句「小小姑娘」（也就是有紅色波浪線那句），只有最後一個節點有兩個半音的音程差距，這樣的情況，只要唱功稍佳，都能把這四個字唱得協音的。這樣，計算一下，第一段歌詞三十個字，拗音的實際只有七個，即是啱音的百分率達 76.67%，巧合得有點神奇。

對於那七個倒字，倒向甚麼字音，便正是視乎那個唱着來填所得的協音方案。比如「清早起床」的「床」字，按圖例中所見，是會倒成「四」音高的字，即是應會唱成「起創」。其他六個字，可如此類推。

例 15.3.3

例 15.3.3 是《小小姑娘》第二段歌詞用粵語唱的協音效果的分析。有了分析第一段的經驗，我們應能很迅速就明白，哪些字詞協音，哪些字詞未能協音。這第二段，啘音的百分率肯定小得多。如圖例所見，畫了雙藍粗底線的字只有九個，即是啘音的百分率只有 30%，這一回比較正常，不再神奇了。

例 15.3.4

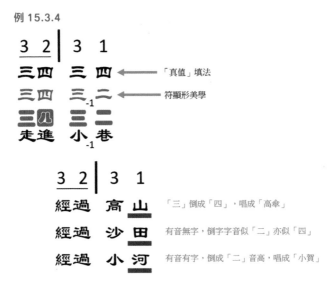

例 15.3.4 特別就 mi re mi do 這個音階排列再仔細觀察研究一下。這 mi re mi do 配填「三四三四」是「真值」填法，配填「三四三二」則是符合顯形美學的填法。即是這個四音階排列，填「三四三四」或者「三四三二」都算是協音的。

圖例的下方有三個填法，其最後一個字都是會拗音的。這當中，最高音字的「山」是會倒成「四」音高字，唱成「高傘」，卻應不會倒成「二」音高字，即是會倒向「真值」填法。第二、第三行的兩個「〇」音高字，則端賴在字音唱倒時，是有音有字抑或

是有音無字。比如「河」字，因為其「二」音高是有音有字，故此聽來會覺得是「小賀」。但「田」字的「二」音高或「四」音高都算是有音無字，於是這「田」字唱來既似是「二」音高字又似是「四」音高字。

為了更能說清楚其中的要點，再多舉一例。比如配填 mi re mi do 的是「等個天收」，那麼到底會倒成「等個天瘦」抑或會倒成「等個天受」？按理，是會倒成「等個天瘦」，而不會倒成「等個天受」。因為，「三」音高字「收」字距離「真值」填法的「四」音高字近一點，而距離符顯形美學填法的「二」音高字遠一點，所以「三四三三」應只會倒成「三四三四」而不會倒成「三四三二」，亦即只會倒成「等個天瘦」。

16

Chapter

第十六章
聲調知識大補劑

第一節　古代聲調歌訣中的入聲字

關於入聲字，在本書的第一章和第六章都有說及過，由於入聲字佔去粵語基本的九個聲調中的三個，達三分之一，實在是有必要更深入地去認識它。所以本章會用頗多篇幅介紹入聲字的知識。

本節先來看看兩首古代的聲調歌訣：

平聲哀而安
上聲厲而舉
去聲清而遠
入聲直而促

　　　　——（唐）釋處忠《元和韻譜》

平聲平道莫低昂
上聲高呼猛烈強
去聲分明哀遠道
入聲短促急收藏

　　　　——（明）釋真空《玉鑰匙歌訣》

這兩首歌訣，不管是唐代的還是明代的，對於平上去入四聲的描述，看來只有入聲字仍吻合今天粵語的情況，今天粵語的入聲字，的確仍然是「直而促」、「短促急收藏」。所以應該也可以這樣說：今天粵語的入聲字，估計跟「明音」、「唐音」甚是相近，並沒有怎麼走樣。

第二節　入聲字的情感色彩、音高與韻部

為了讓讀者能迅速體察入聲字的情感色彩，特別編製成表 16.2.1，

表 16.2.1　入聲字的情感色彩
（資料擷取自黃氏（黃樹堅）著的《保衛粵語‧保衛方言》）

一	**急疾感**
	急疾忽突速霍猝撲擊插拍劈……
二	**窒息感、逼迫感、抑壓感、鬱結感**
	窒塞逼迫抑壓鬱結屈哭泣夾窄勒惻虐侷促縮斥桎梏……
三	**阻隔感、妨礙感、距離感**
	隔絕膜脫別訣滅裂析折圻截切撤閘劈隙遏……
四	**吸納感、保護感**
	入吸汲納合盒匣呷篋愜攝貼緝集接摺挾脅笈……
五	**錯愕感、乾涸感**
	錯愕惡嚇涸渴竭澀摑殺敵襲賊惑酷烈……
六	**堅決感、不妥協感**
	力斫削切啄踢劈割剝搣奪決絕結實刻拔塞撻直……

註：一般而言押入聲韻宜於表現激越、諧謔、急迫

此外，通過本書之前的述說，讀者應已很清楚從字音音高角度看，粵語入聲字是可如表 16.2.2 般分成三層：

表 16.2.2　入聲字 三類音高

陰入	中入	陽入
測 chak	冊 chak	賊 chak

三 la	一碧急必哭憶忽不釋促……	so　mi
四 so	百血撲殺髮訣吃策發……	fa　do
二 mi	日熱滅着白月別力略育……	re　ti（低音）

註：陽入聲有時會變調為「上入聲」，亦有稱作「第十聲」

句例：「薄膜」、「飛碟」、「警局」

要注意的是表中的 la so mi 或 mi do ti. 等樂音之配合，謹供參考，並不表示只有這兩種配合的方式。

然後，我們也應該能記得住，粵語的入聲韻母共有十七個，而且僅有這十七個。要是一個韻母算一個韻部，那就是共有十七個韻部，當中也須切記，這十七個入聲韻部，大部份都未能三層音高俱齊齊全全，有些缺少中入聲的字，有些缺少陰入聲的字，這一點，在第六章第二節便已有說及，並且有圖 6.2.1。

粵語入聲的十七個韻母，下面的表 16.2.3 應可幫助大家記齊它們：

表 16.2.3　入聲韻母（共十七個）

尾為 p（閉口）	甲　級　帖
尾為 t	八　佛　喝　卒　別　撥　雪
尾為 k	擇　得　國　腳　踢　職　足

註：每個字代表一個韻母。韻母開口度，最左的最大，最右的最小。

雖然，早在第六章第二節的圖 6.2.1，便展示過「入聲韻部缺音一覽」，以下的表 16.2.4，用另一個方式來展示入聲韻韻部字音

缺失的情況，希望藉此能加深讀者的印象。

表 16.2.4　入聲韻韻部字音缺失情況

	芍藥　甲集 說月　國樂 八達　摺疊 括撥　劈石 鐵裂	曲目　出術 識食　吉日 吸入　黑墨	測拆賊
三	×	✓	✓
四	✓	×	✓
二	✓	✓	✓
〇	×	×	×

註：「割葛」韻字太少，沒有列出

這表是很清楚見到陽入聲已是入聲字之中最低的音，因而它也可以具有陽平聲那樣的性質：無論怎樣往低音處唱，字音是不變的。

第三節　胡菊人的「拗聲論」

1980 年代中期，文化人胡菊人曾在《明報》的副刊專欄上談到粵語流行曲之中入聲字的問題。可惜筆者剪報的時候並沒記下見報日期，但胡氏所談的，值得我們看看。以下引錄幾個片段：

最近有首歌，竟把「刻」字給它以句尾長音，結果名歌手硬唱出來，只有唱成或近於「哈」字了……且舉一個顯例，岳飛的《滿

江紅》你用粵語是唱不好的，只可以用國語來唱……（因為那些入聲韻腳）國語已不讀為入聲，所以可以用句尾長音，但以粵語來唱，則無法唱出來……《愛在深秋》這首歌，曲和詞都是很優美的，可惜「回憶這一刻……」的「憶」字和「一刻」等三個入聲字，出現了拗聲，歌手硬也只好唱成：「回夜這吧呀哈中的你」，由於給它們的音節太長了。實乃美中不足。

胡菊人的看法很簡單，就是在入樂時，粵語的入聲字宜配短促的樂音，而絕不宜配句尾長音。如果硬是要配句尾長音，唱出來字音就會變形，容易聽成另一個字。

我們先看看胡氏論說到的《愛在深秋》的那句歌詞：

例 16.3.1　《愛在深秋》

相信胡氏為文時，沒有核實過詞句，只憑記憶寫的。從例 16.3.1 所見，詞句中的幾個入聲字，「一」字最沒有問題，「憶」字配

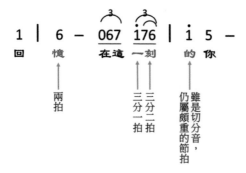

的音長兩拍，「刻」字拖唱一個音，那是較易產生胡氏所說的那種「拗聲」的。

較奇怪的是，用粵語唱的岳飛《滿江紅》（顧嘉煇譜曲，羅文主

唱）只是比《愛在深秋》早面世一些的，但胡氏這篇文章並沒有提及，似乎他無緣聽過。顧嘉煇精於寫作粵語歌，但他譜寫岳飛《滿江紅》，亦不免有句尾長音配入聲字，比如下面例 16.3.2 之中，「歇」和「烈」都是配長音來唱的啊！

例 16.3.2　《滿江紅》

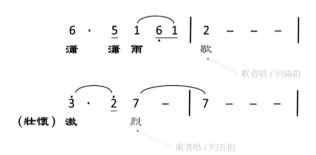

或者，胡菊人是老一輩的文化人，他們對粵語入聲字入樂時有一種執着，認為務必要配短促的樂音才是合適的。不過，1970 年代中期粵語歌迅速發展後，很多作品都見有以句尾長音配入聲字，而樂迷也好像慣聽了接受了，不覺得有問題。可是我們也不得不承認，把入聲字配填在句尾長音上，是會易使字音變形，聽成另一個字。

例 16.3.3

例 16.3.3 列舉了兩個例子,「雪」聽成「算」,「說」聽成「輸」,可謂是沒得預料的。但總之,我們是要記着及知道:把入聲字配填在句尾長音上,就易使字音變形,聽成另一個字。而當入聲字一字唱兩個音或以上,亦易使字音變形。

第四節　譜宋詞的經驗

有一段時期,筆者不時試試在宋詞的入聲韻腳字上譜以短音。然而,當一首宋詞,有八個以至十多個入聲韻腳字要以句尾短音來配合,總是感到難以平衡難以處理。那看來是跟現代人的音樂審美觀念頗相違逆的,因為現代歌曲都傾向句尾唱長音的。

試以周邦彥的《蘭陵王‧柳》為例:

柳陰直　煙裏絲絲弄碧
隋堤上　曾見幾番拂水飄綿送行色
登臨望故國　誰識京華倦客
長亭路　年去歲來應折柔條過千尺

閒尋舊蹤跡　又酒趁哀絃　燈照離席
梨花榆火催寒食
愁一箭風快　半篙波暖
回頭迢遞便數驛　望人在天北

悽惻　恨堆積
漸別浦縈迴　津堠岑寂
斜陽冉冉春無極
念月榭攜手　露橋聞笛
沉思前事　似夢裏　淚暗滴

這闋詞押入聲韻，韻腳多達十七個（即塗了顏色的字），筆者譜寫的時候，已盡量把這些入聲韻腳配以短音，然而在每個段落的末處的那個韻腳（即塗了紅色的字），還是覺得要配長音才符合樂感。

或者打個比喻，句尾長音是讓人一陣急跑之後有個緩衝得以慢慢停下來，所以易於平衡；句尾短音則像是一陣急跑之後，要立刻煞停，但物理上人還是有前衝的慣性，難以平衡。再說，淒怨哀傷的題材，又該如何在歌調上總以短音收結？也許到最後，還是要從「入聲字宜配以短音」的框框中解脫出來，才能更好地抒寫音符。

但是，無論如何，我們都應該知道，如果入聲字的韻腳過多地置放在長音上，入聲字短促的特點就會被埋沒，這絕對是美中不足。

第五節　入聲韻粵語詞在題材上幾十年來的變化

在傳統之中，粵劇及粵曲之中的梆黃體系，可以說是謝絕入聲韻的，一般重用平聲韻，原因估計是字音較穩重，有結束感。

1970 年代以前的粵語歌或者粵語電影歌，一般都是在寫諧趣鬼馬的題材的時候，才會押入聲韻，而且會是規規矩矩的把入聲字配以短音，比如著名的《賭仔自嘆》開始處的幾句的入聲韻：「伶仃淋六，長衫六……」

以下另舉幾首這個時期的入聲韻粵語歌詞為例。

大聲公涼茶第一

電影《爸爸萬歲》插曲（1954 年 4 月 13 日首映）

（開場白）大聲公涼茶，幫襯吓啦老友。
（唱）第一，第一，我哋認第一，邊個敢認第一。
呢一檔涼茶，唔幫襯係你損失。
朋友若問好在乜，嘩嘩嘩嘩清內熱兼去濕，
有乜熱咳燥咳風咳寒咳行埋嚟飲杯包止咳，
你有手冤腳卷頭刺骨痛口慶鼻慶飲杯啦，好過去按摩鬆骨。
每碗一毫溶過蔗汁，嗒落有味包你百病甩，
雷公劈都醫得都醫得，
呢一檔涼茶，第一，第一第一第一！
（按：從曲譜看，這首歌詞是全部入聲韻腳都配短音的。）

情侶配給難

電影《兩傻遊地獄》插曲（1958 年 9 月 3 日首映）

（甲）二對一梗多嘰咕，難題是分配結合，
　　　誰能讓畀對方結合，自己得連累兄希望失，
（乙）大眾手足講真實，求其大家有配合，
　　　無如白欖有一個欖核，二拖一同樣分點樣得
（甲）呢趟多一位尤物，緣份配成又冇突，
（乙）你配返一個冇乜餹同賺，何愁分配誤時日
（甲）玉女青春肯加入，良緣大家兩配合，
　　　猶如食酸梅得兩粒核，今時唔同往日。

（甲）邊個娶邊個是為合，其實最難自抉擇，
（乙）你想邊個你可以隨便，毋庸多作狀嘰咕，
（甲）任你揀先早啲抉擇，
（乙）你唔能自私要老實，
（甲乙）如何劃分各得配合，商量妙計終不得。

（這首歌可以在 YouTube 上找到，大家可以聽到，入聲韻腳固然有唱短音的，但也有不少地方是略拖長來唱，詞中紅色字都是入聲字拖長唱的啊。）

玉女的秘密

同名電影插曲（1967 年 11 月 1 日首映）

（男）小姐你咁密實，請恕我唐突，
問聲貴姓芳名，禮貌我不疏忽。
（女）玉女的秘密。
（男）噢秘密的小姐，你答得真縮骨，
你除了嚟觀光仲有為咗乜？
（女）玉女的秘密。
（男）吓！玉女的秘密（拍半），
可以靜靜講吓我聽，我口密忠實，唔會洩露秘密。
（女）玉女的秘密，時時要保密，
你問我三唔識七，你係乜嘢人物？
（男）我叫羅拔。
（女）啐哎，哋夠核突！
（男）吓！我個名你話核突！你個名又咁秘密，
咁傷感情，令我心實。
（女）有乜感情咪響處混吉（兩拍）。
（男）而家雙方都咁親密，你我正好一對一。
（女）你呢種人，（男）夠風流喇，
（女）真抵�228，（男）點嗎？
（女）嗎你唔准，（男）唔准乜？
（女）唔准問玉女的秘密，（男）又係玉女的秘密（兩拍）！

（按：從曲譜看，這首歌詞除了註明了時值長過一拍的三處，其餘所有入聲韻腳都是配短音的。）

以上三首歌詞，可說大部份入聲韻腳都配以短音，由是使這些喜劇場面更有滑稽感。

要補充一下的是，在 1970 年代以前，偶爾也有一些題材較嚴肅的粵語歌是押入聲韻的。比如 1950 年代有首《誰憐閨裏月》（1954 年 2 月面世），是以盼郎歸為題材的，一點都不諧趣，歌詞如下：

杜鵑啼，頻泣血，胡不歸兮聲聲說：
悲欲絕，夜難眠，萬籟無聲空對月，
長盼郎歸情慘切，問君知否人嗚咽？
嗚嗚咽咽，湖前塵雙雙早扣同心結。

說來，這首《誰憐閨裏月》，也有若干入聲韻腳是拖長來唱的，而這首歌曲是可以在 YouTube 上找到的。

到了 1970 年代，入聲韻不再限於諧趣鬼馬的題材，開始更多地用於嚴肅的題材。繼而，入聲韻腳也得以放寬，可以隨意填在句尾長音上，歌者與聽眾一般都不覺有問題。只有少數如胡菊人，像眾人皆醉我獨醒的，提出異議。

當然，在 1970 年代，是仍見有用入聲韻填俳諧歌詞的，比如以下的兩個例子：

……事事未滿足，死心不會服，
有朝慘變實在自取其辱……

　　　　　──《事事未滿足》1976

你係人間 Movie Star，我係人生小配角，
我就行先死也快，你出鏡就大銀幕，⋯⋯

——《人生小配角》1978

踏入 1980 年代，俳諧歌曲漸少，而純用入聲韻填的俳諧歌曲，更似是絕跡。

這裏何妨重溫 1970 年代的一闋用入聲韻填寫的悲壯之作：《十大刺客》

萬里路客落如葉　縱酒高歌踏殘月
仗義偏多屠狗輩　誰言匹夫壯志任人奪用

誅驥武　志士浴碧血　肩重擔　巾幗亦人傑
赴義捨身改地變天　神鬼泣壯烈

大智大勇是豪傑　赤膽丹心為民熱
代代江山出好漢　名垂史冊後人閱
豪雄精忠貫日月

在網上，這闋《十大刺客》不難找到來聽，然後可聽到，主唱者文千歲雖是伶人，但歌詞中所有入聲韻韻字，都有略拖長來唱的，而不是斬釘截鐵的極短音。

第六節　入聲字配曲調的好例子

本節略舉幾個例子，讓讀者感受一下，入聲字配唱短音，效果確是很突出的。

例 16.6.1 《太極張三豐》

| 6 · 6 5 60 | 3 · 2 30 0 |
風 驚 雨 急　 自 巍 立

如例 16.6.1，片段來自《太極張三豐》，其中「急」和「立」這兩個入聲字都配以短音來唱，因而感到「雨急」和「巍立」的形象都很鮮明，像是呼之欲出。

例 16.6.2 《決絕》

| 0 5 | 5 5 64 0 |
請　 不必 多說

| 0 4 | 4 4 3 2 30 |
你　 既決 定離 別

| 0 3 | 3 3 2 1 2 6 5 | 5 0 |
聲　 聲解 釋猶 如 刀　 切

例 16.6.2 的片段來自《決絕》，圖例中三個入聲字韻腳都配以短音。歌者亦心領神會，唱到「切」字的時候咬牙切齒，真的像在大力地「切」些甚麼。

例 16.6.3 《掙扎》

‖: 6 5 0 0 | 6 3 2 1 | 2 2 1 21 2 3 | 3 − − − |
掙 扎　　　 誓 死 掙 扎 肅清 那 污雨 腥風

6 5 0 0 | 6 3 2 1 | 2 2 1 7 6 5 6 | 6 − − − :‖
掙 扎　　　 誓 死 掙 扎 展開 那 抗暴 行動

例 16.6.3 的片段來自《掙扎》，那個「扎」字配填的位置委實恰到好處，唱來是完全感受得到極力掙扎的情態。

如何善用入聲字短促的特點，以上三例，應可作準。

寫到這裏，是時候重溫一下在第六章第二節談過的入聲字的三項特點：

一、音節短促，歌手吐字時易咬得結實；

二、韻部之高中低音每每不齊全，有時縱使拗音，也往往有音無字；

三、陽入聲已是入聲之中的最低音，無論怎樣往低處唱，字音仍不變。

再看這三項特點，應可溫故知新。其中關於入聲字不易唱倒，以下試舉一例：

例 16.6.4　《黃河的呼喚》

```
   6    6 1    3    —  |  i ·  7   6   —  |
   二   二 二   ○        三    三  三
   濁   濁   流              水      不    清
           +1                 -1    -2

   三   三    ○            八      八    二
   千   千    年            這      片    地
        -2                   -1    ±1
```

例 16.6.4 的片段來自《黃河的呼喚》。「濁濁流」與樂音的結合，音程差距不大，可是「濁」字已是放近歌曲的高音區，不過至少不會唱成「捉捉流」，加上「曲目」韻缺少中入聲，「濁」字唱歪了也有音無字。

在第六章第二節，已曾用純文字舉過陽入聲之外張力的實例：

這裏可舉「無敵是最寂寞」這句經典歌詞為例。「寂寞」是兩個陽入聲字相連，但填的樂音是 ti la，即是「寞」字要比「寂」字唱低兩個半音，卻由於陽入聲已是入聲之中的最低音，無論怎樣往低處唱，字音仍不變，所以我們仍能很清楚地聽到唱的是「寂寞」！

現在何妨輔以譜例，並再多舉一例：

例 16.6.5

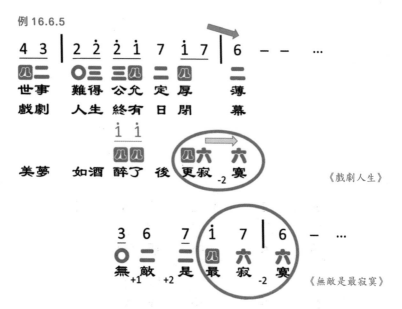

《戲劇人生》

《無敵是最寂寞》

例 16.6.5 之中，除了展示《無敵是最寂寞》的相關片段，也展示了《戲劇人生》的一個小片段，當中兩個綠圈內，都是以「寂寞」配填 ti la，總之，都是借用了陽入聲的外張力：「已是入聲之中的最低音，無論怎樣往低處唱，字音仍不變」。

第七節　用入聲韻常碰到的困窘

由於入聲韻部往往不是缺少中音字就是缺少高音字，所以填寫粵語歌詞時如選用入聲韻，有時就會碰到這些情況而感到困窘。

例 16.7.1　《決絕》

比如當曲調中須填「三〇」的話，押入聲韻時怎麼辦？實際上也不太難辦，因為即使「真值」用不上，也可以用「近似值」來填的嘛。如例 16.7.1，片段來自《決絕》，其中有兩個小片段完全是可以填「真值」填法「三〇」的，而押入聲韻是沒有可能填到「三〇」的，幸而，使用「近似值」填法時，協音效果也不差，何況入聲字抗拗力強。如圖例所見，so do 填「三二」的「近似值」填法是可行的，而詞人的實踐是兩處都填「三四」（大抵是「三二」無字可用），而「三四」是頗有彈性的，加上「結」、「竭」俱入聲字，伸展三個半音去配填純五度，協音上是完全沒有問題呢！

說來，這個亦是一樂句不止一種填法之例，單就 so do 來說，填「三〇」、「三二（三六）」以至「三四（三八）」常常都可行。

例 16.7.2　《漫步人生路》／《誰在欺騙我》

例 16.7.2 是來自《漫步人生路》和《誰在欺騙我》，是一曲二詞。

看看《漫步人生路》用「〇」音高字押韻的地方，在押入聲韻的《誰在欺騙我》之中是怎樣處理的，相信頗能得到些啟發。

其實《漫步人生路》頗能夠於同一樂句填出兩種類音階填法，用「〇」音高字押韻的地方，另一次卻是填上「二」音高字的！當然，在協音程度上一定會有差別，「永遠在前面」是每個相鄰字音之間都差一個半音的呢！

接下來的三個譜例，都是來自《香江歲月》。這歌詞所選押的入聲韻，主要是「說月」韻，但也通押了一個屬於「摺疊」韻的

字。而這兩個韻部都是屬於缺高音字的入聲韻。幸而《香江歲月》的歌調，沒有哪個樂句的末處是結束在很高音的地方，所以選用缺高音字的韻部，問題並不大。倒反而是因為押韻時無「〇」音高字可用，於是某些樂句雖有「真值」填法卻用不到，只能用「近似值」填法。詞人選用「說月」韻，大抵也因考慮到這樣可以很自然地把劇集名字「香江歲月」填到詞內以作點題，不過，這點題字句只屬「近似值」填法，是有微微拗音的（參見例 16.7.3），卻是可以接受的。

例 16.7.3　《香江歲月》

6	1 − − ２１	7 5 − −	

真值填法
二四　三四二〇

逝 去	三四 可以 -1	四 再 +1 二 寄
莫 以	三四 海角 -1	四 寄 -1 〇 塵
用 我	三四 香江 -2 -1	四 歲 +1 二 月

6	1 − − ２１	7 5 − 7	6 − −	…

| 願 這 | 三四 心訣 -1 | 四 有 -1 〇 人 -1 | 四 細 ±1 二 閒 |

例 16.7.3 的樂句，在歌中多次出現，而最後那句，則是整首歌曲的結束句。圖例中右上方展示了 re' do' ti so 這四個樂音的「真值」填法：「三四二〇」。但詞人為了押韻或用字的需要，選擇了不同的「近似值」填法。

事實上，當要押入聲韻，最低音的入聲字也只是陽入聲，ti so 沒可能填得到「二〇」，只能退而求其次，作近似值代換，換成填不大典型的「四二」——它配三個半音的音程是「真值」填法，配四個半音的 ti so，乃屬「近似值」填法，聽歌者唱來，卻是協音的。

圖例中最底那一行，以「四〇四二」填 ti so ti la，亦屬「近似值」填法，卻是頗符合「顯形美學」，會比「二〇二〇」的「真值」填法有較佳的顯形效果。當然，詞人這樣填也因為須押入聲韻，韻腳最低音也只能是「二」音高的字。

再說，ti so ti la 另有一個很不錯的「近似值」填法，亦能有甚佳的顯形效果，那是填「三四三九」，但由於須押入聲韻，這方案亦是用不上的。

例 16.7.4　《香江歲月》

6 7 | i − − 2 i | 7 5 − 7 | 6 − − …
2 3 | 4 − − 5 4 | 3 1 − 3 | 2 − − …

浪　費　　此處　艷　陽　　朗　月
掏 -2 我　　一切　熱　誠 -1 創 ±1 業

例 16.7.4 所見的樂句，跟例 16.7.3 最底那行樂句是很相近的，只是移了調，好像不同樣子而已。因為要押入聲韻，那 mi re（ti la）仍只能填「四二」。題外話，句頭填「浪～費（二～四）」是「真值」填法，而「掏～我（〇～四）」同樣是「真值」填法，因為視為「〇二四」省略了「二」，可見僅是拖唱一個音，字音的彈性便見增加。

例 16.7.5　《香江歲月》

2 3 | 4 − − 5 4 | 3 − 0 i 7 | 6 − − …

來換　我　　他 -2 日　　喜 -2 悅

圖 16.7.5 之中，由於用字及押韻之需要，do'ti la 惟有填「三～二」，由於「悅」是入聲字，抗拗力頗強，唱來效果算是不錯。圖例中的淺藍色類音階是一般的正常填法，即宜填「三～三」或「三～四」。

例 16.7.6　《戲劇人生》

```
2̇ 1̇ | 7 7   6 7 1̇ 4̇ | 3̇ -  - …
                 (八)
三八 二二 〇二 〇   二
等到 落幕 人盡寥 落

      4 3 | 2 2̇ 2̇ 1̇   7 1̇ 2̇ | 3̇ -  - …
                            (八)(八)
      八二 〇二 三八 二 〇〇
      美麗 回憶 失去 便 難尋 獲

1 2 | 3 6 1̇ 3̇   3̇ 3̇ #5̇ | 6̇ -  - …
                      (八)
〇〇 〇二 八三 三 〇   二
何妨 忘掉 醉中 的 承   諾
```

例 16.7.6 的三個片段，俱來自《戲劇人生》。當中可見，由於選押的入聲韻部，欠缺「三」音高字，故此屢次要把低音字填到歌曲的高音區去，如圖例中的「寥落」、「難尋獲」和「承諾」都是這樣。

以上《香江歲月》和《戲劇人生》都是選用了缺最高音字的入聲韻部的例子。感覺上，缺中音字的入聲韻部，是較易處理些，也就不多談了。讀者如感興趣，可自行參考研究以下的曲目／例子：《誰明浪子心》、《唐吉訶德》、《蓮一朵》、《事事未滿足》。

第八節　陰沉內斂之閉口音

閉口音，指的是韻母以 m 或 p 綴尾的字，一般感覺都傾向黯淡、陰沉、內斂。

我們可以從下面幾個純由閉口音構成的字句，去感受讀閉口音的感覺：

三俠探劍心，兼及談琴談禪談南音。
怎禁飲泣濕藍襟！
咁膽怯兼心急怎潛入陰深森林探險？（這一句由林散木詞友提供）

再看看一古一今的例子：

丞相祠堂何處尋
錦官城外柏森森
映階碧草自春色
隔葉黃鸝空好音
三顧頻煩天下計
兩朝開濟老臣心
出師未捷身先死
長使英雄淚滿襟

　　　　——杜甫《蜀相》

淚殘夢了燭影深
月明獨照冷鴛枕
醉擁孤衾悲不禁
夜半飲泣空帳獨懷憾

　　　　——許冠傑《雙星情歌》

當中用了不同顏色的那些字，便全部都是閉口音的字，詩歌之中以閉口音押韻，是很能表現其中的黯淡、陰沉、內斂的情感。

猶記三國時代曹植七步成詩的故事，《世說新語‧文學》中所記的版本是：

煮豆持作羹
漉菽以為汁
萁在釜下燃
豆在釜中泣
本自同根生
相煎何太急

這首五言詩是押閉口入聲韻的，既慘淡又急迫，唯有南方人如粵語人才讀得出聲韻中的情味。

記起有首《愛在陽光空氣中》的粵語歌，詞中有句「輕輕一吸甜入心，溫馨地滲」，十一個字有五個字是閉口音，很是巧妙地善用閉口音內斂凝合的感覺，表現內心深處的喜悅。

關於閉口音，黃霑生前常提醒詞人盡量少用閉口音，因為口型閉合，甚是難唱。然而，他有首詞風很豪邁的詞作，卻有很多詞句是用閉口音押韻的，好像是一反自己的說法主張。這闋歌詞叫《巾幗英雄》，是葉麗儀主唱的：

身雖女兒身　心是壯士心
巾幗英雄　肝膽勝鬚眉漢　敢於去肩擔重任
柔中剛　當那眼淚如醇酒吞
強哉矯　未怕苦雨寒霜侵

莫問愛莫問情過去不再尋
讓慧劍揮開我心裏遺憾
獨自去獨自來笑說風裏事絕未吐舊日悲音

不枉女兒身　光輝磊落心
巾幗襟懷有沖天干雲志　一身去擔承重任
千秋也留下我清音

建議讀者在網上找這闋歌曲來聽聽，看看這些閉口韻字跟所要表現的豪壯情感是否協調？

第九節　沉沉吟吟之陽平聲

四個類音階，「〇」音高字就僅有陽平聲這種聲調，其餘三層字音音高的九聲聲調成員，至少都有兩個。由此亦產生「雙少現象」之中的一少：一首粵語歌詞之中，「〇」音高字的用量往往是最少的。

如果陽平聲字／「〇」音高字成串成串的出現，效果會怎樣呢？何妨試讀以下兩段文字：

何其難忘，年前成群文盲填詞人，
曾悠悠閒閒，從油塘行來南蓮園池，
沿途還談狼圖騰和繁華洋場……（本書作者）

同時尋求，文盲填詞人狂辭源頭，
奇文何來？誰人能評？
明瞭填詞矇朧難題如同同行聯盟……（這一段由陸離續寫）

從這兩段純由陽平聲字／「○」音高字構成的文字，讀來可深感其字音極之低沉，如喁喁細語，如吟吟哦哦，如低回長嘆。

在粵語歌詞之中，是會有些很特別的例子，彷彿是借用了陽平聲字／「○」音高字的特色。

比如 Raidas 的《傳說》，有多句背景歌詞，其類音階都是「三三三三三，○○○○○」，造成一種特殊的聲響效果，具體字句如：

小玉典珠釵　　鉛華求長埋
祝君把新歡　　乘龍投豪門
小玉休相迫　　檀郎無忘情
三載失釵鳳　　瑤台求重逢
庵中孤清清　　長平難逃情
江山悲災損　　流離仍重圓

加上歌詞唱出的速度甚快，就像是一幕幕古典戲曲情節快速在腦海中閃過，可是高高低低的語音卻是如此冷峻平淡，跟主旋律產生反差。

又如有一闋林憶蓮主唱的《枯榮》，詞中有很多處都出現連續六個陽平聲字／「○」音高字，這固然是為了配合歌調旋律，但因而也產生一種特殊的聲響效果。其歌詞如下：

一呼一吸　　一眨眼睛
年華如同流雲　　化作泡影
出生一刻心跳聲
床前彌留時辰 去細聽
驟爾來　在哭聲　驟爾回　沒笑聲

滴答滴答　光陰過隙
童年俄而成年　秒秒壓迫
一絲一點想記憶
回頭原來搖籃　悄悄褪色
驟爾來　沒珍惜　驟爾回　未歇息

月有虧盈陰晴　輪遞不停
換到功名虛榮　轉眼如幻影
花事哪可敵過一枯一榮
明艷過　磨蝕了　過程

一呼一吸　一眨眼睛
年華如同流雲　化作泡影
出生一刻心跳聲
床前彌留時辰去細聽
驟爾來　在哭聲　驟爾回　沒笑聲

春光秋色　不堪滿足
回頭沿途繁華　哪裡駐足
一章一章演奏曲
如何迷人仍然要結束

以上的歌詞，「六連〇」處都塗了顏色，共有八處，單是讀出來，都可感受到其中的沉鬱與壓抑。

最後，本節再介紹一闋獨特的兒歌，陽平聲字／「〇」音高字連續出現的字數，可謂冠絕粵語歌：

為（讀如「圍」）何矇查查　誰時時矇查查
誰常常矇查查　矇查查
誰人矇查查　誰時時矇查查
誰常常矇查查　毛查查……

值得注意的是，這兒歌之中不斷地連續出現的陽平聲字／「〇」
音高字，是在不太低的音區上唱的，由於是屬於同音反覆，這連
串的陽平聲字／「〇」音高字唱出來是仍能清楚露字，亦由於這
奇特的字音低沉而單調的形式，唱來卻頗饒趣味。

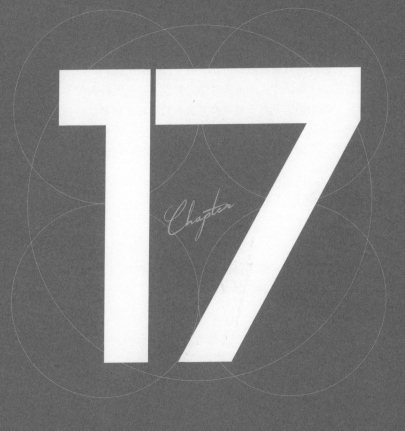

第十七章
讓作曲家飛得起的
魔法，有嗎？

粵語歌曲創作，近這幾十年來，幾乎是百分之一百採用先曲後詞的形式，但其實先詞後曲也是可以的，筆者在拙著《粵語歌詞創作談》之中，對這種作法便有詳細的介紹。在本書內，是不能不談先詞後曲的作法的，但並不想重複太多《粵語歌詞創作談》中的內容。故此，本章會以筆者近年在網上發表的一篇「可以不止『跌得好睇』（粵語歌先詞後曲創作之思索）」為骨幹內容。不過讀者至少要知道，**先於音樂旋律寫出來的粵語歌詞要宜於譜成優美的流行曲調（簡稱「宜譜詞」），須做到：「少大跳，多扣合，有曲式」**！這九字訣，下文會有解釋。

第一節　為何是「跌得好睇」？

「跌得好睇」！

這是《反斗奇兵》第一集內胡迪的名言。粵語歌先詞後曲這種作法，於譜曲人來說很多時也是盡量「跌得好睇」而已。為甚麼這樣比喻呢？

也不急於回答，這裏先分享一下筆者個人創作《月姐姐》這闋兒歌的經驗。它在 YouTube 上的連結如下：

《月姐姐》原是舊日發表於兒童刊物《兒童樂園》內的一首兒歌（童詩），原作共有三段（短片內是可以見齊三段的），但筆者只摘取了第一段來譜曲，此外，「月姐姐」中的「姐姐」，粵語

是可以變調說成是 ze4 ze1，但筆者選擇唱成 ze2 ze2，即是選了「文讀」而不選「白讀」，情願文縐縐一些。反而「黑麻麻」卻選了粵語慣聽到的「白讀」：「黑嗎嗎」。

這些選擇，當然有原因的！

《月姐姐》雖說是童詩，以粵語音律角度來看，只屬「無粵律」的文字，即是文本內的粵語韻律是雜亂無章的，於是作曲人難以在為它譜曲時用得到「反覆」、「模進」等兩大類重要的旋律創作技法，「曲式」就更不要說了。

所以，原詩三段，是太長了，只截取第一段，短短地，或者還可以在譜曲時能安排得到一些樂音小組（二至四五個音不等）的重複出現，作為用不上「反覆」、「模進」的補救。

至於「文讀」與「白讀」的選擇，則是跟粵語相鄰字音是否跳進有關。一般文本，用粵語讀的話，相鄰字音屬跳進的頻率甚大，大得成為譜曲者的負擔，尤其是在流行曲的領域，當相鄰字音跳進處過多，要一字一音地譜曲時旋律線是難以處理得順滑。當然，這也屬「無粵律」的一種徵象。故此，選了「黑嗎嗎」而不選「黑★麻麻」，因後者「黑★麻」在字音上是（往下）跳進的（即有★標號之處），至於「月姐姐」，無論是「月 ze4 ★ ze1」還是「月 ★ ze2 ze2」，都總有一處（往上）跳進，但覺得「月★ ze2 ze2」較好處理些。

概括一下，一般文本「無粵律」，至少有兩項徵象：

一、文本內的粵語韻律雜亂無章

二、文本內相鄰字音跳進處過多

這兩項徵象，絕對會降低譜出優美流行曲調（要求盡可能一字一音）的成功率。只是，明白這個道理的朋友並不多，甚至專業人士都只是一味說成功率低，說不出個所以然來。

如果，想譜出優美流行曲調就像是想飛起來，遇上這樣的「無粵律」文本，其實是沒法飛起來的，頂多是跌得好睇，更要注意的是，即使要跌得好睇，所要譜的「無粵律」文本也宜短不宜長，長了，就是「跌」的時間也長了，這樣不僅想跌得好睇都難，甚至會跌到重傷！

還有一種情況很常見，譜出來的主旋律本身是乾澀的，但勝在有良好的背景音樂襯底及補救，聽來亦覺可賞，而這情況實在亦是入於跌得好睇。

再多問一句：為甚麼飛不起來？為甚麼只能跌得好睇？這是因為「身體結構」的問題啊！人而想飛卻沒有鳥類的那種身體結構，怎飛得起？事實上，也必須有那種身體結構，才能有風可乘，乘風飛起！這自然是一種比喻，文本自身如果欠缺「有粵律」的結構，那麼作曲家無論怎樣千方百計地努力，卻因為「無風可乘」，於是總是吃力不討好，甚至勞而無功！

可見，粵語歌要想以先詞後曲的方式而譜出優美的流行曲調，文本自身最好是屬於「有粵律」的，要是屬於「無粵律」，則宜短不宜長。

以往，人們根本沒有深入思索過文本自身有無「粵律」的問題，不過還是採用先詞後曲方式創作了很多頗知名的粵語歌。舊日這些知名的先詞後曲作品，若檢視其「身體結構」，幾乎無一例外地都屬「無粵律」的，但卻有一項共同的特徵：短！作曲家譜起曲來，無疑是飛不起的，卻較能做到「跌得好睇」。廣告歌固然都是短的，《紅燭淚》、《武林聖火令》、《春花秋月》、《大家姐》、《逼上梁山》、《大地恩情》等等，歌詞篇幅都是以短取勝。這當然是因為短才易「跌得好睇」。

第二節
同是徐志摩新詩，為何《偶然》比《再別康橋》「好譜」？

韋然早年曾在臉書上說過：「徐志摩的新詩《再別康橋》和《偶然》，我都先後譜了曲。但相比而言，譜成的《偶然》是相當流暢。」這其中，原因之一固然是《再別康橋》比《偶然》長得多，再從「身體結構」來看，《再別康橋》是屬於「無粵律」的，可是如果細細觀察《偶然》的「身體結構」，卻是稍有一點「粵律」的。筆者曾仔細對這兩首新詩的粵語文字聲律做過分析。

表 17.2.1　《再別康橋》粵語相鄰字音屬跳進之統計

	相鄰字位	大跳
輕輕的我走了　正＾如＾我輕輕的＾來	11	3
我輕輕的招手　作別＾西天的＾雲＾彩	11	3
那＾河畔＾的金柳　是夕陽＾中的新＾娘	11	4
波光裏的＾艷＾影　在我的心＾頭蕩漾	11	3
軟＾泥上的青＾荇　油油＾的在＾水底招＾搖	12	6
在＾康＾河＾的柔＾波裏　我甘心＾做＾一＾條＾水草	13	9
那＾榆＾蔭下＾的一＾潭　不＾是＾清＾泉	9	7
是＾天＾上虹　揉＾碎在浮＾藻間	8	4
沉澱着＾彩＾虹＾似的＾夢	7	4
尋夢　撐一支＾長＾篙　向青草更青處漫溯	12	2
滿載一＾船＾星輝　在＾星輝斑＾斕＾裏放歌	12	5
但我不＾能＾放歌　悄悄是別離＾的笙簫	12	3
夏蟲＾也為我＾沉默　沉默是＾今晚的康＾橋	13	4
悄悄的我走了　正＾如＾我悄悄的＾來	11	3
我揮一揮衣＾袖　不帶走一片＾雲＾彩	11	3
	164	63

如表 17.2.1，可見到《再別康橋》相鄰字位一百六十四個，大跳有六十三處（即有 ∧ 之處），頻率是 0.38414⋯，很符合「八分三定律」，換句話說，作者雖是以新詩的方式來寫，但以粵語讀之，其類音階韻律卻只如普通的隨手寫的文字，大跳處甚多！故此「宜譜詞」的三項條件：「少大跳，多扣合，有曲式」，它至少就欠缺了第一項。事實上，像下面兩行詩句：

在∧康∧河∧的∧柔∧波裏　我甘心∧做∧一∧條∧水草
那∧榆∧蔭下∧的一∧潭　不∧是∧清∧泉

大跳處多而密，最是令譜曲者頭痛！

表 17.2.2　《偶然》粵語相鄰字音屬跳進之統計

	相鄰字位	大跳
我是∧天空裡的一片∧雲	8	2
偶爾∧投∧影∧在你的波心	8	3
你不必訝異	4	0
更∧無∧須歡喜	4	2
在∧轉瞬間消∧滅了蹤影	8	2
你我相∧逢在黑∧夜∧的海∧上	9	4
你有你的　我有我的　方向	7	0
你記得也好	4	0
最好你∧忘掉	4	1
在這交∧會時互放的光∧亮	9	2
	65	16

再看表 17.2.2 中的《偶然》，這首詩比較短，考其以粵音讀之的大跳頻率，相鄰字位六十五個，大跳只有十六處，頻率是 0.246⋯，比較接近十六分三！說明「宜譜詞」的三項條件：「少大跳，多扣合，有曲式」，這首《偶然》至少是勉強地符合了第一項。

圖 17.2.3

圖 17.2.3 仔細地考察了《偶然》的粵語文字聲律，「扣合」處也不是沒有的，比如「波心」、「歡喜」、「蹤影」都是「三三」；「海上」、「光亮」都是「三二」，這些地方可以考慮用「合尾」（不同的樂句，句尾用相同的音組），「你有你的」、「我有我的」都是「四四四三」，屬當句重複，作曲人可以用反覆手法，又可以用模進手法。「夜的海上」、「我的方向」聲律上都是回文，音調容易譜得較有美感。「你記得也好」是「四四三四三」，「最好你忘掉」是「四三四〇二」，這兩句中的「四三」如「連珠」般出現，甚堪讓作曲人借勢。「在這交會時互放的」一句，句頭是「二四三」，句尾也是「二四三」，亦是「連珠」！

此外，「片雲（四〇）」與「偶爾投（四四〇）」勉強亦可視為「頂真」，可見，《偶然》的「扣合」處也算是多的。「宜譜詞」三項條件中的前兩項，《偶然》都勉強過關，看來如要譜成粵語歌是會較好譜的呢！

經過以上的比較，便知道如要譜成具流行曲風的粵語歌的話，《偶然》是容易成功的，《再別康橋》的成功率則會低很多很多！

也因此，雖然一般而言近世的新詩作品，都不是「宜譜詞」，但凡事無絕對，最好仔細檢視一下，看看能否勉強地視為「宜譜詞」。

第三節 須注意有適合的「身體結構」

由前兩節可以知道，有時候，並不是用心去感覺詞意來譜曲就可以的，最好首先設法知道一下有關文本在「身體結構」上的問題！因為「身體結構」所限，飛不起就是飛不起，如何用心去感覺詞意來譜曲，都不可能飛得起！勉強去飛，結果會是跌得難睇。

且說回《月姐姐》這首童詩，筆者只摘取了第一段來譜，譜出來的旋律，雖略見結構鬆散，自信算是悅耳的，但如果全篇三段都譜成粵語歌曲，可以想像得到旋律結構更見鬆散，悅耳程度會大大降低，不管期間是怎樣用心去感覺詞意來譜曲。

大家可能會問，那麼如果想寫一個「飛得起」的文本，讓作曲拍檔譜曲時有「飛得起」的快意，要怎麼辦呢？答案相信大家都會想得到：不就是要先建造好文本的「身體結構」嘛！至於怎樣去建造，也並非甚麼難題，本章一開始就說過：先於音樂旋律寫出來的粵語歌詞要宜於譜成優美的流行曲調，須做到：「少大跳，多扣合，有曲式」！如能做得到，曲詞文本便自然具備讓作曲家「飛得起」的「身體結構」！

為了方便讀者進一步去研習，以下列出一批網上學習資訊，既有

文字，也有短片，都是由筆者執筆或編製的。

「顧嘉煇示範過　粵語歌先詞後曲　要咁先掂」

這個短片主要內容的時間標記如下：

18:06　《數字歌》在文字聲律上有不少利於譜曲的排列

18:45　先詞後曲時詞的文字聲律有三項要求

19:27　「少跳進　多扣合　有曲式」之簡要闡釋

「談談顧嘉煇的先詞後曲作品」

「顧嘉煇先詞後曲的一次美妙示範*」

「粵語歌先詞後曲初步」

「《也許，一分鐘後》：「宜譜詞」之存在性證明*」

「隨機擺放與古詩詞譜粵語歌」

「于粦的粵語歌先詞後曲之路」

請注意，其中有＊號的兩篇，是訂閱會員才看得到的。

有些東西，一早便想着要留在後記之中去說的。

例如有關一份清代的古樂譜《絃笛琵琶譜》，是劍橋大學聖約翰學院老圖書館的藏品，是 1770 年的出版物，即是距今二百五十四年。這份古譜共刊載了十三首作品，其中《雞公仔》和《拜寶塔》估計都是流傳於廣東地區的曲調。奇特的是，《雞公仔》和《拜寶塔》兩份古譜，二者從頭到尾都只使用了「尺」、「工」、「六」、「五」四個樂音，相當於簡譜唱名：re mi so la。這樣的四個音，當然是可以完全用四個類音階「〇」、「二」、「四」、「三」來唱，不多不少，不偏不倚！就此現象，不免浮想聯翩，二三百年前的粵語人，會要出口成歌，會是來來去去使用四個樂音？很有可能是這樣的哩！而到了近一百五十年來，廣東的歌樂才開始從簡樸慢慢轉向婉轉綺麗吧。

從這兩份具共同特徵的廣東歌謠古譜，可以想像得到，類音階與粵語歌調，早早就結不解緣。只是大家從未發覺罷了！

有些概念，認識後便覺得理所當然，哪想到它曾長期未為人接受，又或不感到需要有這個概念。比如 0 的概念、負數的概念，都是好例子。例如清代以前，中國人尚無「0」的概念，只有「空」和「無」的概念。所以現代人常說梁山好漢有一百〇八人，清朝以前的人只會說「一百八人」。

粵語歌詞創作是否需要使用類音階？情況看來也有些類似。回望1980 年代及以前，填詞人是既有錄音帶聽亦有曲譜可看，不使用類音階是毫無問題。但隨着時代轉變，科技進步了，填詞人卻反而只能有 demo 聽，鮮有曲譜看。這時候，漸多填詞愛好者須倚賴「〇二四三」去把 demo 中的音調記下來，就像是親手搭個「棚架」，以幫助進行「填詞工程」，「〇二四三」成了他們的

恩物，甚至是救星。所以，有關「〇二四三」的概念及相關理論，便由從前的不感需要發展到後來的很是需要。

再說，今時今日的類音階知識和理論，漸見完備，它的功能是遠不止「棚架」了，它能讓我們更深刻認識粵語歌協音之道，並且亦建立了一套較客觀的「啱音」準則的了。

說到類音階理論之中那許多許多的概念，是逐個逐個領悟、推想及生產出來，最後形成一整套理論系統。由於筆者常在臉書寫下相關的研究筆記，於是類音階理論研究之中很多概念之成形，都有痕跡可尋，以下就是好些概念萌生的準確日子：

2018 年

1 月 19 日	領悟外張內斂的性質
1 月 22 日	構想出村屋圖與行星圖
3 月 25 日	「八度填九聲」探索之始
12 月 24 日	引入「真值」與「近似值」的概念

2019 年

1 月 8 日	從「相鄰二字與音程的最自然結合表」改寫為真值表，亦即「自然音距表」

2020 年

1 月 10 日	半音階旋律填法
3 月 4 日	音程差距分析

2021 年

3 月 20 日	傳統粵語歌謠之取音趨向
4 月 7 日	地心吸力問題

2022 年

4 月 12 日	唱着來填之始
7 月 17 日	西洋唱名是用橫調唱
8 月 29 日	各種近似值代換可從自然音距表查得出來
9 月 26 日	發現與同音反覆相關之全能現象

從這些日誌可知，類音階理論內，有不少概念真是很近年才萌生及成形的。

有時不免會想，如果研究者多兩三個人，在互相競爭及激發之下，類音階理論建設的速度可能會快很多。

回看這冊《〇二四三魔法書》，自覺是粵語歌曲文字聲律學知識不錯的普及本，既具系統，也甚具規模。如前文所說，這套理論是漸見完備，但相信當中還有不少地方是可以有更新的拓展或推進，這方面，很渴望多些人士來參與！讓這棵理論之樹快高長大！

最後！十分感謝黃綺琳導演、鍾晴小姐、張楚翹老師和絲絃小姐賜贈序文，為拙著增光及生色不少！也非常感謝三聯書店的鼎力襄助！還有編輯羅文懿小姐提供的很多專業意見，銘感不已！

黃志華

甲辰正月初二寫於無畫齋

附錄
YouTube 上的類音階理論普及短片

近兩三年，筆者在個人的 YouTube 頻道之中上傳了一批以普及類音階理論為目的的短片。茲把這批短片的連結附錄於此，供讀者學習或參考。

○二四三新知識

這個短片主要內容的時間標記如下：

0:47　○二四三名類音階

1:11　木劍 · 棚架 · 顯影劑

2:37　調值

3:36　九聲調值圖

5:05　九聲三類特點／形態

6:15　關於上聲字

7:27　四個「橫調」已是極限

8:37　字音音高為何要分○二四三四類？

9:28　陰上聲與陰平聲視為音高相同之理由

10:30　以唱名唱音階須用「橫調」來唱

11:48　以「人刃印因」哼歌

12:40　以「人刃印因」哼歌的最基本研究

16:47　類音階的「外張內斂」性質

19:13　十三個「飄」字顯示奇妙的外張力

21:03　單音無協事

一詞語兩填法三十例

歪音未必唔啱音（粵語歌填詞協音小知識）

這個短片主要內容的時間標記如下：

0:17　以「我愛你」「鵝愛你」為例

1:57　以「我愛你」「我哀你」為例

3:02　以「分不清」為例

5:56　以《上海灘》一句歌詞為例

6:22　以《兩忘煙水裏》頭六個音為例

8:34　以兒歌《數字歌》（一二三，三二一⋯⋯）為例

10:08　近似啱音填法與最啱音填法共存之例

11:24　小小複習時間

外張力傳奇（粵語歌填詞協音小知識 II）

這個短片主要內容的時間標記如下：

0:30　「焚心」之分析

2:13　「以火」之分析

3:49　「勝負成敗」之分析

《友誼之光》協音上的秘密

這個短片主要內容的時間標記如下：

《上海灘》在協音上有哪些技巧和知識可學？

這個短片主要內容的時間標記如下：

0:41 「漆黑中，心慌慌」與「轉千灣，轉千灘」

4:36 「亦未平復此中爭鬥」

5:43 「問君知否」與其他 la do' la so 可行填法之比較

9:36 「歡笑悲休」與「一發不收」

11:00 「混作滔滔一片潮流」

12:54 總結／複習

13:54 一首歌填粵語詞能否由頭到尾都填得好啱音？

能從《給自己的情書》學到的協音技巧和知識

這個短片主要內容的時間標記如下：

0:44 真值填法 vs 顯形作用

2:44 「三四」之外張力

3:21 同向原理的小小例子

4:14 一逗一宇宙／節點斷開效應

5:48 一詞語兩填法

7:23 「〇二」與「四三」之互換

9:25 拋得開手裏玩具

10:05 平行宇宙……改樂音就詞

11:44 沒有他／他不可倚靠

12:08 雙少現象

13:27 複習

〇二四三

粵語歌詞創作工具

魔 法 書

責任編輯　　羅文懿
書籍設計　　Kaceyellow

出　　版
三聯書店（香港）有限公司
香港北角英皇道四九九號北角工業大廈二十樓
Joint Publishing (H.K.) Co., Ltd.
20/F., North Point Industrial Building,
499 King's Road, North Point, Hong Kong

香港發行
香港聯合書刊物流有限公司
香港新界荃灣德士古道二二〇至二四八號十六樓

印　　刷
寶華數碼印刷有限公司
香港柴灣吉勝街四十五號四樓 A 室

版　　次
二〇二四年三月香港第一版第一次印刷

規　　格
大三十二開（140mm × 210mm）二八八面

國際書號
ISBN 978-962-04-5428-8

三聯書店
http://jointpublishing.com

JPBooks.Plus
http://jpbooks.plus